新起点电脑教程

Adobe Audition CC 音频编辑基础教程
(微课版)

文杰书院　编著

清华大学出版社
北京

内 容 简 介

本书以通俗易懂的语言、精挑细选的实用技巧、翔实生动的操作案例，全面介绍了 Adobe Audition CC 音频编辑的基础知识和应用。全书共分为 11 章，主要内容包括音频编辑的基础知识、Audition CC 的基本操作、使用工作区与视图、音频的剪辑与修饰、单轨音频的编辑、多轨音频的合成与制作、多轨音频的编辑与修饰、录音与环绕声、效果器、混音效果和输出音频等方面的知识、技巧及应用案例。

本书面向初级计算机音频编辑爱好者、录制人员、专业音乐制作人以及各类音乐艺术院校的师生使用，也可以作为音乐制作爱好者的参考用书，还可作为音频处理、配音教材的辅导用书。

本书封面贴有清华大学出版社防伪标签，无标签者不得销售。
版权所有，侵权必究。举报：010-62782989，beiqinquan@tup.tsinghua.edu.cn。

图书在版编目(CIP)数据

Adobe Audition CC 音频编辑基础教程：微课版/文杰书院编著. —北京：清华大学出版社，2020.1（2024.7重印）
新起点电脑教程
ISBN 978-7-302-54552-1

Ⅰ. ①A… Ⅱ. ①文… Ⅲ. ①音乐软件—教材 Ⅳ. ①J618.9

中国版本图书馆 CIP 数据核字(2019)第 290399 号

责任编辑：魏　莹
封面设计：杨玉兰
责任校对：周剑云
责任印制：宋　林

出版发行：清华大学出版社
网　　址：https://www.tup.com.cn，https://www.wqxuetang.com
地　　址：北京清华大学学研大厦 A 座　　　邮　　编：100084
社 总 机：010-83470000　　　邮　　购：010-62786544
投稿与读者服务：010-62776969，c-service@tup.tsinghua.edu.cn
质量反馈：010-62772015，zhiliang@tup.tsinghua.edu.cn

印 装 者：三河市龙大印装有限公司
经　　销：全国新华书店
开　　本：185mm×260mm　　印　张：20.25　　字　数：489 千字
版　　次：2020 年 1 月第 1 版　　　　　　印　次：2024 年 7 月第 6 次印刷
定　　价：59.00 元

产品编号：083390-01

致 读 者

　　"**全新的阅读与学习模式 + 微视频课堂 + 全程学习与工作指导**"三位一体的互动教学模式,是我们为您量身定做的一套完美的学习方案,为您奉上的丰盛的学习盛宴!

　　创建一个微视频全景课堂学习模式,是我们一直以来的心愿,也是我们不懈追求的动力,愿我们奉献的图书和视频课程可以成为您步入神奇电脑世界的钥匙,并祝您在最短时间内能够学有所成、学以致用。

全新改版与升级行动

　　"新起点电脑教程"系列图书自 2011 年年初出版以来,其中有数十个图书分册多次加印,赢得来自国内各高校、培训机构以及各行各业读者的一致好评。

　　本次图书再度改版与升级,汲取了之前产品的成功经验,针对读者反馈信息中常见的需求,我们精心改版并升级了主要产品,以此弥补不足,希望通过我们的努力能不断满足读者的需求,不断提高我们的服务水平,进而达到与读者共同学习和共同提高的目的。

全新的阅读与学习模式

　　如果您是一位初学者,当您从书架上取下并翻开本书时,将获得一个从一名初学者快速晋级为电脑高手的学习机会,并将体验到前所未有的互动学习的感受。

　　我们秉承"打造最优秀的图书、制作最优秀的电脑学习课程、提供最完善的学习与工作指导"的原则,在本系列图书编写过程中,聘请电脑操作与教学经验丰富的老师和来自工作一线的技术骨干倾力合作编著,为您系统化地学习和掌握相关知识与技术奠定扎实的基础。

轻松快乐的学习模式

　　在图书的内容与知识点设计方面,我们更加注重学习习惯和实际学习感受,设计了更加贴近读者学习习惯的教学模式,采用"基础知识讲解+实际工作应用+上机指导练习+课后小结与练习"的教学模式,帮助读者从初步了解与掌握到实际应用,循序渐进地成为电脑应用的高手与行业精英。"为您构建和谐、愉快、宽松、快乐的学习环境,是我们的目标!"

赏心悦目的视觉享受

为了更加便于读者学习和阅读本书,我们聘请专业的图书排版与设计师,根据读者的阅读习惯,精心设计了赏心悦目的版式。全书图案精美、布局美观,读者可以轻松完成整个学习过程。"使阅读和学习成为一种乐趣,是我们的追求!"

更加人文化、职业化的知识结构

作为一套专门为初、中级读者策划编著的系列丛书,在图书内容安排方面,我们尽量摒弃枯燥无味的基础理论,精选了更适合实际生活与工作的知识点,帮助读者快速学习、快速提高,从而达到学以致用的目的。

- ◎ 内容起点低,操作上手快,讲解言简意赅,读者不需要复杂的思考,即可快速掌握所学的知识与内容。
- ◎ 图书内容结构清晰,知识点分布由浅入深,符合读者循序渐进与逐步提高的学习习惯,从而使学习达到事半功倍的效果。
- ◎ 对于需要实践操作的内容,全部采用分步骤、分要点的讲解方式,图文并茂,使读者不但可以动手操作,还可以在大量的实践案例练习中,不断提高操作技能和经验。

精心设计的教学体例

在全书知识点逐步深入的基础上,根据知识点及各个知识板块的衔接,我们科学地划分章节,在每个章节中,采用了更加合理的教学体例,帮助读者充分掌握所学的知识。

- ◎ 本章要点:在每章的章首页,我们以言简意赅的语言,清晰地表述了本章即将介绍的知识点,读者可以有目的地学习与掌握相关知识。
- ◎ 知识精讲:对于软件功能和实际操作应用比较复杂的知识,或者难以理解的内容,进行更为详尽的讲解,帮助您拓展、提高与掌握更多的技巧。
- ◎ 实践案例与上机指导:读者通过阅读和学习此部分内容,可以边动手操作,边阅读书中所介绍的实例,一步一步地快速掌握和巩固所学知识。
- ◎ 思考与练习:通过此栏目内容,不但可以温习所学知识,还可以通过练习,达到巩固基础、提高操作能力的目的。

微视频课堂

本套丛书配套的在线多媒体视频讲解课程,旨在帮助读者完成"从入门到提高,从实践操作到职业化应用"的一站式学习与辅导过程。

致读者

- 图书每个章节均制作了配套视频教学课程,读者在阅读过程中,只需拿出手机扫一扫标题处的二维码,即可打开对应的知识点视频学习课程。
- 视频课程不但可以在线观看,还可以下载到手机或者电脑中观看,灵活的学习方式,可以帮助读者充分利用碎片时间,达到最佳的学习效果。
- 关注微信公众号"文杰书院",还可以免费学习更多的电脑软、硬件操作技巧,我们会定期免费提供更多视频课程,供读者学习、拓展知识。

图书产品与读者对象

"新起点电脑教程"系列丛书涵盖电脑应用的各个领域,为各类初、中级读者提供了全面的学习与交流平台,帮助读者轻松实现对电脑技能的了解、掌握和提高。本系列图书具体书目如下。

分类	图书	读者对象
电脑操作基础入门	电脑入门基础教程(Windows 10+Office 2016 版)(微课版)	适合刚刚接触电脑的初级读者,以及对电脑有一定的认识、需要进一步掌握电脑常用技能的电脑爱好者和工作人员,也可作为大中专院校、各类电脑培训班的教材
	五笔打字与排版基础教程(第 3 版)(微课版)	
	Office 2016 电脑办公基础教程(微课版)	
	Excel 2013 电子表格处理基础教程	
	计算机组装·维护与故障排除基础教程(第 3 版)(微课版)	
	计算机常用工具软件基础教程(第 2 版)(微课版)	
	电脑入门与应用(Windows 8+Office 2013 版)	
电脑基本操作与应用	电脑维护·优化·安全设置与病毒防范	适合电脑的初、中级读者,以及对电脑有一定基础、需要进一步学习电脑办公技能的电脑爱好者与工作人员,也可作为大中专院校、各类电脑培训班的教材
	电脑系统安装·维护·备份与还原	
	PowerPoint 2010 幻灯片设计与制作	
	Excel 2013 公式·函数·图表与数据分析	
	电脑办公与高效应用	
图形图像与辅助设计	Photoshop CC 中文版图像处理基础教程	适合对电脑基础操作比较熟练,在图形图像及设计类软件方面需要进一步提高的读者,以及图像编辑爱好者、准备从事图形设计类的工作人员,也可作为大中专院校、各类电脑培训班的教材
	After Effects CC 影视特效制作案例教程(微课版)	
	会声会影 X8 影片编辑与后期制作基础教程	
	Premiere CC 视频编辑基础教程(微课版)	
	Adobe Audition CC 音频编辑基础教程(微课版)	
	AutoCAD 2016 中文版基础教程	

续表

分类	图书	读者对象
图形图像与辅助设计	CorelDRAW X6 中文版平面创意与设计	适合对电脑基础操作比较熟练，在图形图像及设计类软件方面需要进一步提高的读者，以及图像编辑爱好者、准备从事图形设计类的工作人员，也可作为大中专院校、各类电脑培训班的教材
	Flash CC 中文版动画制作基础教程	
	Dreamweaver CC 中文版网页设计与制作基础教程	
	Creo 2.0 中文版辅助设计入门与应用	
	Illustrator CS6 中文版平面设计与制作基础教程	
	UG NX 8.5 中文版基础教程	

全程学习与工作指导

为了帮助您顺利学习、高效就业，如果您在学习与工作中遇到疑难问题，欢迎来信与我们及时交流与沟通，我们将全程免费答疑。希望我们的工作能够让您更加满意，希望我们的指导能够为您带来更大的收获，希望我们可以成为志同道合的朋友！

最后，感谢您对本系列图书的支持，我们将再接再厉，努力为您奉献更加优秀的图书。衷心地祝愿您能早日成为电脑高手！

编　者

前言

Adobe Audition CC 是一款专业的电脑音频制作与处理软件，Audition 专为在照相室、广播设备和后期制作设备方面工作的音频和视频专业人员设计，可提供先进的音频混合、编辑、控制和效果处理功能，完全能够满足专业音频编辑人士和专业视频编辑人士的需求。为了帮助正在学习 Audition CC 的初学者快速地了解和应用该软件，以便在日常的学习和工作中学以致用，我们编写了本书。

■ 购买本书能学到什么

本书在编写过程中根据初学者的学习习惯，采用由浅入深、由易到难的方式讲解，读者还可以通过随书赠送的多媒体视频学习。全书结构清晰，内容丰富，共分为 11 章，各章的主要内容说明如下。

第 1 章介绍音频编辑基础入门，包括了解音频基础知识、音频的种类、常见的音频格式、音频编辑常用软件、音频编辑的硬件和音频编辑流程等相关知识。

第 2 章介绍 Audition CC 基本操作入门，包括工作界面、收藏夹、项目文件基本操作和导入与导出文件等相关知识及操作方法。

第 3 章介绍使用工作区与视图，包括面板与面板组的相关操作、设置频谱显示方式、编辑器的基本操作、音频声道和设置键盘快捷键等知识及操作技巧。

第 4 章介绍音频的剪辑与修饰，包括编辑波形、常规编辑与修剪、标记音频文件、零交叉与对齐和转换音频采样等相关知识及操作案例。

第 5 章介绍单轨音频的编辑，包括运用工具编辑音频、反相、前后反向和静音处理、修复音频效果、时间与变调和插入音频文件等方法。

第 6 章介绍多轨音频的合成与制作，包括创建多轨声道、管理与设置多条轨道、混音为新文件和多轨节拍器的相关知识及使用方法。

第 7 章介绍多轨音频的编辑与修饰，包括编辑多轨音频、删除素材与选区、编组多轨素材、时间伸缩和淡入与淡出等相关知识。

第 8 章介绍录音与环绕声，包括录音流程、录音前的硬件准备、在单轨编辑器中录音、在多轨编辑器中录音和创建环绕音效等方法。

第 9 章介绍应用效果器处理音频，包括效果组的基本操作、效果组面板、振幅与压限效果器、调制效果器和特殊类效果器等相关操作方法。

第 10 章介绍混音效果，包括混音的基本概念、声音的平衡、混缩的操作步骤、滤波与均衡效果器、动态处理与混响、延迟与回声效果和音频特效插件等相关知识及操作方法。

第 11 章介绍输出音频，包括输出音频文件、输出多轨缩混文件、输出项目文件和光盘刻录等相关方法。

■ 如何获取本书的学习资源

为帮助读者高效、快捷地学习本书的知识点，我们不但为读者准备了与本书知识点有关的配套素材文件，而且设计并制作了精品视频教学课程，还为教师准备了 PPT 课件资源。购买本书的读者，可以通过以下途径获取相关的配套学习资源。

1. 扫描书中二维码获取在线学习视频

读者在学习本书的过程中，可以使用微信的扫一扫功能，扫描本书标题左下角的二维码，在打开的视频播放页面中可以在线观看视频课程。这些课程读者也可以下载并保存到手机或电脑中离线观看。

2. 登录网站获取更多学习资源

本书配套素材和 PPT 课件资源，读者可登录网址 http://www.tup.com.cn(清华大学出版社官方网站)下载相关学习资料，也可关注"文杰书院"微信公众号获取更多的学习资源。

本书由文杰书院组织编写，参与本书编写工作的有李军、袁帅、文雪、李强、高桂华、蔺丹、张艳玲、李统财、安国英、贾亚军、蔺影、李伟、冯臣、宋艳辉等。

我们真切希望读者在阅读本书之后，可以开阔视野，增长实践操作技能，并从中学习和总结操作的经验和规律，达到灵活运用的水平。

鉴于编者水平有限，书中纰漏和考虑不周之处在所难免，热忱欢迎读者予以批评、指正，以便我们日后能为您编写更好的图书。

编　者

目 录

第 1 章 音频编辑基础入门 1
1.1 音频编辑基础知识 2
- 1.1.1 音频信号 2
- 1.1.2 音频信号压缩 3

1.2 音频的种类 3
- 1.2.1 语音 3
- 1.2.2 音乐 4
- 1.2.3 噪声 4
- 1.2.4 静音 4

1.3 音频文件格式 4
- 1.3.1 MP3 格式 4
- 1.3.2 MIDI 格式 5
- 1.3.3 WAV 格式 5
- 1.3.4 WMA 格式 5
- 1.3.5 CDA 格式 5

1.4 常用的音频编辑软件 6
- 1.4.1 Adobe Audition 6
- 1.4.2 Adobe Soundbooth 7
- 1.4.3 GoldWave 7
- 1.4.4 Ease Audio Converter 7
- 1.4.5 Super Video to Audio Converter 8

1.5 编辑音频常见的硬件设备 9
- 1.5.1 声卡 9
- 1.5.2 音箱和耳机 10
- 1.5.3 麦克风 11
- 1.5.4 MIDI 键盘 11
- 1.5.5 调音台 12
- 1.5.6 录音室 12

1.6 编辑音频的操作流程 13
- 1.6.1 规划 13
- 1.6.2 采集素材 13
- 1.6.3 制作 14
- 1.6.4 测试 14
- 1.6.5 修改 14

1.7 实践案例与上机指导 14
- 1.7.1 启动 Audition CC 14
- 1.7.2 退出 Audition CC 15
- 1.7.3 提取 CD 中的音乐 16
- 1.7.4 打开音频文件 16

1.8 思考与练习 18

第 2 章 Audition CC 的基本操作 19
2.1 工作界面 20
- 2.1.1 波形编辑器界面 20
- 2.1.2 多轨界面 20
- 2.1.3 CD 刻录界面 21
- 2.1.4 Audition CC 的界面布局 21

2.2 收藏夹 27
- 2.2.1 录制收藏效果 28
- 2.2.2 从效果器中创建 29
- 2.2.3 删除收藏 29

2.3 项目文件的基本操作 30
- 2.3.1 新建多轨合成项目 30
- 2.3.2 新建空白音频文件 32
- 2.3.3 新建 CD 布局 33
- 2.3.4 打开项目文件 33
- 2.3.5 保存和关闭项目文件 37

2.4 导入与导出文件 39
- 2.4.1 导入音频文件 39
- 2.4.2 导入原始数据 40
- 2.4.3 导出文件 42

2.5 实践案例与上机指导 43
- 2.5.1 批处理保存全部音频 43
- 2.5.2 保存选中的文件 44
- 2.5.3 自定义工作区 45
- 2.5.4 提取合成音轨中的单个音频 46

2.6 思考与练习 48

第3章 使用工作区与视图49

- 3.1 面板与面板组 50
 - 3.1.1 浮动面板与面板组 50
 - 3.1.2 关闭面板与面板组 51
 - 3.1.3 最大化面板组 52
- 3.2 频谱显示 53
 - 3.2.1 设置频谱频率显示 53
 - 3.2.2 设置频谱音高显示 53
- 3.3 使用编辑器 54
 - 3.3.1 定位时间线位置 54
 - 3.3.2 放大与缩小振幅 56
 - 3.3.3 放大与缩小时间 58
 - 3.3.4 重置缩放时间 59
 - 3.3.5 全部缩小所有时间 60
- 3.4 声道 61
 - 3.4.1 关闭与启用左声道 61
 - 3.4.2 关闭与启用右声道 61
- 3.5 键盘快捷键 62
 - 3.5.1 搜索键盘快捷键 62
 - 3.5.2 复制快捷键到剪贴板 64
 - 3.5.3 添加新快捷键 65
 - 3.5.4 清除快捷键 66
- 3.6 实践案例与上机指导 67
 - 3.6.1 显示与隐藏编辑器 67
 - 3.6.2 设置软件界面外观 68
 - 3.6.3 设置音频数据 68
- 3.7 思考与练习 70

第4章 音频的剪辑与修饰 71

- 4.1 编辑波形的方法 72
 - 4.1.1 编辑菜单 72
 - 4.1.2 快捷菜单 73
 - 4.1.3 快捷键 73
 - 4.1.4 鼠标配合快捷键 74
- 4.2 编辑与修剪 75
 - 4.2.1 选取波形 75
 - 4.2.2 删除音频波形 76
 - 4.2.3 复制、粘贴音频波形 76
 - 4.2.4 复制、粘贴为新文件 78
 - 4.2.5 剪切音频波形 79
 - 4.2.6 波纹删除 80
 - 4.2.7 裁剪 81
- 4.3 标记音频 81
 - 4.3.1 添加提示标记 82
 - 4.3.2 添加子剪辑标记 82
 - 4.3.3 添加CD音轨标记 83
 - 4.3.4 删除选中标记 84
 - 4.3.5 删除所有标记 84
 - 4.3.6 重命名选中标记 85
- 4.4 零交叉与对齐 86
 - 4.4.1 零交叉选区向内调整 86
 - 4.4.2 零交叉选区向外调整 87
 - 4.4.3 对齐到标记 88
 - 4.4.4 对齐到标尺 88
 - 4.4.5 对齐到零交叉 89
 - 4.4.6 对齐到帧 89
- 4.5 转换音频采样 90
 - 4.5.1 转换音频采样率 90
 - 4.5.2 转换音频声道 91
 - 4.5.3 将单声道的音频转换为立体声 92
- 4.6 实践案例与上机指导 93
 - 4.6.1 制作个性手机铃声 93
 - 4.6.2 截取想要的音频 95
 - 4.6.3 去除电视节目中插入的广告 97
 - 4.6.4 合并两段音频 99
- 4.7 思考与练习 101

第5章 单轨音频的编辑 103

- 5.1 运用工具编辑音频 104
 - 5.1.1 移动工具 104
 - 5.1.2 使用切断所选剪辑工具 104
 - 5.1.3 使用滑动工具 105
 - 5.1.4 使用时间选择工具 106
 - 5.1.5 使用框选工具 107
 - 5.1.6 使用套索选择工具 108
 - 5.1.7 使用画笔选择工具 109
- 5.2 反相、前后反向和静音处理 110

5.2.1 音频"反相" 110
5.2.2 音频的前后反向 111
5.2.3 音频"静音" 112
5.3 修复音频效果 113
5.3.1 采集噪声样本 113
5.3.2 降噪 114
5.3.3 自适应降噪 115
5.3.4 自动去除咔嗒声 116
5.3.5 消除嗡嗡声 116
5.3.6 降低嘶声 117
5.3.7 自动相位校正 118
5.4 时间与变调 119
5.5 插入音频文件 120
5.5.1 将音乐插入到多轨合成
项目 .. 120
5.5.2 插入静音 121
5.5.3 撤销操作 122
5.5.4 重做操作 123
5.6 实践案例与上机指导 124
5.6.1 男女声转换 124
5.6.2 优化音频中的人声 126
5.6.3 同时匹配多个音频的音量 127
5.7 思考与练习 129

第 6 章 多轨音频的合成与制作 131

6.1 创建多轨声道 132
6.1.1 添加单声道轨 132
6.1.2 添加立体声轨 133
6.1.3 添加 5.1 声轨 134
6.1.4 添加视频轨 134
6.2 管理与设置多条轨道 135
6.2.1 重命名轨道 135
6.2.2 复制轨道 136
6.2.3 删除轨道 137
6.2.4 设置轨道输出音量 137
6.3 混音为新文件 138
6.3.1 通过时间选区混音为
新文件 138
6.3.2 合并多段音频 139

6.3.3 合并多条声轨中的多段
音频 .. 140
6.3.4 合并时间选区中的音频
片段 .. 141
6.3.5 合并多段音乐作为铃声 142
6.4 多轨节拍器 143
6.4.1 启用节拍器 143
6.4.2 设置节拍器声音 144
6.5 实践案例与上机指导 145
6.5.1 为古诗朗诵添加背景音乐 145
6.5.2 剪辑合成流水鸟鸣 147
6.5.3 改变音频的播放速度 150
6.6 思考与练习 151

第 7 章 多轨音频的编辑与修饰 153

7.1 编辑多轨音乐 154
7.1.1 设置轨道静音或单独播放 154
7.1.2 拆分音乐素材 155
7.1.3 将多轨音乐进行备份 156
7.1.4 匹配素材音量 156
7.1.5 自动语音对齐 157
7.1.6 重命名多轨素材 159
7.1.7 设置剪辑增益 160
7.1.8 锁定时间 161
7.2 删除素材与选区 162
7.2.1 删除已选中素材 162
7.2.2 删除已选中素材内的时间
选区 .. 163
7.2.3 删除所有轨道内的时间
选区 .. 164
7.2.4 删除已选中声轨内的时间
选区 .. 165
7.3 编组多轨素材 166
7.3.1 将多段音频进行编组 166
7.3.2 重新调整编组音频位置 167
7.3.3 移除编组中的音频片段 168
7.3.4 将音频片段从编组中解散 169
7.4 时间伸缩 .. 171
7.4.1 启用全局剪辑伸缩 171

	7.4.2 伸缩处理素材	171
	7.4.3 渲染全部伸缩素材	172
	7.4.4 设置素材伸缩模式	173
7.5	淡入与淡出	174
	7.5.1 设置音频淡入效果	174
	7.5.2 设置音频淡出效果	175
	7.5.3 启用自动交叉淡化功能	176
7.6	实践案例与上机指导	176
	7.6.1 修剪音乐中的高潮部分作为铃声	176
	7.6.2 在多轨编辑器中向左微移音乐	178
	7.6.3 将音频素材调至底层位置	179
	7.6.4 剪辑合成音频氛围	180
7.7	思考与练习	183

第8章 录音与环绕声 185

8.1	录音流程	186
8.2	录音前的硬件准备	186
	8.2.1 录制来自麦克风的声音	186
	8.2.2 录制来自外接设备的声音	187
	8.2.3 录音环境的选择	187
	8.2.4 外录和内录	187
8.3	在单轨编辑器中录音	188
	8.3.1 用麦克风录制高品质歌声	188
	8.3.2 将中间唱错的几句歌词重新录音	189
	8.3.3 录制QQ聊天中对方播的音乐	190
	8.3.4 混合录制麦克风声音与背景音乐	191
8.4	在多轨编辑器中录音	193
	8.4.1 播放伴奏录制独唱歌声	193
	8.4.2 播放伴奏录制男女对唱歌声	194
	8.4.3 用穿插录音修复唱错的多轨音乐	195
8.5	创建环绕音效	196
	8.5.1 声道环绕声	196
	8.5.2 设置环绕声场	197
8.6	实践案例与上机指导	199
	8.6.1 录制当前系统中播放的声音	199
	8.6.2 录制卡拉OK歌曲	202
	8.6.3 使用多种方式播放录制的声音文件	205
8.7	思考与练习	206

第9章 效果器 207

9.1	效果组的基本操作	208
	9.1.1 显示效果组	208
	9.1.2 运用效果组处理音频	208
	9.1.3 编辑效果组内的声轨效果	209
9.2	效果组面板	210
	9.2.1 启用与关闭效果器	210
	9.2.2 收藏当前效果组	210
	9.2.3 保存效果组为预设	212
	9.2.4 删除当前效果组	213
9.3	振幅与压限效果器	214
	9.3.1 增幅效果器	214
	9.3.2 声道混合器	215
	9.3.3 消除齿音效果器	216
	9.3.4 动态处理效果器	217
	9.3.5 强制限幅效果器	218
	9.3.6 多频段压缩效果器	219
	9.3.7 单频段压缩效果器	220
	9.3.8 标准化效果器	221
	9.3.9 语音音量级别效果器	222
9.4	调制效果器	223
	9.4.1 和声效果器	223
	9.4.2 和声/镶边效果器	224
	9.4.3 镶边效果器	225
	9.4.4 移相效果器	226
9.5	特殊类效果器	228
	9.5.1 扭曲效果器	228
	9.5.2 多普勒换挡器效果器	229
	9.5.3 吉他套件效果器	230
	9.5.4 人声增强效果器	231

9.6 实践案例与上机指导 232
　　9.6.1 移除人声制作伴奏带 232
　　9.6.2 增大演讲者的声音 234
　　9.6.3 将单独的声音制作成合唱 237
9.7 思考与练习 239

第 10 章　混音效果 241

10.1 混音的概念 242
10.2 声音的平衡 242
　　10.2.1 判断音量大小 243
　　10.2.2 调整音量大小 244
　　10.2.3 轨道间的平衡 245
10.3 混缩的操作步骤 246
　　10.3.1 调整立体声平衡 246
　　10.3.2 插入效果器 247
　　10.3.3 在"多轨合成"模式下插入
　　　　　效果器 247
　　10.3.4 使用"混音器"插入
　　　　　效果器 248
10.4 滤波与均衡效果器 249
　　10.4.1 FFT 滤波效果器 249
　　10.4.2 EQ 均衡处理——提升音频中
　　　　　10 段之间的音频频段 251
　　10.4.3 EQ 均衡处理——削减音频中
　　　　　20 段之间的音频频段 252
　　10.4.4 参数均衡器 253
10.5 动态处理与混响 254
　　10.5.1 动态处理器 254
　　10.5.2 卷积混响 255
　　10.5.3 完全混响 256
　　10.5.4 室内混响 257
　　10.5.5 环绕声混响 258
10.6 延迟与回声效果 259
　　10.6.1 模拟延迟 260
　　10.6.2 延迟效果 261
　　10.6.3 回声效果 262
10.7 音频特效插件 263
　　10.7.1 安装混响插件 263
　　10.7.2 扫描混响插件 265
　　10.7.3 使用混响音效插件 266
10.8 实践案例与上机指导 267
　　10.8.1 制作对讲机声音效果 267
　　10.8.2 制作大厅演讲声音效果 270
　　10.8.3 制作山谷回声效果 273
10.9 思考与练习 276

第 11 章　输出音频 277

11.1 输出音频文件 278
　　11.1.1 输出 MP3 音频 278
　　11.1.2 输出 WAV 音频 279
　　11.1.3 输出 AIFF 音频 280
　　11.1.4 重设音频输出采样类型 281
　　11.1.5 重设音频输出的格式 282
11.2 输出多轨缩混文件 283
　　11.2.1 输出时间选区音频 284
　　11.2.2 输出整个项目文件 285
11.3 输出项目文件或模板 285
　　11.3.1 输出项目文件 285
　　11.3.2 输出项目为模板 286
11.4 光盘刻录 .. 287
　　11.4.1 插入 CD 轨道 287
　　11.4.2 删除 CD 轨道 288
　　11.4.3 调整 CD 轨道 289
　　11.4.4 设置 CD 布局属性 289
　　11.4.5 刻录 CD 290
11.5 实践案例与上机指导 291
　　11.5.1 制作 LOOP 素材音频 291
　　11.5.2 改变增益调整两段音频的
　　　　　效果 293
　　11.5.3 批量处理多个音频文件为
　　　　　淡入效果 295
11.6 思考与练习 298

附录 A　Audition CC 快捷键速查 299
附录 B　音乐制作论坛网址 302
附录 C　思考与练习答案 303

第 1 章

音频编辑基础入门

本章要点

- 音频编辑基础知识
- 音频的种类
- 音频文件格式
- 常用的音频编辑软件
- 编辑音频常见的硬件设备
- 编辑音频的操作流程

本章主要内容

本章主要介绍音频编辑基础知识、音频的种类、音频文件格式、常用的音频编辑软件和编辑音频常见的硬件设备方面的知识与技巧，同时还讲解了编辑音频的操作流程，在本章的最后还针对实际的工作需求，讲解了启动 Audition CC、退出 Audition CC 的方法以及提取 CD 中的音乐的方法。通过本章的学习，读者可以掌握音频编辑基础方面的知识，为深入学习 Adobe Audition CC 知识奠定基础。

1.1 音频编辑基础知识

声音被录制下来以后，无论是说话声、歌声，还是乐器发出的声音，都可以通过数字音频软件编辑处理，然后将音频文件刻录成CD加以保存。本节将详细介绍音频的相关基础知识。

↑ 扫码看视频

1.1.1 音频信号

音频(Audio)信号是一种带有语音、音乐和音效的有规律的声波，声波的频率、幅度可以变化，能够作为一种信息载体。根据声波的特征，可把音频信息分类为规则音频和不规则声音。其中规则音频又可以分为语音、音乐和音效。规则音频是一种连续变化的模拟信号，可用一条连续的曲线来表示，称为声波。声音的 3 个要素是音调、音强和音色。声波或正弦波有 3 个重要参数：频率、幅度和相位，这也就决定了音频信号的特征。

1. 基频与音调

基音的频率即为基频，决定了整个音的音高。频率是指信号每秒钟变化的次数。人对声音频率的感觉表现为音调的高低，在音乐中称为音高。音调正是由频率所决定的。

2. 幅度与音强

人耳对于声音细节的分辨只有在声音强度适中时才最灵敏。人的听觉响应与声音强度成对数关系。一般的人只能察觉出 3 分贝的音强变化，再细分则没有太多意义。我们常用音量来描述音强，以分贝(dB=20log)为单位。在处理音频信号时，绝对强度可以放大，但其相对强度更有意义，一般用动态范围定义：动态范围=20×log(信号的最大强度/信号的最小强度)(dB)。

3. 采集方式

电台等由于其自办频道中的广告、新闻、广播剧、歌曲和转播节目等音频信号电平大小不一，导致节目播出时，音频信号忽大忽小，严重影响用户的收听效果。在转播时，由于传输距离等原因，在信号的输出端也存在信号大小不一的现象。过去，对大音频信号采用限幅的方法，即对大信号进行限幅输出，小信号不予处理。这样，仍然存在音频信号过小时，用户自行调节音量，也会影响用户的收听效果。随着电子技术、计算机技术和通信技术的迅猛发展，数字信号处理技术已广泛地深入到人们生活等各个领域。其中语音处理是数字信号处理最活跃的研究方向之一，在 IP 电话和多媒体通信中得到广泛应用。语音处理可采用通用数字信号处理器(DSP)和现场可编程门阵列(FPGA)实现，其中 DSP 实现方法

具有实现简便、程序可移植性强、处理速度快等优点。在 DSP 的基础上对音频信号做 AGC(自动增益控制)算法处理可以使输出电平保持在一定范围内,能够解决不同节目音频不均衡等问题。音频信号分配器如图 1-1 所示。

图 1-1

1.1.2 音频信号压缩

因为音频信号数字化以后需要很大的存储空间来存放,所以很早就有人开始研究音频信号的压缩问题。音频信号的压缩不同于计算机中二进制信号的压缩。在计算机中,二进制信号的压缩必须是无损的。也就是说,信号经过压缩和解压缩以后,必须和原来的信号完全一样,不能有一个比特的错误,这种压缩称为无损压缩。但是音频信号的压缩就不一样,它的压缩可以是有损的,只要压缩以后的声音和原来的声音听上去一样就可以了。因为人的耳朵对某些失真并不灵敏。所以,压缩时的潜力就比较大,也就是压缩的比例可以很大。音频信号在采用各种标准的无损压缩时,其压缩比最多可以达到 1.4 倍。但在采用有损压缩时其压缩比就可以很高。

1.2 音频的种类

数字音频是用来表示声音强弱的数据序列,由模拟声音经抽样、量化和编码后得到。简单地说,数字音频的编码方式就是数字音频格式。根据音频数据的不同,可以将音频分为语音、音乐、噪声和静音。本节将详细介绍音频分类的相关知识。

↑ 扫码看视频

1.2.1 语音

语音,即语言的声音,是语言符号系统的载体。语音是有用信息量最大的音频媒体,由人的发声器官发出,并且负载着一定的语言意义。语音是由音高、音强、音长和音色 4 个要素构成的,其中音高指声波频率,即每秒振动的次数;音强指声波振幅的大小;音长指声波振动持续的时间;音色即音质,指声音的特色和本质。

1.2.2 音乐

音乐是一种由规则振动发出来的声音,是表达人们的思想感情和反映现实生活的艺术。它最基本的要素是节奏和旋律,分为声乐和器乐两类。

1.2.3 噪声

噪声是发声体做无规则振动时发出的与音频信息内容无关的声音。噪声是一类可以引起人烦躁甚至危害人体健康的声音。

1.2.4 静音

静音是指无音频内容信息的声音。

1.3 音频文件格式

如果要掌握音频的编辑方法,首先需要了解一下音频的格式。不同的数字音频设备对应着不同的音频文件格式,要熟练掌握各种音频格式的特点和用途,以便于今后的音频操作。

↑ 扫码看视频

1.3.1 MP3 格式

MP3 是一种音频压缩技术,其全称是动态影像专家压缩标准音频层面 3(Moving Picture Experts Group Audio Layer III),简称为 MP3。它被设计用来大幅度地降低音频数据量。利用 MPEG Audio Layer 3 的技术,将音乐以 1∶10 甚至 1∶12 的压缩率,压缩成容量较小的文件,而对于大多数用户来说重放的音质与最初的不压缩音频相比没有明显的下降。它是在 1991 年由位于德国埃尔朗根的研究组织 Fraunhofer-Gesellschaft 的一组工程师发明和标准化的。用 MP3 形式存储的音乐就叫作 MP3 音乐,能播放 MP3 音乐的机器就叫作 MP3 播放器,如图 1-2 所示。

目前,MP3 成为最为流行的一种音乐文件,原因是 MP3 可以根据不同需要采用不同的采样率进行编码。其中,127kbps 采样率的音质接近于 CD 音质,而其大小仅为 CD 音乐的 10%。

图 1-2

1.3.2 MIDI 格式

MIDI 又称为乐器数字接口，是编曲界最广泛的音乐标准格式，可称为"计算机能理解的乐谱"。它用音符的数字控制信号来记录音乐。一首完整的 MIDI 音乐的容量只有几万字节，而能包含数十条音乐轨道。几乎所有的现代音乐都是用 MIDI 加上音色库来制作合成的。MIDI 传输的不是声音信号，而是音符、控制参数等指令，它指示 MIDI 设备要做什么，怎么做，如演奏哪个音符、多大音量等。

1.3.3 WAV 格式

WAV 格式是微软公司开发的一种声音文件格式，被称为波形声音文件，是最早的数字音频格式，受 Windows 平台及其应用程序的广泛支持。WAV 格式支持许多压缩算法，支持多种音频位数、采样频率和声道，采用 44.1kHz 的采样频率、16 位量化位数，因此 WAV 的音质与 CD 相差无几。但 WAV 格式对存储空间需求太大，不便于交流和传播。

1.3.4 WMA 格式

WMA 是微软公司在因特网音频、视频领域的力作。WMA 格式是以减少数据流量但保持音质的方法来达到更高的压缩率目的，其压缩率一般可以达到 1∶18。此外，WMA 还可以通过 DRM(Digital Rights Management)方案加入防止复制，或者加入限制播放时间和播放次数，甚至是播放机器的限制，可有力地防止盗版。

1.3.5 CDA 格式

在大多数播放软件的"打开文件类型"中，都可以看到*.cda 格式，这就是 CD 音轨了。标准 CD 格式也就是 44.1K 的采样频率，速率约为 86.13kB/s，16 位量化位数。因为 CD 音轨可以说是近似无损的，因此它的声音基本上是忠于原声的，因此用户如果是一个音响发烧友的话，CD 是首选。它会让用户感受到天籁之音。

CD 光盘可以在 CD 唱机中播放，也能用电脑里的各种播放软件来重放。一个 CD 音频文件是一个*.cda 文件，这只是一个索引信息，并不是真正地包含声音信息，所以不论 CD 音乐的长短，在电脑上看到的"*.cda"文件都是 44 字节长。

知识精讲

用户不能直接复制CD格式的*.cda文件到硬盘上播放,需要使用像EAC这样的抓音轨软件把CD格式的文件转换成WAV文件,这个转换过程如果光盘驱动器质量过关而且EAC的参数设置得当的话,可以说是基本上无损抓音频。

1.4 常用的音频编辑软件

通过使用常用的几种音频编辑软件可以轻松地完成对音频的编辑,这些软件既专业又实用,非常容易上手,使用这些软件可以大大地提高编辑音频的工作效率。本节将详细介绍常用的音频编辑软件的相关知识。

↑ 扫码看视频

1.4.1 Adobe Audition

Adobe Audition 是一个专业音频编辑和混合环境,它是专为在广播设备和后期制作设备等方面工作的音频和视频专业人员服务的。它可以提供先进的音频混合、编辑、控制和效果处理功能。最多混合128个声道,可编辑单个音频文件,创建回路并可使用45种以上的数字信号处理效果。

Adobe Audition 是一个完善的多声道录音室,可提供灵活的工作流程并且使用简便。无论是要录制音乐、无线电广播,还是为录像配音,Adobe Audition 中的恰到好处的工具均可为用户提供充足的动力。Adobe Audition CC 不同版本的界面如图1-3所示。

图 1-3

1.4.2　Adobe Soundbooth

　　Adobe Soundbooth 软件为网页设计人员、视频编辑人员和其他创意专业人员提供多种工具，以建立与润饰声音信号、自订音乐和音效等。Adobe Soundbooth 的设计目标是为网页及影像工作流程提供高品质的声音信号，能快速录制、编辑及创作音乐。该软件紧密整合于 Flash 及 Adobe Premiere Pro 中，更让 Adobe Soundbooth 使用者能轻松地移除录音杂音、修饰配音，为作品编排最适合的配乐。Adobe Soundbooth CS5 的启动界面和工作界面如图 1-4 所示。

图 1-4

1.4.3　GoldWave

　　GoldWave 是一个功能强大的数字音乐编辑器，是一个集声音编辑、播放、录制和转换为一体的音频工具。它还可以对音频内容进行转换格式等处理。GoldWave 的工作界面如图 1-5 所示。

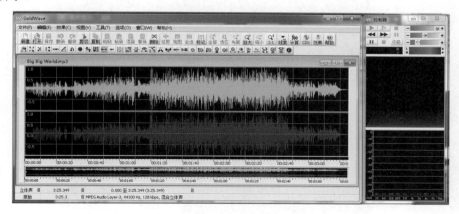

图 1-5

1.4.4　Ease Audio Converter

　　Ease Audio Converter 适用于音频文件的压缩与解压缩，它可以将任何一种压缩格式转

换(或解压缩)成 WAV 格式，或是将 WAV 格式的文件转换(压缩)成任何一种压缩格式。将压缩文件转换成 CD 格式的 WAV 文件，其工作界面如图 1-6 所示。

图 1-6

1.4.5　Super Video to Audio Converter

Super Video to Audio Converter 是一个从视频中提取音频的工具。支持从 AVI、MPEG、VOB、WMV/ASF、DAT、RM/RMVB、MOV 格式的视频文件中提取出音频，并保存成 MP3、WAV、WMA 或是 OGG 格式的音频文件。其工作界面如图 1-7 所示。

图 1-7

1.5 编辑音频常见的硬件设备

数字音频编辑硬件环境的核心就是一台多媒体计算机。这台计算机应该具备声卡、音箱和耳机等设备；如果想要制作 MIDI 音乐，就需要 MIDI 键盘。另外，在前期录音时，还需要准备麦克风、调音台、录音室等设备。本节将详细介绍音乐编辑所需的硬件。

↑ 扫码看视频

1.5.1 声卡

声卡也叫音频卡，是多媒体计算机中用来处理声音的接口卡，如图 1-8 所示。可以把来自麦克风、收录音机、激光唱片机等设备的语音、音乐等声音变成数字信号交给计算机处理，并以文件形式存盘，还可以把数字信号还原为真实的声音输出。

图 1-8

声卡有三个基本功能：一是音乐合成发音功能；二是混音器(Mixer)功能和数字声音效果处理器(DSP)功能；三是模拟声音信号的输入和输出功能。声卡处理的声音信息在计算机中以文件的形式存储。声卡工作应有相应的软件支持，包括驱动程序、混频程序(mixer)和 CD 播放程序等。

集成声卡一般有软声卡和硬声卡之分。这里的软硬之分，指的是集成声卡是否具有声卡主处理芯片之分，一般软声卡没有主处理芯片，只有一个解码芯片，通过 CPU 的运算来代替声卡主处理芯片的作用。而集成硬声卡带有主处理芯片，很多音效处理工作就不再需要 CPU 参与了。

声卡接口一般包括：线性输入接口、线性输出接口、麦克风输入端口、扬声器输出端口、MIDI 及游戏摇杆接口等。

1.5.2 音箱和耳机

1. 音箱

音箱是一种将音频信号转换为声音的设备。音箱由扬声器、箱体和分频器组成。按照使用场合来分，可以将音箱分为专业音箱与家用音箱；按照放音频率来分，可以将音箱分为全频带音箱、低音音箱和超低音音箱；按照用途来分，可以将音箱分为主放音音箱、监听音箱和返听音箱；按照箱体结构来分，可以将音箱分为密封式音箱、倒相式音箱、迷宫式音箱和多腔谐振式音箱等。图 1-9 所示为一款常用音箱。

图 1-9

2. 耳机

耳机从结构上可以分为开放式、半开放式和封闭式三种类型，从外观上来看，三种耳机并没有太大的区别，因为它们只是内部构造不同而已。耳机如图 1-10 所示。

图 1-10

开放式耳机的听感自然并且佩戴也较为舒适。而且这种类型的耳机并不是使用厚重的软音垫作为耳机的耳垫，也就没有了与外界的隔绝感，声音可以泄露，反之同样也可以听到外界的声音。

半开放式耳机是指耳机背面和外界相通,但是正面不和外界相通,是声音介于开放和封闭之间的一种耳机。半开放式耳机的耳机开放是可选择的,也就是说它可以选择只对某些频率开放,对其他频率封闭,或者是在一定方向上开放,在其他方向上封闭。

封闭式耳机的发声单元是在一个封闭的腔体内,发声单元背面和外界是不相通的,所以使用时可以阻隔一部分外界的噪音。它们的耳垫大多是采用皮质或者特殊隔音材料制作的。但是封闭式耳机的声场不够开阔。

知识精讲

为了避免录音时麦克风将音箱发出的声音也拾取进去,建议用户选择封闭式耳机作为计算机的扬声器。

1.5.3 麦克风

麦克风,学名为传声器,是将声音信号转换为电信号的能量转换器件,由"Microphone"这个英文单词音译而来。也称话筒、微音器。

20世纪,麦克风由最初通过电阻转换声电发展为电感、电容式转换,大量新的麦克风技术逐渐发展起来,这其中包括铝带、动圈等麦克风,以及当前广泛使用的电容麦克风和驻极体麦克风。一款麦克风如图1-11所示。

图 1-11

1.5.4 MIDI 键盘

MIDI 键盘,是能输出 MIDI 信号的键盘,这种键盘自带了很多 MIDI 信号控制功能。从外观上,MIDI 键盘与电子琴很相似。由于 MIDI 键盘本身不是音源,因此其本身不能发声,一般与计算机相连接使用。当 MIDI 键盘与计算机相连时,按下任意键,MIDI 键盘就会向计算机发送一个信号,这个信号包括键位、力度等信息,计算机接收到这个信号后,就会以相应的形式记录下来。MIDI 键盘如图 1-12 所示。

图 1-12

当然，没有 MIDI 键盘不等于不能做音乐，在日常生活中，鼠标键盘同样也可以，至于力度等控制信息，可以在输入完成后再进行调整。

1.5.5 调音台

调音台又称调音控制台，它将多路输入信号进行放大、混合、分配、音质修饰和音响效果加工，是现代电台广播、舞台扩音、音响节目制作等系统中进行播送和录制节目的重要设备。目前各行各业所使用的调音台种类很多，从基本的功能上可以分为录音调音台、扩声调音台、反送调音台等；从信号处理的方式上可以分为模拟调音台、数字调音台；从控制方式上可以分为非自动式调音台和自动式调音台。另外，调音台的输入通道数也各有不同，常见的有 8 轨、16 轨和 32 轨等。一款调音台如图 1-13 所示。

图 1-13

1.5.6 录音室

录音室是用来录制音频素材的专用房间。录音室的门、墙、地板都采取了隔音、防震措施，因此它具有吸音、减少声音反射及混响的功能。录音室里拥有高级麦克风、调音台、数字录音机、效果器和计算机等专业录音设备，是专业录音的理想场所。现在市面上有很多对外营业的录音室，一般是针对歌唱发烧友的，收费以小时计算。录音室如图 1-14 所示。

图 1-14

1.6 编辑音频的操作流程

音频编辑环节往往是整个作品制作过程中工作量较多的环节，在作品制作过程中，每一步都需要完成一些协调工作，需要提前做好准备、安排好时间，让整个作品的制作过程分阶段地、有条不紊地进行，这将能够明显地提高工作效率和工作质量。本节将详细介绍音频编辑流程的相关知识。

↑ 扫码看视频

音频编辑的流程包括规划、采集素材、制作、测试及修改，如图 1-15 所示。

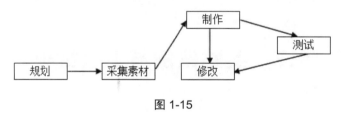

图 1-15

1.6.1 规划

规划主要是指在音频编辑时制定一些数量和场景上的规定，具体包括所需音频类型，如语音对白、效果声、主题音乐；各类音频素材长度该如何设定；某些场景该用什么音乐；效果声该如何分类说明；效果声如何与画面配合协调等。

1.6.2 采集素材

音频素材的类别不同，采集方式也不同。对于角色的语音对白类素材，需要配音演员在录音棚中录制。音效制作的一部分为素材音效，可以通过购买、下载获得；另一部分为原创音效，可以使用拟音、现场录制的方法制作。原创音效由录音棚录制或户外拟音作为音源，可采集真实的声音或进行声音模拟。

1.6.3 制作

制作包括以下3个步骤。

(1) 音频编辑：当原始声音确定后，需要进行音频编辑，比如降噪、均衡、剪接等。音频编辑是音效制作最复杂的步骤，也是音效制作的关键所在。一句话，该过程就是将声音素材变成作品所需音效的过程。

(2) 声音合成：很多音效都不是单一的元素，需要对多个元素进行合成。比如，游戏中战斗的音效是由多种音效组合而成的。合成不仅仅是将两个音轨放在一起，而且还需要对元素位置、均衡等多方面进行综合调整。

(3) 后期处理：后期处理是指对一部分作品的所有音效进行统一处理，使所有音效达到统一的过程。通常，音效数量较为庞大，制作周期长，需要将所有音频处理成统一效果。

1.6.4 测试

测试是指请整个开发团队和一定数量的用户或专家，从整体风格、段落结构等方面进行试听、体验、感受和评定，找出有偏差的地方，然后收集大家的听后意见，再进行综合，最后以书面条款的形式反馈给制作人。

1.6.5 修改

修改是指按照评定、反馈的意见，进一步制作、合成、调整各种音频素材，使其达到最满意的效果。

1.7 实践案例与上机指导

通过对本章内容的学习，读者基本可以掌握音频编辑的基础知识。下面通过练习操作，以达到巩固学习、拓展提高的目的。

↑扫码看视频

1.7.1 启动 Audition CC

将 Audition CC 软件安装到操作系统中后，就可以使用该应用程序了。要想对音频进行编辑，首先应学会如何启动 Audition CC 软件。下面详细介绍启动 Audition CC 的操作方法。

第1步 在 Windows 7 操作系统桌面上，选择【开始】→【所有程序】→Adobe Audition

CC 2018 菜单命令，如图 1-16 所示。

第 2 步 执行菜单命令后，即可启动 Audition CC 应用程序，显示 Audition CC 程序启动信息，如图 1-17 所示。

图 1-16　　　　　　　　　　　　　　　　图 1-17

第 3 步 稍等，即可打开 Audition CC 工作界面，这样即可完成启动 Audition CC 的操作，如图 1-18 所示。

图 1-18

1.7.2　退出 Audition CC

当运用 Audition CC 编辑完音频后，为了节约系统内存空间，提高系统运行速度，可以退出 Audition CC 应用程序。

在菜单栏中，选择【文件】→【退出】命令，即可完成退出 Audition CC 程序的操作，如图 1-19 所示。

Adobe Audition CC 音频编辑基础教程(微课版)

图 1-19

1.7.3 提取 CD 中的音乐

Audition CC 能够将 CD 中的音轨提取出来，再把音轨中的音频转换为波形格式，之后就可以像处理一般波形文件一样对它们进行编辑了。下面详细介绍提取 CD 中的音乐的操作方法。

第1步 启动 Audition CC 软件，将需要编辑的 CD 放入计算机中的 CD-ROM 或者 DVD-ROM 驱动器中，如图 1-20 所示。

第2步 选择【文件】→【从 CD 中提取音频】菜单命令，然后选择需要提取的音频轨道即可完成提取 CD 中的音乐的操作，如图 1-21 所示。

图 1-20　　　　　　　　　　图 1-21

1.7.4 打开音频文件

要想对音频进行编辑操作，首先要学会打开音频文件。使用【打开】命令，Audition CC 几乎可以打开所有音频格式的文件。下面详细介绍其操作方法。

第 1 章 音频编辑基础入门

第 1 步 启动 Audition CC 软件，在菜单栏中选择【文件】→【打开】命令，如图 1-22 所示。

第 2 步 弹出【打开文件】对话框，**1.** 选择准备打开的音频文件，**2.** 单击【打开】按钮，如图 1-23 所示。

图 1-22　　　　　　　　　　　　　　图 1-23

第 3 步 返回到软件的主界面，可以看到打开的音频文件，这样即可完成打开音频文件的操作，如图 1-24 所示。

图 1-24

 智慧锦囊

如果发现一些文件格式不能使用【打开】命令直接打开，可以尝试选择【文件】→【导入】→【文件】菜单命令，将文件导入到软件中。如果打开和导入都不可以的话，则表明该文件格式在 Audition CC 中不能打开，此时通过第三方软件转换后，才可使用 Audition CC 打开。

1.8 思考与练习

1. 填空题

(1) 音频信号(Audio)是带有语音、音乐和音效的有规律的声波的频率、幅度变化的信息载体。根据声波的特征，可把音频信息分类为_____和_____。

(2) 声波或正弦波有3个重要参数：_____、幅度和_____，这也就决定了音频信号的特征。

(3) _____是发声体做无规则振动时发出的与音频信息内容无关的声音。

(4) _____是指无音频内容信息的声音。

(5) _____也叫音频卡，是多媒体计算机中用来处理声音的接口卡。

2. 判断题

(1) 音频信号的压缩不同于计算机中二进制信号的压缩。在计算机中，二进制信号的压缩必须是无损的。也就是说，信号经过压缩和解压缩以后，必须和原来的信号完全一样，不能有一个比特的错误，这种压缩称为无损压缩。()

(2) 音频信号在采用各种标准的无损压缩时，其压缩比最多可以达到2倍。但在采用有损压缩时其压缩比就可以很高。()

(3) 音频素材的类别不同，采集方式也不同。对于角色的语音对白类素材，需要配音演员在录音棚中录制。()

(4) 声音合成是指对一部分作品的所有音效进行统一处理，使所有音效达到统一的过程。通常，音效数量较为庞大，制作周期长，需要将所有音频处理成统一效果。()

(5) 很多音效都不是单一的元素，需要对多个元素进行合成。比如，游戏中战斗的音效是由多种音效组合而成的。合成不仅仅是将两个音轨放在一起，而且还需要对元素位置、均衡等多方面进行综合调整。()

3. 思考题

(1) 如何启动 Audition CC？

(2) 如何提取 CD 中的音乐？

第 2 章

Audition CC 的基本操作

本章要点

- 工作界面
- 收藏夹
- 项目文件的基本操作
- 导入与导出文件

本章主要内容

本章主要介绍工作界面、收藏夹和项目文件的基本操作方面的知识与技巧，同时还讲解了导入与导出文件的相关操作方法，在本章的最后还针对实际的工作需求，讲解了批处理保存全部音频、保存选中的文件、自定义工作区和提取合成音轨中的单个音频的方法。通过本章的学习，读者可以掌握 Audition CC 基本操作方面的知识，为深入学习 Adobe Audition CC 知识奠定基础。

2.1 工作界面

Audition CC 的工作界面提供了完善的音频与视频编辑功能，用户利用它可以全面控制音频的制作过程，还可以为采集的音频添加各种滤镜效果等。本节将详细介绍 Audition CC 工作界面的相关知识。

↑ 扫码看视频

2.1.1 波形编辑器界面

波形编辑器界面是专门为编辑单轨波形文件设置的界面。启动 Adobe Audition CC 后，在菜单栏中选择【视图】→【波形编辑器】命令，即可打开波形编辑器界面，如图 2-1 所示。

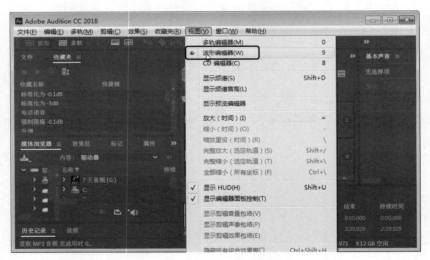

图 2-1

单击工具栏中的波形按钮、多轨按钮，或通过菜单栏选择【视图】→【CD 编辑器】命令，即可切换到相应的视图模式下，并且不同视图模式下所对应的主菜单、工具栏也不尽相同。

2.1.2 多轨界面

在 Audition CC 中，界面默认状态为波形编辑器界面。启动 Adobe Audition CC 后，在菜单栏中选择【视图】→【多轨编辑器】命令，会弹出【新建多轨会话】对话框，如图 2-2

所示。单击【确定】按钮后即可打开多轨编辑器界面，如图2-3所示。

图 2-2

图 2-3

2.1.3 CD 刻录界面

启动 Adobe Audition CC 后，在菜单栏中选择【视图】→【CD 编辑器】命令，即可打开 CD 刻录界面，如图 2-4 所示。

图 2-4

2.1.4 Audition CC 的界面布局

Audition CC 工作界面主要包括标题栏、菜单栏、工具栏、浮动面板以及编辑器等部分，如图 2-5 所示。下面将分别介绍 Audition CC 的界面中各个组成部分。

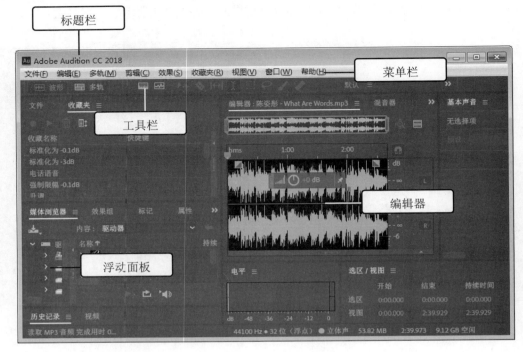

图 2-5

1. 标题栏

标题栏位于整个窗口的顶端，显示了当前应用程序的名称，以及用于控制文件窗口显示大小的【最小化】按钮■、【最大化】按钮■、【向下还原】按钮■和【关闭】按钮■，如图 2-6 所示。

图 2-6

2. 菜单栏

菜单栏位于标题栏的下方，由【文件】、【编辑】、【多轨】、【剪辑】、【效果】、【收藏夹】、【视图】、【窗口】和【帮助】9 个菜单组成，如图 2-7 所示。

图 2-7

下面分别介绍菜单栏中各菜单的主要使用方法。

- ➢ 【文件】菜单：利用该菜单(见图 2-8)可以进行新建、打开和关闭文件等操作。
- ➢ 【编辑】菜单：在该菜单中包含了撤销(软件中为"撤消")、重复、剪切和复制等编辑命令，如图 2-9 所示。
- ➢ 【多轨】菜单：利用该菜单(见图 2-10)可以进行添加轨道、插入文件、设置节拍器等操作。

第 2 章　Audition CC 的基本操作

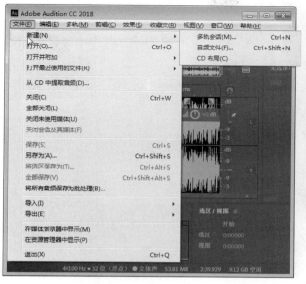
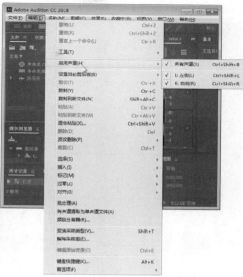

图 2-8　　　　　　　　　　　　　　　图 2-9

图 2-10

- ➢ 【剪辑】菜单：利用该菜单(见图 2-11)可以进行拆分、重命名、素材增益、静音、编组、伸缩、淡入以及淡出等操作。
- ➢ 【效果】菜单：利用该菜单(见图 2-12)可以进行振幅与压限、延迟与回声、诊断、滤波与均衡、调制以及混响等操作。
- ➢ 【收藏夹】菜单：利用该菜单(见图 2-13)可以进行删除收藏效果、开始/停止记录收藏效果等操作。
- ➢ 【视图】菜单：利用该菜单(见图 2-14)可以进行放大、缩小、缩放重设、全部缩小、时间显示、视频显示等操作。

图 2-11

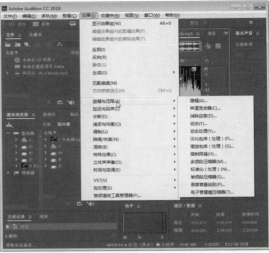

图 2-12

图 2-13

图 2-14

知识精讲

在 Audition CC 的工作界面的各下拉菜单中，相应命令右侧显示了部分快捷键，用户按相应的快捷键，可以快速执行相应的命令。

- ➢ 【窗口】菜单：利用该菜单(见图 2-15)可以进行工作区的新建与删除操作，以及显示与隐藏【编辑器】、【文件】、【历史记录】等面板的操作。
- ➢ 【帮助】菜单：利用该菜单(见图 2-16)可以使用 Audition CC 的帮助信息、支持中心、在线快速学习 Audition CC 基础入门、下载声音效果、用户论坛等。

第 2 章　Audition CC 的基本操作

图 2-15

图 2-16

> **知识精讲**
>
> 在 Audition CC 的工作界面中，按 F1 键，也可以快速打开 Audition CC 的"帮助"窗口，在其中可以查阅相应的帮助信息。

3. 工具栏

工具栏位于菜单栏的下方，主要用于对音乐文件进行简单的编辑操作，它提供了控制音乐文件的相关工具，如图 2-17 所示。

图 2-17

下面详细介绍工具栏中各个工具和按钮的主要作用。

- 【波形】按钮 ：单击该按钮，可以在"波形编辑"状态下，编辑单轨中的音频波形。
- 【多轨】按钮 ：单击该按钮，可以在"多轨编辑"状态下，编辑多轨中的音频对象。
- 【频谱频率显示】按钮 ：单击该按钮，可以显示音频素材的频谱频率。
- 【频谱音调显示】按钮 ：单击该按钮，可以显示音频素材的频谱音调。
- 【移动工具】按钮 ：单击该按钮，可以对音频素材进行移动操作。
- 【切断所选剪辑工具】按钮 ：单击该按钮，可以对音频素材进行分割操作。
- 【滑动工具】按钮 ：单击该按钮，可以对音频素材进行滑动操作。
- 【时间选择工具】按钮 ：单击该按钮，可以对音频素材进行部分选择操作。

- 【框选工具】按钮■：单击该按钮，可以对音频素材进行框选操作。
- 【套索选择工具】按钮■：单击该按钮，可以使用套索的方式对音频素材进行选择操作。
- 【画笔选择工具】按钮■：单击该按钮，可以使用笔刷的方式对音频素材进行选择操作。
- 【污点修复画笔工具】按钮■：单击该按钮，可以对素材进行污点修复操作。

4．浮动面板

浮动面板位于工作界面的左侧和下方，它主要用于对当前的音频文件进行相应的设置。单击菜单栏中的【窗口】菜单，在弹出的下拉菜单中选择相应的命令，即可显示相应的浮动面板。图2-18所示为【文件】面板，图2-19所示为【媒体浏览器】面板。

图 2-18　　　　　　　　　　　　　　图 2-19

5．编辑器

Audition CC中的所有功能都可以在【编辑器】窗口中实现。打开或导入音频文件后，音频文件的音波即可显示在【编辑器】窗口中，此时所有操作将只针对该【编辑器】窗口，若想对其他音频文件进行编辑，则需要切换至其他音频的【编辑器】窗口。

在Audition CC中，编辑器也分为两种类型，第一种为"波形编辑"状态下的【编辑器】窗口，第二种为"多轨混音"状态下的【编辑器】窗口，两种【编辑器】窗口的显示和功能是不一样的。

在Audition CC工作界面的工具栏中，单击【波形】按钮■ 波形 后，即可查看"波形编辑"状态下的【编辑器】窗口，如图2-20所示。

在Audition CC工作界面的工具栏中，单击【多轨】按钮■ 多轨 后，即可查看"多轨编辑"状态下的【编辑器】窗口，如图2-21所示。

第 2 章　Audition CC 的基本操作

图 2-20

图 2-21

2.2　收　藏　夹

"收藏夹"是波形编辑器中的效果器组合，可以将常用的效果器保存到收藏夹中，以便后期的连续使用。在"收藏夹"菜单中列出了一些预置的效果器，以及创建的所有其他收藏。本节将详细介绍收藏夹的相关知识及操作方法。

↑ 扫码看视频

2.2.1 录制收藏效果

在处理声音的过程中,如果说想要对多段或整个文件进行相同的处理,那么可以将要操作的步骤利用收藏夹录制下来,保存在收藏夹中。在处理相同操作的时候,可以选择保存的效果,直接利用。下面详细介绍其操作方法。

第1步 新建一个音频文件,在菜单栏中选择【收藏夹】→【开始记录收藏】命令(图中的①②表示操作过程,以下不再一一说明),如图2-22所示。

第2步 弹出Audition对话框,单击【确定】按钮开始记录,如图2-23所示。

图 2-22

图 2-23

第3步 对文件进行操作,操作完毕后,在菜单栏中选择【收藏夹】→【停止录制收藏】命令,如图2-24所示。

第4步 弹出【保存收藏】对话框,**1.**在【收藏名称】文本框中输入收藏名称,如"收藏效果",**2.**单击【确定】按钮,保存记录的效果,如图2-25所示。

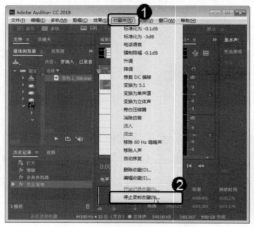
图 2-24

图 2-25

第 2 章　Audition CC 的基本操作

第5步　此时可以打开【收藏夹】菜单,在其中会自动记载刚才保存的效果,如图 2-26 所示,这样即可完成录制收藏效果的操作。

图 2-26

2.2.2　从效果器中创建

在使用效果器的时候,如果想要把调整好的参数应用到其他部分的时候,可以直接在相应的【效果】对话框中单击【将当前效果设置保存为一项收藏】按钮★,如图 2-27 所示,弹出【保存收藏】对话框,在对话框中进行设置名称,单击【确定】按钮,如图 2-28 所示,即可保存效果。

图 2-27

图 2-28

2.2.3　删除收藏

在操作的过程中,如果想要删除某种收藏,可以直接在菜单栏中选择【收藏夹】→【删

除收藏】命令，如图 2-29 所示。在打开的【删除收藏】对话框中选择要删除的效果，然后单击【确定】按钮，如图 2-30 所示，即可将其删除。

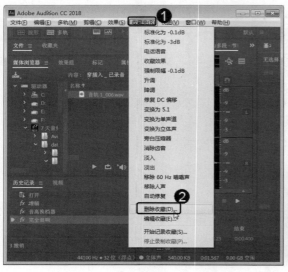

图 2-29

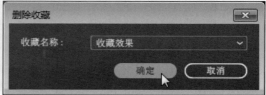

图 2-30

2.3 项目文件的基本操作

使用 Audition CC 软件对音频进行编辑时，会涉及一些项目文件的基本操作，如新建项目文件、打开项目文件、保存项目文件以及关闭项目文件等。本节将详细介绍项目文件的基本操作知识。

↑ 扫码看视频

2.3.1 新建多轨合成项目

多轨合成是指在多条音频轨道上，将不同的音频文件进行合成编辑操作。下面详细介绍新建多轨合成项目的操作方法。

第1步 打开 Audition CC 的工作界面后，在菜单栏中选择【文件】→【新建】→【多轨会话】命令，如图 2-31 所示。

第2步 弹出【新建多轨会话】对话框，1. 在【会话名称】文本框中输入多轨项目的文件名称，2. 单击【文件夹位置】右侧的【浏览】按钮，如图 2-32 所示。

第3步 弹出【选择目标文件夹】对话框，1. 设置多轨合成项目文件的保存位置，2. 单击【选择文件夹】按钮，如图 2-33 所示。

第 2 章 Audition CC 的基本操作

图 2-31

图 2-32

第4步 返回到【新建多轨会话】对话框，此时在【文件夹位置】右侧的下拉列表框中，显示了刚刚设置的文件保存位置，单击【确定】按钮，如图 2-34 所示。

图 2-33

图 2-34

第5步 在【编辑器】窗口中可以查看新建的项目文件，这样即可完成新建多轨合成项目的操作，如图 2-35 所示。

图 2-35

31

2.3.2 新建空白音频文件

在 Audition CC 中，如果用户需要制作单轨音频文件，此时就需要新建一个空白的单轨音频文件。下面详细介绍新建空白音频文件的操作方法。

第1步 打开 Audition CC 工作界面后，在菜单栏中选择【文件】→【新建】→【音频文件】命令，如图 2-36 所示。

第2步 弹出【新建音频文件】对话框，**1.** 在【文件名】文本框中输入音频文件的名称，**2.** 单击【确定】按钮，如图 2-37 所示。

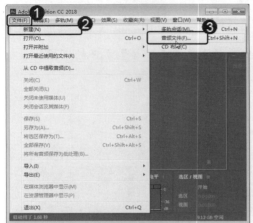

图 2-36

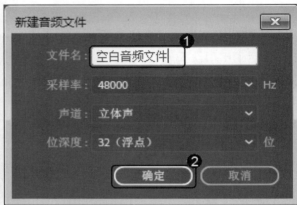

图 2-37

第3步 在【编辑器】窗口中可以查看新建的单轨音频文件，这样即可完成新建空白音频的操作，如图 2-38 所示。

图 2-38

> **智慧锦囊**
>
> 在【文件】面板中,单击面板上方的【新建文件】按钮,在弹出的下拉列表框中选择【新建音频文件】选项,也可以快速新建音频文件。

2.3.3 新建 CD 布局

在 Audition CC 中,如果用户需要制作 CD 音频,此时可以在工作界面中新建 CD 布局来编辑 CD 音乐。下面详细介绍新建 CD 布局的操作方法。

第 1 步 打开 Audition CC 的工作界面后,在菜单栏中选择【文件】→【新建】→【CD 布局】命令,如图 2-39 所示。

第 2 步 在【编辑器】窗口中可以查看新建的 CD 布局效果,这样即可完成新建 CD 布局的操作,如图 2-40 所示。

图 2-39 图 2-40

2.3.4 打开项目文件

在 Audition CC 中,有 3 种打开项目文件的方式,主要包括打开音频文件、追加打开文件和打开最近使用的文件,下面将分别予以详细介绍。

1. 打开音频文件

在 Audition CC 中打开项目文件后,可以对项目文件进行编辑和修改操作。下面详细介绍打开音频文件的操作方法。

第 1 步 打开 Audition CC 的工作界面后,在菜单栏中选择【文件】→【打开】命令,如图 2-41 所示。

第 2 步 弹出【打开文件】对话框,*1.* 在其中选择准备打开的音频文件,*2.* 单击【打开】按钮,如图 2-42 所示。

图 2-41

图 2-42

第3步 在【编辑器】窗口中可以查看到打开的音频文件，这样即可完成打开音频文件的操作，如图 2-43 所示。

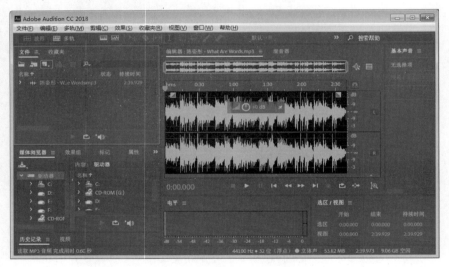

图 2-43

智慧锦囊

在【打开文件】对话框中，在需要打开的音频文件上，双击鼠标左键，可以快速打开音频文件。在按住 Ctrl 键的同时，可以选择多个不连续的音频文件进行打开操作。

2. 追加打开文件

当打开某一个音频文件后，如果还需要编辑其他音频文件，此时可以追加打开其他音频文件。追加打开文件有两种方式，分别为追加打开到新文件和追加打开到当前文件，下

第 2 章　Audition CC 的基本操作

面将分别予以详细介绍。

1) 追加打开到新文件

在 Audition CC 中，可以通过"打开并附加"子菜单中的"到新建文件"命令，来进行追加打开音频文件的操作。

第1步 打开某一个音频文件后，在菜单栏中选择【文件】→【打开并附加】→【到新建文件】命令，如图 2-44 所示。

第2步 弹出【打开并附加到新建文件】对话框，1. 在其中选择准备追加打开的音频文件，2. 单击【打开】按钮，如图 2-45 所示。

图 2-44

图 2-45

第3步 在【编辑器】窗口中可以查看到追加打开的音频文件，这样即可完成追加打开到新文件的操作，如图 2-46 所示。

图 2-46

2) 追加打开到当前文件

在 Audition CC 中，可以通过【打开并附加】子菜单中的【到当前文件】命令，来进行

追加打开音频文件的操作。

第1步 在 Audition CC 中，按 Ctrl+O 组合键，打开"二泉映月"音频文件，如图 2-47 所示。

第2步 在菜单栏中选择【文件】→【打开并附加】→【到当前文件】命令，如图 2-48 所示。

图 2-47

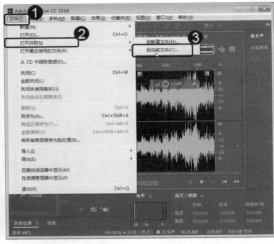
图 2-48

第3步 弹出【打开并附加到当前文件】对话框，*1.* 在其中选择准备追加打开的音频文件"音乐配乐"，*2.* 单击【打开】按钮，如图 2-49 所示。

第4步 在【编辑器】窗口中可以查看到追加打开的音频文件"音乐配乐"，这样即可完成追加打开到当前文件的操作，如图 2-50 所示。

图 2-49

图 2-50

第 2 章 Audition CC 的基本操作

智慧锦囊

在 Audition CC 中，还可以按 Ctrl+O 组合键，快速打开音频文件。

3. 打开最近使用的文件

在 Audition CC 中，可以通过【打开最近使用的文件】命令来快速打开最近使用过的音频文件，下面详细介绍其操作方法。

第 1 步 在菜单栏中选择【文件】→【打开最近使用的文件】命令，然后在弹出的子菜单中选择准备打开的文件，如选择"二泉映月.mp3"，如图 2-51 所示。

第 2 步 在【编辑器】窗口中可以查看到打开的"二泉映月.mp3"文件，这样即可完成打开最近使用的文件的操作，如图 2-52 所示。

图 2-51

图 2-52

智慧锦囊

在菜单栏中选择【文件】→【打开最近使用的文件】→【清除最近使用的文件】命令，即可清除最近使用过的所有文件。

2.3.5 保存和关闭项目文件

编辑音频后保存项目文件，可以保存音频文件的所有信息。对于不需要的音频文件，也可对其进行关闭操作。下面分别介绍保存和关闭项目文件的操作方法。

1. 保存项目文件

在 Audition CC 中，可以通过【保存】命令，保存项目文件。下面详细介绍其操作方法。

第 1 步 新建并编辑完一个音频文件后，在菜单栏中选择【文件】→【保存】命令，如图 2-53 所示。

第2步 弹出 Audition 对话框，提示"需要保留原始文件的备份，以保留完整的音频保真度"，单击【是】按钮，即可完成保存项目文件的操作，如图 2-54 所示。

图 2-53

图 2-54

2. 关闭项目文件

当用户使用 Audition CC 软件编辑完音频后，为了节省系统内存空间，提高系统运行速度，此时可以关闭项目文件。下面详细介绍关闭项目文件的操作方法。

第1步 打开某一个音频文件后，在菜单栏中选择【文件】→【关闭】命令，即可关闭音频项目文件，如图 2-55 所示。

第2步 在菜单栏中选择【文件】→【全部关闭】命令，即可一次性关闭全部音频文件，如图 2-56 所示。

图 2-55

图 2-56

第3步 在菜单栏中选择【文件】→【关闭未使用媒体】命令，即可关闭所有未使用的媒体文件，如图 2-57 所示。

第 2 章 Audition CC 的基本操作

图 2-57

 智慧锦囊

在 Audition CC 中，还可以按 Ctrl+W 组合键，快速对音频文件进行关闭操作。

2.4 导入与导出文件

在 Audition CC 工作界面中，用户可以在【编辑器】窗口中添加各种不同类型的素材文件，并可以对单独的素材文件进行整合，制作成一个内容丰富的作品。本节将详细介绍导入与导出文件的相关知识及操作方法。

↑ 扫码看视频

2.4.1 导入音频文件

在 Audition CC 的工作界面中，可以将计算机中已存在的音频文件导入到 Audition CC 的【编辑器】窗口中进行应用。下面详细介绍导入音频文件的操作方法。

第 1 步 新建一个音频文件后，在菜单栏中选择【文件】→【导入】→【文件】命令，如图 2-58 所示。

第 2 步 弹出【导入文件】对话框，1. 在其中选择准备导入的音频文件，2. 单击【打

开】按钮，如图 2-59 所示。

图 2-58

图 2-59

第3步 在【文件】面板中，即可看到导入的音频文件，如图 2-60 所示。

第4步 将导入的音频文件直接拖曳至【编辑器】窗口中，即可查看音频文件的音波，如图 2-61 所示。

图 2-60

图 2-61

2.4.2 导入原始数据

在 Audition CC 工作界面中，不仅可以导入音频文件，还可以将原始数据文件导入到【编辑器】窗口中。下面详细介绍导入原始数据的操作方法。

第1步 在菜单栏中选择【文件】→【导入】→【原始数据】命令，如图 2-62 所示。

第2步 弹出【导入原始数据】对话框，**1.** 在其中选择准备导入的文件对象，**2.** 单击【打开】按钮，如图 2-63 所示。

第 2 章　Audition CC 的基本操作

图 2-62

图 2-63

第 3 步　弹出一个对话框，其中各选项为默认设置，单击【确定】按钮，如图 2-64 所示。

第 4 步　在【编辑器】窗口中，可以查看到数据效果，这样即可完成导入原始数据的操作，如图 2-65 所示。

图 2-64

图 2-65

智慧锦囊

可以按 Ctrl+I 组合键，快速打开【导入文件】对话框，进行导入音频文件的操作。在菜单栏中选择【文件】菜单后，依次按 I、R 键，即可快速打开【导入原始数据】对话框，进行导入原始数据的操作。

2.4.3 导出文件

编辑制作完音频后，可以使用 Audition CC 软件轻松导出音频文件。下面详细介绍导出文件的操作方法。

第1步 在菜单栏中选择【文件】→【导出】→【文件】命令，如图 2-66 所示。

第2步 弹出【导出文件】对话框，在【位置】右侧单击【浏览】按钮，如图 2-67 所示。

图 2-66

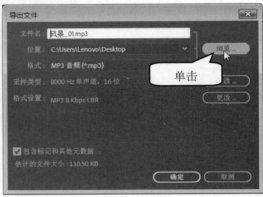
图 2-67

第3步 弹出【另存为】对话框，1. 选择准备保存文件的位置，2. 在【文件名】下拉列表框中输入准备导出的文件名，3. 单击【保存】按钮，如图 2-68 所示。

第4步 返回到【导出文件】对话框，1. 在其中可以看到已经设置好的文件名和位置等，2. 设置导出文件格式，3. 单击【确定】按钮，如图 2-69 所示。

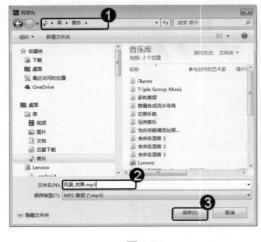
图 2-68

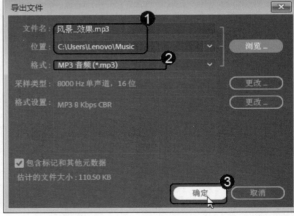
图 2-69

第 2 章　Audition CC 的基本操作

第 5 步　弹出 Audition 对话框，单击【是】按钮，如图 2-70 所示。
第 6 步　打开文件所保存的位置，可以看到已经导出的文件，这样即可完成导出文件的操作，如图 2-71 所示。

图 2-70　　　　　　　　　　　　　　　图 2-71

2.5　实践案例与上机指导

通过对本章内容的学习，读者基本可以掌握 Audition CC 基本操作知识，下面通过练习一些案例操作，以达到巩固学习、拓展提高的目的。

↑扫码看视频

2.5.1　批处理保存全部音频

在 Audition CC 工作界面中，【将所有音频保存为批处理】命令是指将所有音频文件放到【批处理】面板中，在其中选择所有文件的保存类型、采样率类型以及目标等属性，然后对所有音频文件进行统一批处理保存操作。

批处理保存全部音频文件的方法很简单，只需在 Audition CC 的工作界面中，选择【文件】→【将所有音频保存为批处理】命令，即可对所有音频文件进行批处理保存操作，如图 2-72 所示。

图 2-72

2.5.2 保存选中的文件

在 Audition CC 中，用户可通过【将选区保存为】命令，保存被选中的部分音频文件。下面详细介绍其操作方法。

素材保存路径：配套素材\第 2 章
素材文件名称：选中的音频.mp3

第 1 步 在工具栏中选择【时间选区工具】，在【编辑器】窗口中单击鼠标左键并拖动，选取准备保存的一段音频素材，如图 2-73 所示。

第 2 步 在菜单栏中选择【文件】→【将选区保存为】命令，如图 2-74 所示。

图 2-73

图 2-74

第 2 章　Audition CC 的基本操作

第 3 步　弹出【选区另存为】对话框，单击右侧的【浏览】按钮，如图 2-75 所示。
第 4 步　弹出【另存为】对话框，**1.** 在其中设置音频文件的保存名称和保存位置，**2.** 单击【保存】按钮，如图 2-76 所示。

图 2-75　　　　　　　　　　　　　　　　　　图 2-76

第 5 步　返回到【选区另存为】对话框中，其中显示了刚刚设置的音频保存名称和保存位置，单击【确定】按钮即可完成保存选中的音频文件的操作，如图 2-77 所示。

图 2-77

2.5.3　自定义工作区

在 Adobe Audition CC 中，可以使用"工作区预设"来设置工作区，还可以通过"新建工作区"功能来自定义适合自己的工作区，从而提高工作效率。下面详细介绍自定义工作区的操作方法。

第 1 步　启动 Adobe Audition CC，调整好自己喜欢的工作区后，在菜单栏中选择【窗口】→【工作区】→【另存为新工作区】命令，如图 2-78 所示。

第 2 步　弹出【新建工作区】对话框，**1.** 在【名称】文本框中输入自定义工作区的名称，**2.** 单击【确定】按钮，如图 2-79 所示。

图 2-78 图 2-79

第3步 在菜单栏中选择【窗口】→【工作区】命令,在其子菜单中可以看到刚刚自定义的工作区,这样即可完成自定义工作区的操作,如图 2-80 所示。

图 2-80

 智慧锦囊

创建属于自己的工作区后,选择【窗口】→【工作区】→【编辑工作区】命令,弹出【编辑工作区】对话框,在其中选择准备删除的工作区,然后单击【删除】按钮,即可完成删除工作区的操作。

2.5.4 提取合成音轨中的单个音频

在 Audition CC 中,处理完后的项目文件格式为.sesx。在项目文件中,可以将不同的音

第 2 章　Audition CC 的基本操作

频素材放置在不同的音轨中。如果希望将项目中某一单独的音轨提取出来，可以通过以下操作来完成。

　素材保存路径：配套素材\第 2 章
　　素材文件名称：混合轨道.sesx

第1步　启动 Adobe Audition CC，打开素材文件"混合轨道.sesx"，如图 2-81 所示。
第2步　在想要提取音频所在的轨道 1 中，*1.* 单击要选择的音频波形，并单击鼠标右键，*2.* 在弹出的快捷菜单中选择【变换为唯一副本】命令，如图 2-82 所示。

图 2-81　　　　　　　　　　　　　　图 2-82

第3步　此时，在【文件】面板中自动添加了一个音频文件，如图 2-83 所示。
第4步　双击该音频文件，在菜单栏中选择【文件】→【另存为】命令，即可完成音频的提取，如图 2-84 所示。

图 2-83　　　　　　　　　　　　　　图 2-84

2.6 思考与练习

1. 填空题

(1) _____界面是专门为编辑单轨波形文件设置的界面。

(2) 在 Audition CC 中，界面默认状态为_____界面。

(3) Audition CC 中的所有功能都可以在_____窗口中实现。

(4) 在处理声音的过程中，如果说想要对多段或整个文件进行相同的处理，那么可以将要操作的步骤利用收藏夹_____下来，保存在收藏夹中。在处理相同操作的时候，可以在效果夹中选择保存的效果，直接利用。

2. 判断题

(1) 单击工具栏中的波形按钮、多轨按钮，或通过菜单栏选择【视图】→【CD 编辑器】菜单项，即可切换到相应的视图模式下，并且不同视图模式下所对应的主菜单、工具栏也都相同。（　　）

(2) 多轨合成是指在多条音频轨道上，将不同的音频文件进行合成编辑操作。（　　）

(3) 在 Audition CC 中，有 3 种打开项目文件的方式，主要包括打开音频文件、追加打开文件和打开最近使用的文件。（　　）

3. 思考题

(1) 如何录制收藏效果？

(2) 如何新建空白音频文件？

第 3 章

使用工作区与视图

本章要点

- 面板与面板组
- 频谱显示
- 使用编辑器
- 声道
- 键盘快捷键

本章主要内容

本章主要介绍启动面板与面板组、频谱显示、使用编辑器和声道方面的知识与技巧，同时还讲解了如何设置键盘快捷键的方法，在本章的最后还针对实际的工作需求，讲解了显示与隐藏编辑器、设置软件的界面外观和设置音频数据等案例知识。通过本章的学习，读者可以掌握使用工作区与视图方面的知识，为深入学习 Adobe Audition CC 知识奠定基础。

Adobe Audition CC 音频编辑基础教程(微课版)

3.1 面板与面板组

在 Audition CC 的工作界面中，可以根据需要对界面中的面板进行浮动与关闭操作，使工作界面的布局更加符合用户的操作习惯。本节将详细介绍面板的浮动与关闭的相关操作及知识。

↑ 扫码看视频

3.1.1 浮动面板与面板组

在 Audition CC 的工作界面中，用户既可以对单个面板进行浮动操作，还可以对面板组进行浮动操作。下面将分别予以详细介绍。

1. 浮动面板

在 Audition CC 的工作界面中，可以通过【浮动面板】命令，对面板进行浮动操作。下面以浮动【文件】面板为例，详细介绍浮动面板的操作方法。

第1步 在【文件】面板右侧，1. 单击【面板属性】按钮，2. 在弹出的下拉菜单中选择【浮动面板】命令，如图 3-1 所示。

第2步 可以看到【文件】面板已进行浮动处理，这样即可完成浮动面板的操作，如图 3-2 所示。

图 3-1

图 3-2

2. 浮动面板组

在 Audition CC 的工作界面中，可以通过【取消面板组停靠】命令，对面板组进行浮动操作。下面详细介绍浮动面板组的操作方法。

第1步 在一组面板的右侧，*1.* 单击【面板属性】按钮 ≡，*2.* 在弹出的下拉菜单中选择【面板组设置】命令，*3.* 在弹出的子菜单中选择【取消面板组停靠】命令，如图 3-3 所示。

第2步 可以看到已经将整个面板组进行浮动处理，这样即可完成浮动面板组的操作，如图 3-4 所示。

图 3-3

图 3-4

3.1.2 关闭面板与面板组

在 Audition CC 的工作界面中，如果暂时不需要某些面板或面板组，此时可以关闭面板与面板组，使工作界面看上去更加整洁。下面将分别予以详细介绍。

1. 关闭面板

在 Audition CC 的工作界面中，通过【关闭面板】命令，可以对面板进行关闭操作。下面详细介绍关闭面板的操作方法。

第1步 在【编辑器】面板右侧，*1.* 单击【面板属性】按钮 ≡，*2.* 在弹出的下拉菜单中选择【关闭面板】命令，如图 3-5 所示。

第2步 可以看到【编辑器】面板已被关闭，此时的工作界面布局如图 3-6 所示。

图 3-5

图 3-6

2. 关闭面板组

在 Audition CC 的工作界面中，通过【关闭面板组】命令，可以对面板组进行关闭操作。下面详细介绍关闭面板组的操作方法。

第 1 步 在一组面板右侧，1. 单击【面板属性】按钮，2. 在弹出的下拉菜单中选择【面板组设置】命令，3. 在弹出的子菜单中选择【关闭面板组】命令，如图 3-7 所示。

第 2 步 可以看到已经将整个面板组进行了关闭处理，此时的工作界面布局如图 3-8 所示。

图 3-7

图 3-8

3.1.3 最大化面板组

在 Audition CC 的工作界面中，还可以将面板组进行最大化处理，使用户能够更加方便地编辑音频文件。下面详细介绍最大化面板组的操作方法。

第 1 步 在一组面板右侧，1. 单击【面板属性】按钮，2. 在弹出的下拉菜单中选择【面板组设置】命令，3. 在弹出的子菜单中选择【最大化面板组】命令，如图 3-9 所示。

第 2 步 可以看到已经将整个面板组最大化显示出来，此时的工作界面布局如图 3-10 所示。

图 3-9

图 3-10

3.2 频谱显示

在 Audition CC 的工作界面中，包括两种频谱显示方式，即频谱频率显示和频谱音高显示。本节将详细介绍设置频谱显示方式的相关操作方法及知识。

↑ 扫码看视频

3.2.1 设置频谱频率显示

在 Audition CC 的工作界面中，通过【频谱频率显示】按钮，可以设置频谱频率的显示方式。下面详细介绍设置频谱频率显示方式的操作方法。

第1步 在工具栏中单击【频谱频率显示】按钮，如图 3-11 所示。

第2步 可以看到已经打开频谱频率显示状态，在其中可以查看音频文件的频谱频率信息，如图 3-12 所示。

图 3-11

图 3-12

3.2.2 设置频谱音高显示

在 Audition CC 的工作界面中，通过【频谱音调显示】按钮，可以设置频谱音高的显示方式。下面详细介绍设置频谱音高显示方式的操作方法。

第1步 在工具栏中单击【频谱音调显示】按钮，如图 3-13 所示。

第2步 可以看到已经打开频谱音高显示状态，在其中可以查看音频文件的频谱音高

信息，如图 3-14 所示。

图 3-13

图 3-14

> **智慧锦囊**
>
> 还可以通过选择菜单栏中的【视图】→【显示频谱音高】命令，来打开频谱音高显示状态。

3.3 使用编辑器

编辑器是编辑音频的主要场所，在编辑器中可以定位时间线位置、放大与缩小振幅、放大与缩小时间以及重置缩放时间等。本节将详细介绍编辑器的基本操作方法。

↑ 扫码看视频

3.3.1 定位时间线位置

如果需要编辑音频素材，就少不了时间线的应用。下面详细介绍定位时间线位置的操作方法。

1. 通过鼠标定位时间线

在【编辑器】窗口中，可以通过鼠标定位的方式，来定位时间线的位置。下面详细介绍通过鼠标定位时间线的操作方法。

第1步 将鼠标指针移动至【编辑器】窗口上方的标尺中 1:00 的位置处，如图 3-15

所示。

第2步 在标尺中该位置处单击，即可定位时间线的位置，如图3-16所示。

图 3-15　　　　　　　　　　　　　　图 3-16

2. 通过数值框定位时间线

在【编辑器】窗口中，通过数值框输入音频时间的数值，可以精确地确定时间线到相应的位置。下面详细介绍通过数值框定位时间线的操作方法。

第1步 在【编辑器】窗口的下方数值框中单击，使数值框呈可编辑状态，然后在其中输入"0:10.000"，如图3-17所示。

第2步 按 Enter 键，即可通过数值框定位时间线的位置为"0:10.000"，如图3-18所示。

图 3-17　　　　　　　　　　　　　　图 3-18

3.3.2 放大与缩小振幅

在 Audition CC 的【编辑器】窗口中,可以根据需要对音频文件的声音进行放大与缩小操作,使制作的音频文件更加符合用户的需求。下面将分别予以详细介绍。

1. 通过【放大(振幅)】按钮 放大音频振幅

在【编辑器】窗口中,可以通过单击【放大(振幅)】按钮 来放大音频的振幅,下面详细介绍其操作方法。

第1步 在【编辑器】窗口的右下方,单击【放大(振幅)】按钮 ,如图 3-19 所示。

第2步 此时音频轨道中的音波已被放大,这样即可完成通过【放大(振幅)】按钮放大音频振幅的操作,如图 3-20 所示。

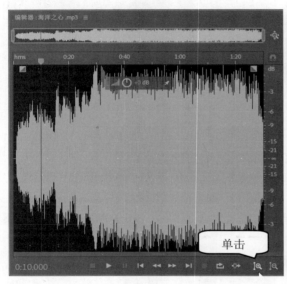

图 3-19

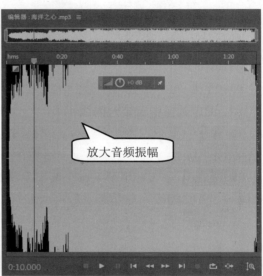

图 3-20

智慧锦囊

除了可以单击【放大(振幅)】按钮 放大音频振幅外,还可以按 Alt+"="组合键,快速放大音频的振幅。

2. 通过【调节振幅】数值框放大音频振幅

在【编辑器】窗口的【调节振幅】数值框中,可以手动输入相应的参数值,精确地放大音频的振幅。下面详细介绍其操作方法。

第1步 在【编辑器】窗口的【调节振幅】数值框中,输入准确的参数值"10",如图 3-21 所示。

第2步 按 Enter 键,即可放大音频振幅,如图 3-22 所示。

第 3 章 使用工作区与视图

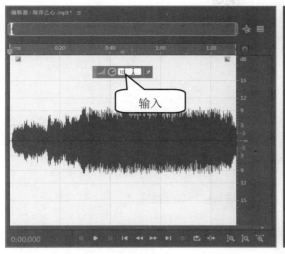

图 3-21

图 3-22

3. 通过【缩小(振幅)】按钮 缩小音频振幅

在【编辑器】窗口中，可以通过单击【缩小(振幅)】按钮 ，来缩小音频的振幅。下面详细介绍其操作方法。

第1步 在【编辑器】窗口的右下方，单击【缩小(振幅)】按钮 ，如图 3-23 所示。

第2步 此时音频轨道中的音波已被缩小，这样即可完成通过【缩小(振幅)】按钮缩小音频振幅的操作，如图 3-24 所示。

图 3-23

图 3-24

4. 通过【调节振幅】数值框缩小音频振幅

在【编辑器】窗口的【调节振幅】数值框中，可以手动输入相应的参数值，精确地缩小音频的振幅，缩小音频振幅时，输入的数值以负数为主。下面详细介绍其操作方法。

第1步 在【编辑器】窗口的【调节振幅】数值框中，输入准确的参数值"-5"，如

图 3-25 所示。

第 2 步 按 Enter 键，即可缩小音频振幅，如图 3-26 所示。

图 3-25

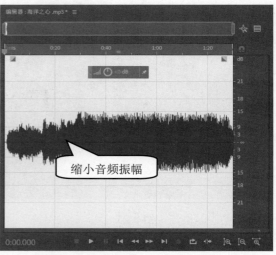
图 3-26

> **智慧锦囊**
>
> 在【调节振幅】按钮 上，按下鼠标左键并向右拖动，使【调节振幅】数值框为正数，即可手动放大音频振幅；按下鼠标左键并向左拖动，使【调节振幅】数值框为负数，即可手动缩小音频振幅。

3.3.3 放大与缩小时间

在 Audition CC 的工作界面中，可以根据需要对音频轨道中的音频时间进行放大与缩小的操作，下面将分别予以详细介绍。

1. 通过【放大(时间)】按钮 放大音频时间

在【编辑器】窗口中，可以通过单击【放大(时间)】按钮 ，来放大音频的时间。下面详细介绍其操作方法。

第 1 步 在【编辑器】窗口的右下方，连续单击【放大(时间)】按钮 ，如图 3-27 所示。

第 2 步 此时，可以看到已经放大轨道中的音频素材时间，在其中可以查看更加细致的音频音波效果，如图 3-28 所示。

2. 通过【缩小(时间)】按钮 缩小音频时间

在【编辑器】窗口中，可以通过单击【缩小(时间)】按钮 ，来缩小音频的时间。下面详细介绍其操作方法。

第 1 步　在【编辑器】窗口的右下方，连续单击【缩小(时间)】按钮，如图 3-29 所示。

第 2 步　此时，可以看到已经缩小轨道中的音频素材时间，在其中可以查看整段音频的音波效果，如图 3-30 所示。

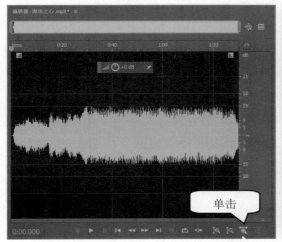
图 3-27

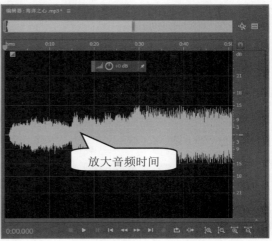
图 3-28

图 3-29

图 3-30

3.3.4　重置缩放时间

在 Audition CC 的工作界面中，如果对放大的音频时间位置不满意，可以重置音频的缩放时间，使音频返回至最初始的状态。下面详细介绍重置缩放时间的操作方法。

第 1 步　在菜单栏中选择【视图】→【缩放重设(时间)】命令，如图 3-31 所示。

第 2 步　此时，可以看到已经返回至最初始的时间状态，这样即可完成重置缩放时间的操作，如图 3-32 所示。

图 3-31　　　　　　　　　　　　　　图 3-32

3.3.5　全部缩小所有时间

在 Audition CC 的工作界面中，可以通过"全部缩小(所有坐标)"命令来缩小音频的时间，下面详细介绍其操作方法。

第 1 步　在菜单栏中选择【视图】→【全部缩小(所有坐标)】命令，如图 3-33 所示。

第 2 步　此时，可以看到已经缩小音频的时间，这样即可完成全部缩小所有时间的操作，如图 3-34 所示。

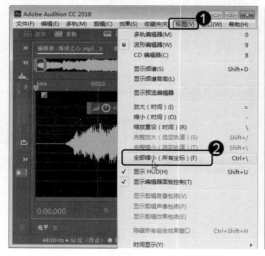 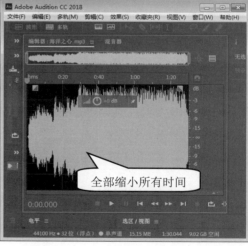

图 3-33　　　　　　　　　　　　　　图 3-34

3.4 声　　道

在 Audition CC 工作界面中，声道分为左声道和右声道，可以根据需要关闭和启用相应的声道声音。本节将详细介绍音频声道的相关知识及操作方法。

↑ 扫码看视频

3.4.1 关闭与启用左声道

在【编辑器】窗口中，通过单击【切换声道启用状态：左侧】按钮 ，可以关闭与启用左声道的声音。下面详细介绍其操作方法。

第1步 在【编辑器】窗口的右侧，单击【切换声道启用状态：左侧】按钮 ，如图 3-35 所示。

第2步 此时可以看到左声道呈灰色显示，这样即可关闭左声道的声音，再次单击【切换声道启用状态：左侧】按钮 ，即可重新启用左声道的声音，如图 3-36 所示。

图 3-35

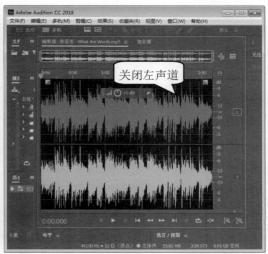

图 3-36

3.4.2 关闭与启用右声道

在【编辑器】窗口中，通过单击【切换声道启用状态：右侧】按钮 ，可以关闭与启用右声道的声音。下面详细介绍其操作方法。

第1步 在【编辑器】窗口的右侧，单击【切换声道启用状态：右侧】按钮 ，如

图 3-37 所示。

第 2 步 此时可以看到右声道呈灰色显示,这样即可关闭右声道的声音,再次单击【切换声道启用状态:右侧】按钮 R ,即可重新启用右声道的声音,如图 3-38 所示。

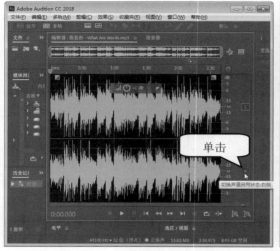

图 3-37

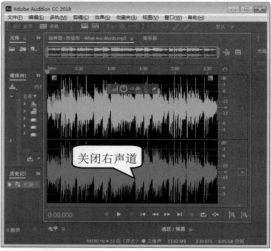

图 3-38

3.5 键盘快捷键

在 Audition CC 软件中,可以自定义几乎所有默认的快捷键,也可以增加其他功能的快捷键,该操作可以提高用户的工作效率,节省烦琐的鼠标操作。本节将详细介绍设置键盘快捷键的相关知识及操作方法。

↑ 扫码看视频

3.5.1 搜索键盘快捷键

在 Audition CC 软件中的【键盘快捷键】对话框中,可以通过【搜索】文本框搜索出需要的键盘快捷键。下面详细介绍搜索键盘快捷键的操作方法。

第 1 步 在菜单栏中,选择【编辑】→【键盘快捷键】命令,如图 3-39 所示。

第 2 步 弹出【键盘快捷键】对话框,在【搜索】文本框中,输入需要搜索的键盘命令名称,如输入"导入",如图 3-40 所示。

第 3 步 此时,在对话框下方的列表框中,将显示搜索到的键盘命令,选择需要的键盘命令,即可显示该命令的快捷键,如图 3-41 所示。

第 3 章 使用工作区与视图

图 3-39
图 3-40

图 3-41

 智慧锦囊

还可以按 Alt+K 组合键，快速打开【键盘快捷键】对话框。

3.5.2 复制快捷键到剪贴板

在 Audition CC 软件中，可以将软件中的快捷键复制到记事本中，方便以后查阅和学习。下面详细介绍复制快捷键到剪贴板的操作方法。

第1步 在【键盘快捷键】对话框中，单击【复制到剪贴板】按钮，即可复制键盘快捷键，如图 3-42 所示。

第2步 在 Windows 7 操作系统桌面上，**1.** 单击鼠标右键，**2.** 在弹出的快捷菜单中，选择【新建】命令，**3.** 在弹出的子菜单中选择【文本文档】命令，如图 3-43 所示。

图 3-42　　　　　　　　　　　　　　图 3-43

第3步 系统即可新建一个文本文档，将文本文档的名称更改为"键盘快捷键"，如图 3-44 所示。

第4步 打开新建的文本文档，在菜单栏中选择【编辑】→【粘贴】命令，如图 3-45 所示。

图 3-44　　　　　　　　　　　　　　图 3-45

第 3 章　使用工作区与视图

第 5 步　粘贴键盘快捷键后，在菜单栏中选择【文件】→【另存为】命令，如图 3-46 所示。

第 6 步　弹出【另存为】对话框，1. 选择准备保存的位置，2. 单击【保存】按钮即可，如图 3-47 所示。

图 3-46

图 3-47

3.5.3　添加新快捷键

在 Audition CC 软件中，可以对没有设置快捷键的命令添加新的快捷键。下面详细介绍添加新快捷键的操作方法。

第 1 步　在【键盘快捷键】对话框中，在【快捷键】区域下方，选择【多轨】选项下的【最小化所选音轨】命令，如图 3-48 所示。

第 2 步　使用鼠标在【快捷键】区域下方单击，将显示一个方框，如图 3-49 所示。

图 3-48　　　　　　　　　　　　　　图 3-49

[65

第3步 此时，按";"键，即可设置【最小化所选音轨】命令对应的快捷键为";"，单击【确定】按钮，即可完成添加新快捷键的操作，如图3-50所示。

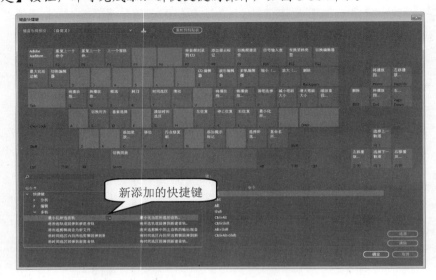

图 3-50

3.5.4 清除快捷键

在【键盘快捷键】对话框中，如果对某些快捷键不满意，可以对快捷键进行清除操作。下面详细介绍清除快捷键的操作方法。

第1步 在【键盘快捷键】对话框中，在【快捷键】区域下方，**1.** 选择【多轨】选项下的【最小化所选音轨】命令，**2.** 单击对话框右侧的【清除】按钮，如图3-51所示。

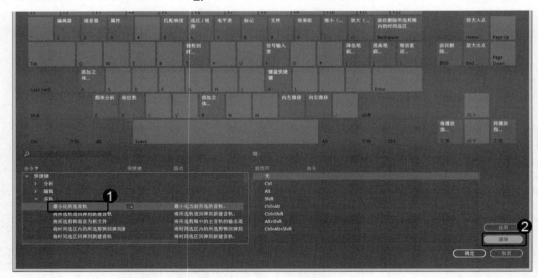

图 3-51

第 3 章 使用工作区与视图

第 2 步 可以看到【最小化所选音轨】命令上的快捷键已被移除，这样即可完成清除快捷键的操作，如图 3-52 所示。

图 3-52

3.6 实践案例与上机指导

通过对本章内容的学习，读者基本可以掌握使用工作区与视图的基本知识以及一些常见的操作方法，下面通过练习一些案例操作，以达到巩固学习、拓展提高的目的。

↑扫码看视频

3.6.1 显示与隐藏编辑器

在 Audition CC 软件中，编辑器是用来编辑与管理音频的主要场所，任何对音频的编辑操作都需要在这里完成，如果用户不小心将编辑器关闭了，可以重新显示编辑器。下面详细介绍显示与隐藏编辑器的操作方法。

第 1 步 在菜单栏中选择【窗口】→【编辑器】命令，如图 3-53 所示。

第 2 步 可以看到已经显示【编辑器】窗口，如图 3-54 所示。再次选择【窗口】→【编辑器】命令，即可隐藏【编辑器】窗口。

图 3-53　　　　　　　　　　　　　　图 3-54

3.6.2　设置软件界面外观

在【首选项】对话框中的【外观】选项卡中，可以根据需要设置软件的控制界面。在菜单栏中选择【编辑】→【首选项】→【外观】命令，即可打开【首选项】对话框，同时打开【外观】选项卡。在【预设】下拉列表框中，可以选择系统预设的一种外观样式，如图 3-55 所示。在【外观】选项卡中选择【常规】选项，在该界面中，可以通过调整亮度、加亮颜色、交互控件和焦点指示器等明暗度，来设置软件界面的外观，如图 3-56 所示。

图 3-55　　　　　　　　　　　　　　图 3-56

3.6.3　设置音频数据

在【首选项】对话框的【数据】选项卡中，可以根据需要设置音频数据的相应属性。下面详细介绍设置音频数据的操作方法。

第1步　在菜单栏中选择【编辑】→【首选项】→【数据】命令，如图 3-57 所示。

第 3 章 使用工作区与视图

第 2 步 弹出【首选项】对话框,打开【数据】选项卡,将鼠标指针移动至【质量】右侧的滑块上,如图 3-58 所示。

图 3-57

图 3-58

第 3 步 这时按下鼠标左键并向右拖动,直至参数显示为 90%,提高音频的采样率品质,单击【确定】按钮后即可完成设置音频数据的操作,如图 3-59 所示。

图 3-59

3.7 思考与练习

1. 填空题

(1) 在 Audition CC 的工作界面中，可以通过_____命令，对面板进行浮动操作。

(2) 在 Audition CC 的工作界面中，可以通过_____命令，对面板组进行浮动操作。

(3) 在【编辑器】窗口中，通过_____输入音频时间的数值，可以精确地确定时间线到相应的位置。

(4) 在 Audition CC 的工作界面中，如果用户对放大的音频时间位置不满意，可以重置音频的缩放时间，使音频返回至_____的状态。

2. 判断题

(1) 在 Audition CC 的工作界面中，既可以对单个面板进行浮动操作，还可以对面板组进行浮动操作。（ ）

(2) 在【编辑器】窗口中，通过单击【切换声道启用状态：右侧】按钮 L，可以关闭与启用左声道的声音。（ ）

(3) 在【编辑器】窗口中，通过单击【切换声道启用状态：左侧】按钮 R，可以关闭与启用右声道的声音。（ ）

(4) 在 Audition CC 软件中，可以将软件中的快捷键复制到记事本中，方便以后查阅和学习。（ ）

3. 思考题

(1) 如何设置频谱频率显示？

(2) 如何最大化面板组？

第 4 章

音频的剪辑与修饰

本章要点

- 编辑波形的方法
- 编辑与修剪
- 标记音频
- 零交叉与对齐
- 转换音频采样

本章主要内容

本章主要介绍编辑波形的方法、编辑与修剪、标记音频和零交叉与对齐方面的知识与技巧,同时还讲解了如何转换音频采样,在本章的最后还针对实际的工作需求,讲解了制作个性手机铃声、截取想要的音频文件、去除电视节目中插入的广告和合并两段音频等案例的方法。通过本章的学习,读者可以掌握音频的剪辑与修饰方面的知识,为深入学习 Adobe Audition CC 知识奠定基础。

4.1 编辑波形的方法

在使用 Audition CC 打开一段音频后,都可以在【编辑器】窗口中看到该音频的声音波形,并可以对声音波形进行一定的编辑,从而可以获得更好的音频效果。本节将详细介绍编辑波形的相关知识。

↑ 扫码看视频

4.1.1 编辑菜单

和大多数的软件一样,Audition CC 的菜单同样是按照命令的类型进行排列的,这样的排列方法可以方便用户查找和使用。单击菜单栏中的【编辑】菜单,可以看到该菜单中列出的所有编辑类命令,例如常用的【剪切】、【复制】、【复制到新文件】等命令,如图 4-1 所示。

图 4-1

4.1.2 快捷菜单

为了方便用户的操作，Audition CC 软件将一些常用的命令综合在了快捷菜单中。在波形上单击鼠标右键，可以看到弹出的快捷菜单。在快捷菜单中列出了大部分的编辑命令，例如【全选】、【选择当前视图时间】等命令，如图 4-2 所示。

图 4-2

4.1.3 快捷键

对于操作已经很熟练的用户来说，使用快捷键操作是个很不错的选择。无论是在菜单中，还是在快捷菜单中，每个命令的后面都有一些组合键，如图 4-3 所示。例如"撤销"的组合键是 Ctrl+Z，"重做"的组合键是 Ctrl+Shift+Z。

图 4-3

4.1.4 鼠标配合快捷键

最简单、快捷的操作方式是鼠标配合快捷键使用。例如，当鼠标指针在波形显示窗口中时按下鼠标左键并拖动，向左右拖曳，就可以在音频波形上创建一段选区，如图4-4所示。按Shift键，双击鼠标左键，就可以扩大选区，如图4-5所示。拖动选区边缘，就可以快捷地扩大或缩小选区。

图 4-4

图 4-5

在实际的工作中，对声音波形的选择要求非常精确。所以如果要精确地选择一段波形，可以选择【窗口】→【选区/视图】命令，打开【选区/视图】面板，在其中输入开始时间和结束时间或持续时间，即可精确地选择某一段音频波形，如图4-6所示。

图 4-6

知识精讲

在【选区/视图】面板中输入的时间单位，与【编辑器】面板中的标尺单位是一致的，所以在操作时，可以精确地按照标尺进行选区调整。

4.2 编辑与修剪

使用 Audition CC 软件，可以很轻松地完成音频的编辑与修剪工作，并且随时可以恢复到编辑状态。本节将详细介绍常规的编辑与修剪的相关知识及操作方法。

↑ 扫码看视频

4.2.1 选取波形

无论要做什么样的音频操作，首先第一步都需要选择要编辑的音频波形部分。下面详细介绍选取波形的操作方法。

第 1 步 使用【时间选区工具】，在音频波形上拖动，即可选中波形区域，该区域会高亮显示。

第 2 步 单击【编辑器】窗口右下方的【缩放至选区】按钮，如图 4-7 所示，可以将选择的波形进行放大，以便用户进行查看和选择，如图 4-8 所示。

图 4-7

图 4-8

第 3 步 如果需要观察所选波形在整个音频中的具体位置，可以拖动【编辑器】窗口顶部的【波形预览图】中的控制轴，如图 4-9 所示。

第 4 步 调整完显示范围和位置后，可以看到同一选区的不同显示比例效果，如

图 4-10 所示。

图 4-9

图 4-10

4.2.2 删除音频波形

在进行音频编辑的过程中，常常需要删除一些音频中多余的片段。下面详细介绍删除音频波形的操作方法。

第 1 步 选择需要删除的音频波形区域，然后在菜单栏中选择【编辑】→【删除】命令，如图 4-11 所示。

第 2 步 可以看到选择的音频波形区域已被删除，并且删除区域的前后波形会自动连接在一起，这样即可完成删除音频波形的操作，如图 4-12 所示。

图 4-11

图 4-12

4.2.3 复制、粘贴音频波形

在编辑音频的过程中，常常需要复制一些音频波形，可以使用软件的复制功能来操作。

第 4 章　音频的剪辑与修饰

下面详细介绍复制、粘贴音频波形的操作方法。

第 1 步　使用【时间选区工具】，选择准备进行复制的音频波形，如图 4-13 所示。

第 2 步　在菜单栏中选择【编辑】→【复制】命令，如图 4-14 所示。

　　　　图 4-13

　　　　图 4-14

第 3 步　将时间指示器移动至准备进行粘贴的位置，如图 4-15 所示。

第 4 步　在菜单栏中选择【编辑】→【粘贴】命令，如图 4-16 所示。

　　　　图 4-15

　　　　图 4-16

第 5 步　可以看到已经将选择的音频波形粘贴到指定的位置处，这样即可完成复制、粘贴音频波形的操作，如图 4-17 所示。

77

图 4-17

还可以按 Ctrl+C 组合键进行复制，然后按 Ctrl+V 组合键进行粘贴。

4.2.4 复制、粘贴为新文件

使用 Audition CC 软件，可以通过【复制到新文件】命令，自动创建一个未命名的音频文件，并将复制的音频波形片段粘贴在这个文件中。下面详细介绍复制、粘贴为新文件的操作方法。

第 1 步 选择准备进行复制为新文件的音频波形，在菜单栏中选择【编辑】→【复制到新文件】命令，如图 4-18 所示。

第 2 步 可以看到系统会自动创建一个"未命名为 1"的文件，并将复制的波形片段粘贴在这个文件中，如图 4-19 所示。

图 4-18

图 4-19

第 4 章 音频的剪辑与修饰

第 3 步 如果用户已经执行了"复制"命令的话，就可以在菜单栏中选择【编辑】→【粘贴到新文件】命令，如图 4-20 所示。

第 4 步 可以看到系统会自动创建一个"未命名为 2"的文件，并将复制的片段粘贴到这个文件中，如图 4-21 所示。

图 4-20

图 4-21

4.2.5 剪切音频波形

使用"剪切"命令，可以将音频文件中的某一片段移动到其他位置或其他的音频文件中。下面详细介绍剪切音频波形的操作方法。

第 1 步 选择准备进行剪切的音频波形，在菜单栏中选择【编辑】→【剪切】命令，如图 4-22 所示。

第 2 步 可以看到选择的音频波形已被剪切，然后选择准备进行粘贴的位置，如图 4-23 所示。

图 4-22

图 4-23

第3步　在菜单栏中选择【编辑】→【粘贴】命令，如图4-24所示。

第4步　可以看到已经将剪切的音频波形粘贴到所选择的位置处，这样即可完成剪切音频波形的操作，如图4-25所示。

图 4-24

图 4-25

4.2.6　波纹删除

在单轨编辑状态下，【波纹删除】命令是不能使用的。"波纹删除"命令主要是应用在多轨合成项目中。使用【时间选区工具】■选中多轨项目中的部分音频，然后在菜单栏中选择【编辑】→【波纹删除】命令，可以看到 5 个和波纹删除有关的命令，分别是【所选剪辑】、【所选剪辑内的时间选区】、【所有轨道内的时间选区】、【所选轨道内的时间选区】和【所选轨道中的间隙】，如图 4-26 所示。

图 4-26

➢　【所选剪辑】：执行该命令后，可以将选中的轨道内的音频块全部删除。

- 【所选剪辑内的时间选区】：使用该命令的前提是必须在多轨合成文件中创建一个时间选区。执行该命令后，即可将选区内的音频波形删除。
- 【所有轨道内的时间选区】：使用该命令的前提是必须在多轨合成文件中创建一个时间选区。执行该命令后，不仅会删除选中轨道的时间选区，其他轨道的相同时间段也会被删除。
- 【所选轨道内的时间选区】：执行该命令后，将会删除所选轨道内的时间段。例如，在"轨道 1"中创建一个选区，切换到"轨道 2"执行该命令，则会将"轨道 2"中该时间段的音频波形删除。
- 【所选轨道中的间隙】：使用该命令的前提是必须在多轨合成文件中创建一个时间选区。执行该命令后，即可将选区所选轨道中的间隙删除。

4.2.7 裁剪

在菜单栏中选择【编辑】→【裁剪】命令即可使用"裁剪"命令。"裁剪"命令和"删除"命令并不相同，使用"裁剪"命令并不会删除选区内的音频波形，而是将选区外的音频波形删除，保留选中的波形区域。如图 4-27 所示为使用"裁剪"命令前后的音频波形效果。

图 4-27

4.3 标 记 音 频

在 Audition CC 软件中，用户可以为时间线上的音频素材添加标记点，在编辑音频的过程中，用户可以快速地跳到上一个或者下一个标记点，来查看所标记的音频内容。本节将详细介绍标记音频文件的相关知识及操作方法。

↑ 扫码看视频

4.3.1 添加提示标记

在 Audition CC 软件中的音频位置,添加相应的音频标记,可以起到提示的作用。下面详细介绍添加提示标记的操作方法。

第1步 定位时间线的位置,在菜单栏中选择【编辑】→【标记】→【添加提示标记】命令,如图 4-28 所示。

第2步 可以看到在定位的时间线位置处,已经添加了一个提示标记,这样即可完成添加提示标记的操作,如图 4-29 所示。

图 4-28

图 4-29

智慧锦囊

在定位时间线的位置后,按 M 键,可以快速添加一个提示标记。

4.3.2 添加子剪辑标记

使用 Audition CC 软件,通过【添加子剪辑标记】命令,可以在音频文件中添加子剪辑标记。下面详细介绍添加子剪辑标记的操作方法。

第1步 定位时间线的位置,在菜单栏中选择【编辑】→【标记】→【添加子剪辑标记】命令,如图 4-30 所示。

第2步 可以看到在定位的时间线位置处,已经添加了一个子剪辑标记,这样即可完成添加子剪辑标记的操作,如图 4-31 所示。

第 4 章　音频的剪辑与修饰

图 4-30　　　　　　　　　　　　　　图 4-31

4.3.3　添加 CD 音轨标记

使用 Audition CC 软件，还可以根据需要在音频文件中添加 CD 音轨标记。下面详细介绍添加 CD 音轨标记的操作方法。

第 1 步　定位时间线的位置，在菜单栏中选择【编辑】→【标记】→【添加 CD 音轨标记】命令，如图 4-32 所示。

第 2 步　可以看到在定位的时间线位置处，已经添加了一个 CD 音轨标记，这样即可完成添加 CD 音轨标记的操作，如图 4-33 所示。

图 4-32　　　　　　　　　　　　　　图 4-33

4.3.4 删除选中标记

如果不再需要音频片段中的某个标记，可以将该音频标记删除。下面详细介绍删除选中标记的操作方法。

第1步 在【编辑器】窗口中，1. 使用鼠标右键单击准备删除的标记，2. 在弹出的快捷菜单中选择【删除标记】命令，如图 4-34 所示。

第2步 可以看到选择的音频标记已被删除，这样即可完成删除选中标记的操作，如图 4-35 所示。

图 4-34　　　　　　　　　　　　　　　　图 4-35

智慧锦囊

可以在【标记】面板中，选择需要删除的标记，然后单击【删除所选中的标记】按钮，即可删除选中的标记。

4.3.5 删除所有标记

如果不再需要音频素材中的所有标记，使用 Audition CC 软件可以一次性将所有的标记删除。下面详细介绍删除所有标记的操作方法。

第1步 在菜单栏中选择【窗口】→【标记】命令，如图 4-36 所示。

第2步 打开【标记】面板，1. 在该面板的空白位置处单击鼠标右键，2. 在弹出的快捷菜单中选择【删除所有标记】命令，如图 4-37 所示。

第3步 在【标记】面板中可以看到所有的标记已全部为空，如图 4-38 所示。

第4步 返回到【编辑器】窗口中，也可以查看删除所有标记后的音频轨道，这样即

第 4 章　音频的剪辑与修饰

可完成删除所有标记的操作，如图 4-39 所示。

图 4-36

图 4-37

图 4-38

图 4-39

4.3.6　重命名选中标记

当用户在音频片段中添加标记后，还可以根据个人需要对标记的名称进行重命名操作，以便查找标记。下面详细介绍重命名选中标记的操作方法。

第 1 步 在【编辑器】窗口中，**1.** 使用鼠标右键单击准备重命名的标记，**2.** 在弹出的快捷菜单中选择【重命名标记】命令，如图 4-40 所示。

第 2 步 系统会自动打开【标记】面板，此时选择的标记名称呈可编辑状态，如图 4-41 所示。

第 3 步 将标记名称更改为"音频高潮"，然后按 Enter 键确认，如图 4-42 所示。

第 4 步 返回到【编辑器】窗口中，可以看到选择的标记名称已被更改为"音频高潮"，这样即可完成重命名选中标记的操作，如图 4-43 所示。

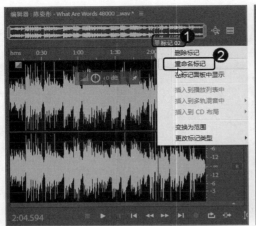

图 4-40

图 4-41

图 4-42

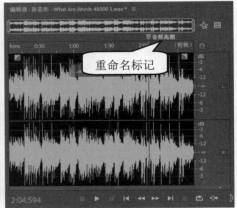

图 4-43

4.4 零交叉与对齐

使用 Audition CC 软件，除了可以为音频文件进行复制、粘贴、裁剪以及标记外，还可以对音频文件进行精确的调节与对齐操作。本节将详细介绍零交叉与对齐的相关知识及操作方法。

↑ 扫码看视频

4.4.1 零交叉选区向内调整

使用 Audition CC 软件，用户可以使用"向内调整选区"命令，将选区向内调整一个节

第 4 章　音频的剪辑与修饰

拍的距离。这种精确的调整操作在精修音频时会经常用到。

首先使用【时间选区工具】 ，在【编辑器】窗口中创建一个时间选区，然后在菜单栏中选择【编辑】→【过零】→【向内调整选区】命令，即可将选区向内调整一个节拍的距离，如图 4-44 所示。

图 4-44

4.4.2　零交叉选区向外调整

使用 Audition CC 软件，【向外调整选区】命令与【向内调整选区】命令的作用刚好相反，运用该命令，可以将选区向外调整一个节拍的距离。

首先使用【时间选区工具】 ，在【编辑器】窗口中创建一个时间选区，然后在菜单栏中选择【编辑】→【过零】→【向外调整选区】命令，即可将选区向外调整一个节拍的距离，如图 4-45 所示。

图 4-45

4.4.3 对齐到标记

在 Audition CC 工作界面中，使用【对齐到标记】命令，可以对齐到音频标记。启用"对齐到标记"功能的方法很简单，只需在菜单栏中选择【编辑】→【对齐】→【对齐到标记】命令即可，如图 4-46 所示。

图 4-46

4.4.4 对齐到标尺

在 Audition CC 工作界面中，使用【对齐标尺(精细)】命令，可以对齐到标尺的精细位置。启用"对齐到标尺"功能的方法很简单，只需在菜单栏中选择【编辑】→【对齐】→【对齐标尺(精细)】命令即可，如图 4-47 所示。

图 4-47

4.4.5 对齐到零交叉

在 Audition CC 工作界面中，使用【对齐到过零】命令，可以对齐到零交叉的精细位置。启用"对齐到零交叉"功能的方法很简单，只需在菜单栏中选择【编辑】→【对齐】→【对齐到过零】命令即可，如图 4-48 所示。

图 4-48

4.4.6 对齐到帧

在 Audition CC 工作界面中，使用【对齐到帧】命令，可以对齐到帧的精细位置。启用"对齐到帧"功能的方法很简单，只需在菜单栏中选择【编辑】→【对齐】→【对齐到帧】命令即可，如图 4-49 所示。

图 4-49

4.5 转换音频采样

在 Audition CC 工作界面中，如果音频素材的采样率不符合用户的要求，可以根据需要修改音频的采样率类型。本节将详细介绍转换音频采样的相关知识及操作方法。

↑ 扫码看视频

4.5.1 转换音频采样率

在 Audition CC 工作界面中，默认状态下的采样率为 44100Hz，如果该采样率无法满足用户需求，可以根据实际需要来修改音频的采样率类型。下面详细介绍转换音频采样率的操作方法。

第 1 步 打开准备转换音频采样率的音频，在菜单栏中选择【编辑】→【变换采样类型】命令，如图 4-50 所示。

第 2 步 弹出【变换采样类型】对话框，1. 设置采样率为"48000"，2. 单击【确定】按钮，如图 4-51 所示。

图 4-50

图 4-51

第 3 步 返回到软件主界面中，可以看到正在显示转换进度，如图 4-52 所示。

第 4 步 稍等，即可完成音频采样率的转换操作，如图 4-53 所示。

第 4 章 音频的剪辑与修饰

图 4-52

图 4-53

4.5.2 转换音频声道

在编辑音频的过程中，有些用户会对音频的声道有所要求，此时可以在【转换采样类型】对话框中修改音频的声道类型。下面详细介绍转换音频声道的操作方法。

第1步 打开准备转换音频声道的音频，在菜单栏中选择【编辑】→【变换采样类型】命令，如图 4-54 所示。

第2步 弹出【变换采样类型】对话框，1. 设置准备转换的声道类型，2. 单击【确定】按钮，如图 4-55 所示。

图 4-54

图 4-55

第3步 返回到软件主界面中，可以看到正在显示转换进度，如图 4-56 所示。

第4步　稍等，即可完成转换音频声道的操作，如图4-57所示。

图4-56

图4-57

4.5.3　将单声道的音频转换为立体声

在编辑音频的过程中，部分用户对音频的声道也有要求。此时用户可以在【变换采用类型】对话框中修改音频的声道类型。下面详细介绍将单声道的音频转换为立体声的方法。

第1步　打开准备转换为立体声声道的音频，在菜单栏中选择【编辑】→【变换采样类型】命令，如图4-58所示。

第2步　弹出【变换采样类型】对话框，1.在【声道】下拉列表框中选择【立体声】选项，2.单击【确定】按钮，即可完成将单声道的音频转换为立体声的操作，如图4-59所示。

图4-58

图4-59

第 4 章 音频的剪辑与修饰

4.6 实践案例与上机指导

通过对本章内容的学习，读者基本可以掌握音频的剪辑与修饰的基本知识以及一些常见的操作方法，下面通过练习操作一些案例，以达到巩固学习、拓展提高的目的。

↑扫码看视频

4.6.1 制作个性手机铃声

对于一段简单的、没有什么特色的声音，可以通过简单的复制、粘贴等音频操作，制作出个性十足的手机铃声。下面详细介绍制作个性手机铃声的操作方法。

素材保存路径：配套素材\第 4 章
素材文件名称：亲亲.mp3、制作个性手机铃声.mp3

第 1 步 打开素材文件"亲亲.mp3"，播放音频，选择音频波形最后面的波形部分，如图 4-60 所示。

第 2 步 单击【放大(时间)(=)】按钮，将所选中的波形放大，从而更利于查看，如图 4-61 所示。

图 4-60

图 4-61

第 3 步 在菜单栏中选择【编辑】→【过零】→【向外调整选区】命令，将所选择的

波形对齐零交叉点，如图 4-62 所示。

第4步 在菜单栏中选择【编辑】→【复制】命令，对音频的零交叉部分进行复制，如图 4-63 所示。

图 4-62　　　　　　　　　　　　　　　图 4-63

第5步 *1.* 单击【缩放】面板上的【缩小(时间)(-)】按钮，将波形缩小，*2.* 在波形尾部单击确定要粘贴的位置，如图 4-64 所示。

第6步 在菜单栏中选择【编辑】→【粘贴】命令，如图 4-65 所示。

图 4-64　　　　　　　　　　　　　　　图 4-65

第7步 将复制的音频粘贴到音频尾部，如图 4-66 所示。

第8步 使用相同的方法，再次粘贴复制音频，得到想要的音频效果，如图 4-67 所示。

第 4 章 音频的剪辑与修饰

图 4-66

图 4-67

第 9 步 在菜单栏中选择【文件】→【另存为】命令，如图 4-68 所示。

第 10 步 弹出【另存为】对话框，设置文件名、保存位置以及格式，单击【确定】按钮，即可完成制作个性手机铃声的操作，如图 4-69 所示。

图 4-68

图 4-69

4.6.2 截取想要的音频

如果用户喜欢某一首歌曲的某一部分，或者喜欢某部电影的经典对白，可以使用 Audition CC 很轻松地截取自己喜欢的部分，并将其制作成为一个单独的音频文件，在不同的场景中使用。下面详细介绍截取想要的音频文件的操作方法。

 素材保存路径：配套素材\第 4 章
素材文件名称：原唱.mp3、截取的音频.mp3

第1步 打开素材文件"原唱.mp3",播放音频,选择自己比较喜欢的音频片段,如图 4-70 所示。

第2步 在菜单栏中选择【编辑】→【复制到新文件】命令,如图 4-71 所示。

图 4-70

图 4-71

第3步 被选中的音频,将会被复制到一个新建的文件夹中,如图 4-72 所示。

第4步 向左拖动右上角的【淡出】按钮,制作音频的淡出效果,如图 4-73 所示。

图 4-72

图 4-73

第5步 向右拖动左上角的【淡入】按钮,制作音频的淡入效果,如图 4-74 所示。

第6步 此时,在【文件】面板中有两个文件,其中"未命名 1"是复制的新文件,如图 4-75 所示。

第 4 章　音频的剪辑与修饰

图 4-74

图 4-75

第 7 步　在菜单栏中选择【文件】→【另存为】命令，如图 4-76 所示。

第 8 步　弹出【另存为】对话框，设置文件名、保存位置以及格式，单击【确定】按钮，即可完成截取想要的音频文件的操作，如图 4-77 所示。

图 4-76

图 4-77

4.6.3　去除电视节目中插入的广告

在观看电视节目的时候，经常会遇到一些经典的对话和好玩的节目，此时很多用户会把这些音频录制下来，但是在录制的过程中，节目中总会出现令人厌烦的广告，这时就可以使用 Audition CC 将这些讨厌的广告去掉。下面详细介绍其操作方法。

　素材保存路径：配套素材\第 4 章
　素材文件名称：电视节目.wav、去除广告.wav

第1步　打开素材文件"电视节目.wav",播放音频,找到广告开始与结束的时间,将音频中的广告全部选中,如图 4-78 所示。

第2步　在菜单栏中选择【编辑】→【删除】命令,如图 4-79 所示。

图 4-78

图 4-79

第3步　完成广告的删除后,可以看到音频波形中还有一些广告的前后空白区域,如图 4-80 所示。

第4步　使用相同的方法再次对音频进行调整,将广告前后的空白区域彻底去除,如图 4-81 所示。

图 4-80　　　　　　　　　　　　　　图 4-81

第5步　在菜单栏中选择【文件】→【另存为】命令,如图 4-82 所示。

第6步　弹出【另存为】对话框,设置文件名、保存位置以及格式,单击【确定】按钮,即可完成去除电视节目中插入的广告的操作,如图 4-83 所示。

第 4 章 音频的剪辑与修饰

图 4-82 　　　　　　　　　　　　　　　　图 4-83

4.6.4　合并两段音频

生活中获得的音频素材一般都比较单调，如果想要得到一些具有特殊效果的音频，通过简单的剪辑就能够实现。下面详细介绍合并两段音频的操作方法。

 素材保存路径：配套素材\第 4 章
素材文件名称：格斗.wav、枪声.mp3、合并音频.wav

第 1 步　打开素材文件"格斗.wav"和"枪声.mp3"到【文件】面板中，并按键盘上的空格键，分别监听两段音频的效果，如图 4-84 所示。

第 2 步　双击"枪声.mp3"音频文件，选中需要复制的波形，如图 4-85 所示。

图 4-84 　　　　　　　　　　　　　　　　图 4-85

第3步　单击鼠标右键，在弹出的快捷菜单中选择【复制】命令，如图 4-86 所示。

第4步　1. 在【文件】面板中双击"格斗.wav"音频文件，2. 在【编辑器】面板中，定位要粘贴音频的位置，如图 4-87 所示。

图 4-86

图 4-87

第5步　在菜单栏中选择【编辑】→【粘贴】命令，如图 4-88 所示。

第6步　或者按 Ctrl+V 组合键，效果如图 4-89 所示。

图 4-88

图 4-89

第7步　在菜单栏中选择【文件】→【另存为】命令，如图 4-90 所示。

第8步　弹出【另存为】对话框，设置文件名、保存位置以及格式，单击【确定】按钮，即可完成合并两段音频的操作，如图 4-91 所示。

第 4 章　音频的剪辑与修饰

图 4-90

图 4-91

4.7　思考与练习

1. 填空题

(1) 和大多数的软件一样，Audition CC 的菜单同样是按照命令的_____进行排列的，这样的排列方法可以方便用户查找和使用。

(2) 为了方便用户的操作，Audition CC 软件将一些常用的命令综合在了_____中，以供用户使用。

(3) 对于操作已经很熟练的用户来说，使用_____操作是个很不错的选择。无论是在菜单中，还是在快捷菜单中，每个命令的后面都有一些_____。

(4) 无论要做什么样的音频操作，首先第一步都需要_____要编辑的音频波形部分。

(5) 使用 Audition CC 软件，用户可以通过_____命令，自动创建一个_____的音频文件，并将复制的音频波形片段粘贴在这个文件中。

(6) "裁剪"命令和"删除"命令并不相同，使用"裁剪"命令并不会删除_____的音频波形，而是将_____的音频波形删除，保留选中的波形区域。

(7) 使用 Audition CC 软件，用户可以使用"_____"命令，将选区向内调节一个节拍的距离，这种精确的调节操作在精修音频时会经常用到。

(8) 在 Audition CC 工作界面中，默认状态下的采样率为_____，如果该采样率无法满足用户需求，可以根据实际需要来修改音频的采样率类型。

2. 判断题

(1) 单击菜单栏里的【编辑】菜单，可以看到该菜单中列出的所有编辑类命令，例如常用的"剪切"、"复制"、"复制为新文件"等命令。　　　　　　　　　　　　　　　(　　)

(2) 在波形上单击鼠标左键，可以看到弹出的快捷菜单。在快捷菜单中列出了大部分的编辑命令，例如"选择当前视图时间"、"全选"等命令。　　　　　　　　　　　(　　)

(3) 最简单、快捷的操作方式是鼠标配合快捷键使用。（　　）

(4) 使用"剪贴"命令，可以将音频文件中的某一片段移动到其他位置或其他的音频文件中。（　　）

(5) 在单轨编辑状态下，"波纹删除"命令是不能使用的。"波纹删除"命令主要是应用在多轨合成项目中。（　　）

(6) 使用 Audition CC 软件，"向外调整选区"命令与"向内调整选区"命令的作用刚好相反，运用该命令，可以将选区向外调节一个节拍的距离。（　　）

(7) 在编辑音频的过程中，部分用户对音频的声道也有要求。此时用户可以在【改变采用类型】对话框中修改音频的声道类型。（　　）

3. 思考题

(1) 如何删除音频波形？

(2) 如何转换音频采样率？

第 5 章

单轨音频的编辑

本章要点

- 运用工具编辑音频
- 反相、前后反向和静音处理
- 修复音频效果
- 时间与变调
- 插入音频文件

本章主要内容

本章主要介绍运用工具编辑音频、反相、前后反向和静音处理、修复音频效果、时间与变调方面的知识与技巧，同时还讲解了如何插入音频文件，在本章的最后还针对实际的工作需求，讲解了男女声转换、优化音频中的人声和同时匹配多个音频的人声的方法。通过本章的学习，读者可以掌握单轨音频编辑方面的知识，为深入学习 Adobe Audition CC 知识奠定基础。

5.1 运用工具编辑音频

在 Audition CC 的工作界面中,给用户提供了移动工具、切割工具、滑动工具以及时间选区工具来编辑音频文件,本节将详细介绍运用工具编辑音频的相关知识及操作方法。

↑ 扫码看视频

5.1.1 移动工具

在 Audition CC 的工作界面中,运用【移动工具】可以对音频文件进行移动操作。下面详细介绍使用移动工具的操作方法。

第1步 在工具栏中选择【移动工具】按钮,在轨道 1 的第 2 段音频素材上单击,选择该素材,如图 5-1 所示。

第2步 在选择的音频素材上,按下鼠标左键并拖动至轨道 2 中的开始位置,即可移动第 2 段音频素材,如图 5-2 所示。

图 5-1

图 5-2

5.1.2 使用切断所选剪辑工具

在 Audition CC 的工作界面中,使用【切断所选剪辑工具】可以将一段音频文件切割为好几部分,然后分别对各部分的音频进行编辑操作。下面详细介绍使用【切断所选剪辑

工具】的操作方法。

第1步 在工具栏中选择【切断所选剪辑工具】，如图 5-3 所示。

第2步 在轨道 1 中，将鼠标指针移至音频的相应时间位置，单击鼠标左键，即可切割音频素材，此时音频素材的中间显示一条切割线，表示音频已被切割，如图 5-4 所示。

图 5-3

图 5-4

第3步 选择【移动工具】按钮，选择切割后的第 2 段音频，如图 5-5 所示。

第4步 将切割后的第 2 段音频移动至轨道 2 中的开始位置，即可移动切割后的音频素材，如图 5-6 所示。

图 5-5

图 5-6

5.1.3 使用滑动工具

在 Audition CC 的工作界面中，使用【滑动工具】可以移动音频文件中的内容，该操作不会移动音频文件的整体位置。下面详细介绍使用【滑动工具】的操作方法。

第1步 在工具栏中选择【滑动工具】，将鼠标指针移动至音频素材上，此时鼠标指针呈形状，如图5-7所示。

第2步 按下鼠标左键并向右拖动，将隐藏的音频内容拖拽出来，此时音频文件的音波会有所变化，即可完成使用【滑动工具】的操作，如图5-8所示。

图 5-7

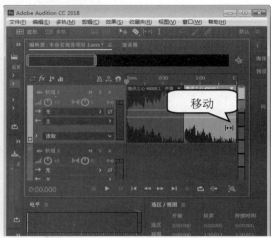
图 5-8

5.1.4 使用时间选择工具

在 Audition CC 的工作界面中，使用【时间选择工具】可以选择音频文件中需要编辑的部分。下面详细介绍使用【时间选择工具】的操作方法。

第1步 在工具栏中选择【时间选择工具】，如图5-9所示。

第2步 将鼠标指针移至音频轨道中的合适位置，按下鼠标左键并向右拖动，即可选择音频中的部分波形，如图5-10所示。

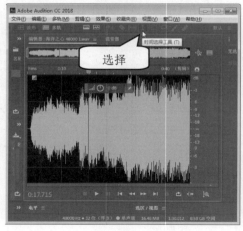
图 5-9　　　　　　　　图 5-10

5.1.5 使用框选工具

在 Audition CC 的工作界面中，使用【框选工具】可以以框选的方式选择音频中的部分时间。下面详细介绍使用【框选工具】的操作方法。

第1步 在工具栏中单击【显示频谱频率显示器】按钮，切换至频谱频率显示状态，如图 5-11 所示。

第2步 在工具栏中选择【框选工具】，如图 5-12 所示。

图 5-11

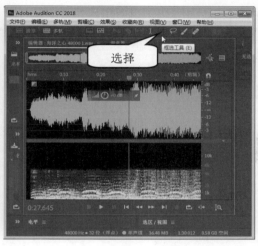
图 5-12

第3步 将鼠标指针移动至音频频谱中合适的位置，按下鼠标左键并向右拖动，即可框选音频中的部分音频，如图 5-13 所示。

第4步 再次单击【显示频谱频率显示器】按钮，退出频谱频率显示状态，此时在【编辑器】窗口中显示了刚刚选择的音频部分，如图 5-14 所示。

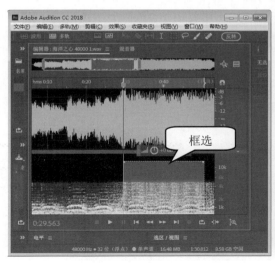
图 5-13

图 5-14

5.1.6 使用套索选择工具

在 Audition CC 的工作界面中,使用【套索选择工具】 可以以套索的方法选择音频中的部分音频。下面详细介绍使用【套索选择工具】 的操作方法。

第1步 在工具栏中单击【显示频谱频率显示器】按钮 ,切换至频谱频率显示状态,如图 5-15 所示。

第2步 在工具栏中选择【套索选择工具】 ,如图 5-16 所示。

图 5-15

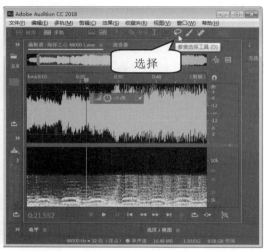

图 5-16

第3步 将鼠标指针移动至音频频谱中合适的位置,按下鼠标左键并拖动,绘制一个封闭图形,然后释放鼠标左键,即可选择音频中的部分音频,如图 5-17 所示。

第4步 再次单击【显示频谱频率显示器】按钮 ,退出频谱频率显示状态,此时在【编辑器】窗口中显示了刚刚选择的音频部分,如图 5-18 所示。

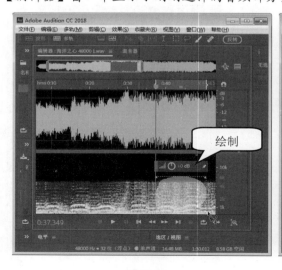

图 5-17

图 5-18

5.1.7 使用画笔选择工具

在 Audition CC 的工作界面中，使用【画笔选择工具】可以选择音频中的杂音部分，然后将杂音部分的音频删除。下面详细介绍使用【画笔选择工具】的操作方法。

第1步 在工具栏中单击【显示频谱频率显示器】按钮，切换至频谱频率显示状态，如图 5-19 所示。

第2步 在工具栏中选择【画笔选择工具】，如图 5-20 所示。

图 5-19

图 5-20

第3步 将鼠标指针移动至音频频谱中合适的位置，按下鼠标左键并拖动，绘制一条直线，然后释放鼠标左键，即可选择音频中的杂音部分，如图 5-21 所示。

第4步 再次单击【显示频谱频率显示器】按钮，退出频谱频率显示状态，此时在【编辑器】窗口中显示了刚刚选择的杂音音频部分，如图 5-22 所示。

图 5-21

图 5-22

第 5 步　按 Delete 键，即可删除音频中的杂音部分，音波效果如图 5-23 所示。

图 5-23

智慧锦囊

还可以在菜单栏中选择【编辑】→【工具】→【画笔选择】命令，或者按 P 键，快速切换至笔刷选择工具。

5.2　反相、前后反向和静音处理

在音频的制作和音效设计的过程中，波形的反相和前后反向处理，可以帮助用户实现特殊的音响效果。此外，静音处理也是一种重要的制作手段。本节将详细介绍音频的反相、前后反向和静音处理的相关知识及操作方法。

↑ 扫码看视频

5.2.1　音频"反相"

使用【反相】命令，可以改变当前所选定音频波形的上下位置，在不改变音量、声相的前提下，使所选定的音频波形以中心零位线为基准进行上下的反转。

打开一个音频素材，在菜单栏中选择【效果】→【反相】命令，即可将音频波形进行反向处理，反相前后的效果如图 5-24 所示。

第 5 章　单轨音频的编辑

图 5-24

知识精讲

　　反相音频一般都是应用在反转后效果无太大变化的音频上，或者是为了得到特殊的音频效果，也会使用反相功能。

5.2.2　音频的前后反向

　　使用【反向】命令可以改变音频素材的前、后位置，将波形的前后顺序反向，实现反向播放的效果。下面详细介绍音频的前后反向的操作方法。

　　第 1 步　打开一个音频素材，波形文件如图 5-25 所示。

　　第 2 步　在菜单栏中选择【效果】→【反向】命令，如图 5-26 所示。

　　　　图 5-25　　　　　　　　　　　　　图 5-26

第3步 可以看到波形文件已被前后反向，如果用户在选择【反向】命令前在波形上创建了选区，将会单独前后反向该选区，如图 5-27 所示。

图 5-27

 知识精讲

在音效处理中，为了得到更好的混响效果，常常会将音频波形先前后反向，然后为音频加入效果器，最后再次将音频反向，得到最终的效果。

5.2.3 音频"静音"

使用【静音】命令，可以将所选择的音频波形的时间区域转换为真正的零信号的静音区，被处理波形文件的时间长度不会发生变化。下面详细介绍音频"静音"的操作方法。

第1步 打开一个音频素材，使用【时间选区工具】选中需要进行静音的音频波形，如图 5-28 所示。

第2步 在菜单栏中选择【效果】→【静音】命令，如图 5-29 所示。

图 5-28

图 5-29

第 5 章　单轨音频的编辑

第3步 可以看到已经对选中的波形进行静音处理，这样即可完成音频"静音"的操作，如图 5-30 所示。

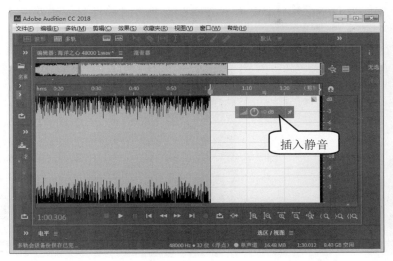

图 5-30

在音频编辑工作中，常常会需要将一个音频中的某一段剔除掉，但又需要这一段音频片段占据一定时间以便配合其他音频的播放，这时，用户就可以进行静音效果处理。

5.3　修复音频效果

在录制环境中，电流信号干扰等因素都会产生不同的噪声，这些噪声会大大影响声音的质量，更会影响用户的使用，使用 Audition CC 软件可以很轻松地修复这些噪声。本节将详细介绍修复音频效果的相关知识及操作方法。

↑ 扫码看视频

5.3.1　采集噪声样本

如果要对一段音频进行降噪处理，首先要进行噪声样本的捕捉，通过 Audition CC 对噪声样本进行分析，以便为后面的降噪操作做准备。下面详细介绍采集噪声样本的操作方法。

第1步 打开一个音频素材，使用【时间选区工具】选中需要进行采集噪声样本的音频波形，在菜单栏中选择【效果】→【降噪/恢复】→【捕捉噪声样本】命令，如图 5-31

所示。

第2步 系统会弹出【捕捉噪声样本】对话框,提示用户"捕捉当前音频选区,并在下次降噪效果启动时作为噪声样本被加载使用",单击【确定】按钮,即可完成采集噪声样本的操作,如图5-32所示。

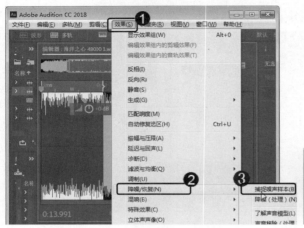

图 5-31

图 5-32

5.3.2 降噪

"降噪"效果器是音频编辑中最常用的噪声降低效果器,使用它可以将音频中的噪声最大程度地消除。下面详细介绍降噪的操作方法。

第1步 选中需要进行降噪的音频波形,然后在菜单栏中选择【效果】→【降噪/恢复】→【降噪(处理)】命令,如图 5-33 所示。

第2步 弹出【效果-降噪】对话框,**1.** 拖动【降噪】滑块和【降噪幅度】滑块来对整个音频波形进行降噪处理,**2.** 单击【应用】按钮,如图 5-34 所示。

图 5-33

图 5-34

第 5 章 单轨音频的编辑

第3步 返回到【编辑器】窗口中，可以看到已经对选中的音频波形进行降噪处理，此时的音频波形如图 5-35 所示。

图 5-35

5.3.3 自适应降噪

使用"自适应降噪"效果器，可以根据定义的降噪级别，实时地降低或移除背景声音中的隆隆声、风声等噪声。在菜单栏中选择【效果】→【降噪/恢复】→【自适应降噪】命令，即可弹出【效果-自适应降噪】对话框，如图 5-36 所示。

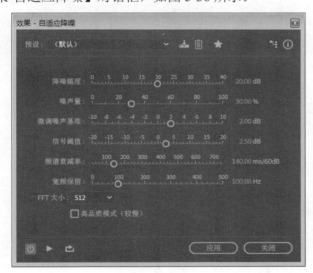

图 5-36

- 降噪幅度：用于设置降噪的音量和范围。
- 噪声量：用于设置降噪音量的百分比。
- 微调噪声基准：使用该选项可以精细调整降噪前后的音量大小。

- 信号阈值：用于定义噪声与周围正常声音信号的差异幅度。
- 频谱衰减率：决定了在声音低于噪声电平时的频率衰减程度。
- 宽频保留：用来设置保留频率的宽度。
- FFT 大小：该数值决定了处理的速度和处理的质量。
- 高品质模式(较慢)：选中该复选框，可以以高质量进行处理，但是时间较慢。

> **知识精讲**
>
> FFT 大小的数值一般控制在 3000~6000 之间，数值越小，处理速度越快。如果数值过大，有时会产生"哔哔"的噪声。

5.3.4 自动去除咔嗒声

使用"自动去除咔嗒声"效果器可以轻松移除音频中的咔嗒声。和其他的降噪方式相比，使用这种方法更为简单，易用。在菜单栏中选择【效果】→【降噪/恢复】→【自动咔嗒声移除】命令，即可弹出【效果-自动咔嗒声移除】对话框，如图 5-37 所示。

图 5-37

- 阈值：该选项决定了处理咔嗒声信号的范围。将参数值修改得越小，Audition CC 处理得就越精细，但是速度也越慢。
- 复杂性：该选项决定了去除咔嗒声的复杂程度。较高的设置可以应用更多的处理，但会降低声音的品质。

5.3.5 消除嗡嗡声

声音中的嗡嗡声是因为音响设备的回声造成的。使用"消除嗡嗡声"效果器可以很轻松地移除音频中的嗡嗡声。在菜单栏中选择【效果】→【降噪/恢复】→【消除嗡嗡声】命令，即可弹出【效果-消除嗡嗡声】对话框，如图 5-38 所示。

通过选择去除嗡嗡声的不同级别，可以去除不同程度的嗡嗡声。通过滑动滑块可以控制嗡嗡声的范围，也可以拖动嗡嗡声的曲线以便获得更好的降噪效果，如图 5-39 所示。

第 5 章 单轨音频的编辑

图 5-38

图 5-39

在【效果-消除嗡嗡声】对话框中，各主要选项的含义如下。

> 【频率】数值框：在该数值框中可以设置嗡嗡声的根音频率。如果不确定精确的频率，此时可以设置该数值，同时预览音频。
> Q 数值框：在该数值框中可以设置根频率的宽度和上方的谐波。数值越高，影响的频率范围越窄；数值越低，影响的范围越宽。
> 【增益】数值框：在该数值框中可以设置嗡嗡声衰减的总量。
> 【谐波数】列表框：在该列表框中可以指定影响多少谐波频率。
> 【谐波频率】滑块：拖动该滑块，可以改变谐波频率的衰减比率。
> 【仅输出嗡嗡声】复选框：选中该复选框，可以预览决定删除的嗡嗡声。

5.3.6 降低嘶声

"降低嘶声"效果器，主要是针对"嘶嘶"声进行降噪处理。"嘶嘶"声常见于磁带、老式唱片以及一些质量不高的录音中，使用"降低嘶声"效果器可以在尽量不破坏原音频的基础上降低"嘶嘶"声。在菜单栏中选择【效果】→【降噪/恢复】→【降低嘶声(处理)】命令，即可弹出【效果-降低嘶声】对话框，如图 5-40 所示。

选择需要降低嘶声的波形，然后在菜单栏中选择【效果】→【降噪/恢复】→【降低嘶声(处理)】命令，弹出【效果-降低嘶声】对话框，单击【捕捉噪声基准】按钮，即可进行采集噪声基准，如图 5-41 所示。

知识精讲

通过拖动"降噪基准"和"降低依据"滑块，可获得较好的降噪效果，数值越大，则降噪效果越好，同时对音频的影响也越大。建议多次试听，以便获得较好的降噪效果。

图 5-40

图 5-41

5.3.7 自动相位校正

使用"自动相位校正"效果器，可以自动校正立体声音频的左右声道。在菜单栏中选择【效果】→【降噪/恢复】→【自动相位校正】命令，即可弹出【效果-自动相位校正】对话框，如图 5-42 所示。

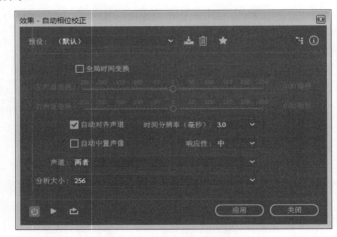
图 5-42

> 全局时间变换：选中该复选框，可以激活"左声道变换"和"右声道变换"参数。
> 自动对齐声道：选中该复选框，可以将立体声的左、右声道进行居中位移。
> 时间分辨率：通过该下拉列表框，可以选择预设的时间精度，单位为毫秒。
> 响应性：通过该下拉列表框，可以选择处理的速度。
> 声道：在该下拉列表框中，可以选择"仅左声道"、"仅右声道"和"两边"三个选项。
> 分析大小：在该下拉列表框中可以选择所分析样本的数量。

5.4 时间与变调

顾名思义，改变时间就是改变音频的播放速度；变调就是改变音频的音调。在现实生活中，用户录制的声音如果语速过慢或者过快，就可以通过【伸缩】命令调整音频的播放速度。录制歌曲时，如果某个音节出现了走音，可以使用【变调】命令修复这个问题。

↑ 扫码看视频

使用【伸缩】命令，可以根据用户的要求修改音频播放的速度；使用【变调】命令，可以根据用户自定义的音调智能地生成一些谐波，修补偏差的音准。其工作原理是将原始信号切分后再重新组合在一起。

选择需要编辑的音频波形，选择【效果】→【时间与变调】→【伸缩与变调(处理)】命令，即可弹出【效果-伸缩与变调】对话框，如图 5-43 所示。通过调整该对话框中的参数选项，可以轻松地改变音频的播放速度。拖动"变调"滑块调整数值，可以在不损伤音频质量的前提下进行音频处理以改变固有音频的音高。

调整"变调"滑块，还可以将伴奏音频做升调或降调处理，以适应不同的演唱者。而且，利用变调处理还可以创造出很多特殊的声音效果。

调整对话框中的"半音阶"选项，可以设置对当前音高进行变调处理的半音变化数，如果参数值为 4，则代表向上提升 4 个半音。

单击对话框中的【高级】下拉按钮，可以打开更多的设置选项，如图 5-44 所示。

图 5-43

图 5-44

5.5 插入音频文件

在 Audition CC 工作界面中，用户不仅可以导入的音频文件插入到多轨项目中，还可以在音频片段中插入静音部分。本节将详细介绍插入音频文件的相关知识及操作方法。

↑ 扫码看视频

5.5.1 将音乐插入到多轨合成项目

默认状态下，多轨项目时没有任何音频文件的，用户需要手动将导入的音频文件插入到多轨项目中进行编辑。下面详细介绍将音乐插入到多轨合成项目的操作方法。

第1步 打开一个音频素材，在菜单栏中选择【编辑】→【插入】→【到多轨会话中】→【新建多轨会话】命令，如图 5-45 所示。

第2步 弹出【新建多轨会话】对话框，1.在其中设置名称与位置，2.单击【确定】按钮，如图 5-46 所示。

图 5-45

图 5-46

第3步 可以看到已经将选择的音频文件插入到多轨合成项目中，这样即可完成将音乐插入到多轨合成项目的操作，如图 5-47 所示。

第 5 章 单轨音频的编辑

图 5-47

5.5.2 插入静音

在 Audition CC 的工作界面中，用户可以将音频中的部分片段设置为静音，然后在静音部分再插入其他音频。下面详细介绍插入静音的操作方法。

第 1 步 打开一个音频素材，选择需要插入静音的音频波形，如图 5-48 所示。

第 2 步 在菜单栏中选择【编辑】→【插入】→【静音】命令，如图 5-49 所示。

图 5-48

图 5-49

第 3 步 弹出【插入静音】对话框，其中各参数为默认设置，单击【确定】按钮，如图 5-50 所示。

第4步　可以看到已经将所选择的音频波形转换为静音，这样即可完成插入静音的操作，如图 5-51 所示。

图 5-50　　　　　　　　　　　　图 5-51

5.5.3　撤销操作

在使用 Audition CC 软件时，如果用户对音频素材进行了错误的操作，可以对错误的操作进行撤销，还原至之前正确的操作状态。下面详细介绍撤销操作的操作方法。

第1步　选中一段音频波形，然后在菜单栏中选择【编辑】→【删除】命令，如图 5-52 所示。

第2步　可以看到所选择的波形已被删除，在菜单栏中选择【编辑】→【撤销 删除音频】命令，如图 5-53 所示。

图 5-52　　　　　　　　　　　　图 5-53

第3步　返回到【编辑器】窗口中，可以看到所选择的波形已经还原至删除之前的状

态，这样即可完成撤销操作，如图 5-54 所示。

图 5-54

 智慧锦囊

在 Audition CC 的工作界面中，还可以按 Ctrl+Z 组合键，快速对音频进行撤销操作，使音频还原至之前正确的状态。

5.5.4 重做操作

在使用 Audition CC 软件编辑音频时，可以对撤销的操作再次进行重做操作，恢复至之前的音频状态。下面详细介绍重做操作的操作方法。

第1步 在菜单栏中选择【编辑】→【重做 删除音频】命令，如图 5-55 所示。

第2步 可以看到音频的波形已重做至删除状态，这样即可完成重做操作，如图 5-56 所示。

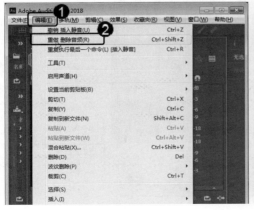

图 5-55

图 5-56

5.6 实践案例与上机指导

通过对本章内容的学习，读者基本可以掌握单轨音频编辑的基本知识以及一些常见的操作方法，下面通过练习一些案例操作，以达到巩固学习、拓展提高的目的。

↑扫码看视频

5.6.1 男女声转换

在音频编辑的过程中，有时为了获得更好的音频效果，或者为了制作出富有个性的音频效果，经常会调整音频的音调和速度，而最常用的就是改变性别，将男声转换为女声，下面详细介绍其操作方法。

素材保存路径：配套素材\第 5 章
素材文件名称：男声音.mp3、女声音.mp3

第1步 启动 Audition CC 软件，打开素材文件"男声音.mp3"，如图 5-57 所示。
第2步 在菜单栏中选择【效果】→【时间与变调】→【伸缩与变调(处理)】命令，如图 5-58 所示。

图 5-57

图 5-58

第 5 章 单轨音频的编辑

第 3 步 即可弹出【效果-伸缩与变调】对话框，1. 将算法修改为"Audition"，2. 设置变调的详细参数，3. 单击【应用】按钮，如图 5-59 所示。

第 4 步 使用【时间选择工具】选择部分噪声比较明显的波形，如图 5-60 所示。

图 5-59

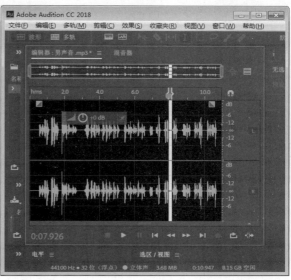

图 5-60

第 5 步 在菜单栏中选择【效果】→【降噪/恢复】→【捕捉噪声样本】命令，采集噪声样本，如图 5-61 所示。

第 6 步 选中全部音频波形，在菜单栏中选择【效果】→【降噪/恢复】→【降噪(处理)】命令，如图 5-62 所示。

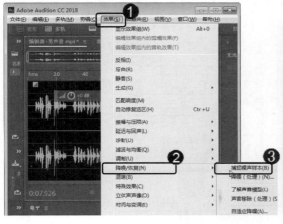

图 5-61

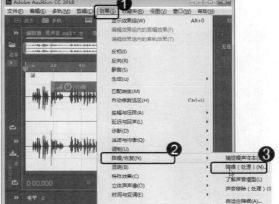

图 5-62

第 7 步 弹出【效果-降噪】对话框，1. 拖动【降噪】滑块和【降噪幅度】滑块来对整个音频波形进行降噪处理，2. 单击【应用】按钮，如图 5-63 所示。

第 8 步 在菜单栏中选择【文件】→【另存为】命令，弹出【另存为】对话框，设置文件名、保存位置以及格式，单击【确定】按钮，即可完成男女声转换的操作，如图 5-64

所示。

图 5-63

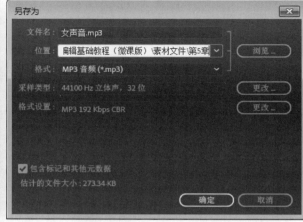

图 5-64

5.6.2 优化音频中的人声

当音频中人声太小时，可以使用"人声增强"效果器很方便地将音频中的声音增强，得到更为丰富自然的音频效果。下面详细介绍优化音频中的人声的操作方法。

素材保存路径：配套素材\第 5 章
素材文件名称：歌曲.mp3

第1步 打开素材文件"歌曲.mp3"，将人声波形选中，如图 5-65 所示。

第2步 在菜单栏中选择【效果】→【特殊效果】→【人声增强】命令，如图 5-66 所示。

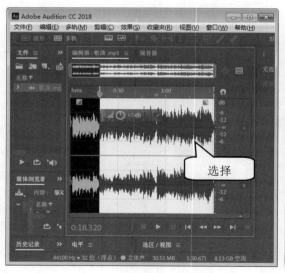

图 5-65

图 5-66

第 5 章　单轨音频的编辑

第3步 弹出【效果-人声增强】对话框，1.选择【男性】单选按钮，2.单击【应用】按钮，如图 5-67 所示。

第4步 正在进行增强人声，用户需要稍等，如图 5-68 所示。

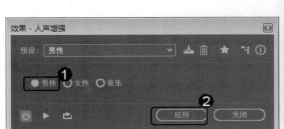

图 5-67　　　　　　　　　　　　　　　　图 5-68

第5步 在【编辑器】窗口中，可以观察到增强人声后的音频波形变换效果，如图 5-69 所示。

第6步 在菜单栏中选择【文件】→【另存为】命令，弹出【另存为】对话框，设置文件名、保存位置以及格式，单击【确定】按钮，即可完成优化音频中的人声的操作，如图 5-70 所示。

图 5-69　　　　　　　　　　　　　　　　图 5-70

5.6.3　同时匹配多个音频的音量

要完成一个项目，经常会对多个音频进行处理，但是由于这些音频素材来自不同的位置，除了采样会有所不同外，音量也会有所不同。这时可以使用【匹配音量】命令，轻松

实现对多个音频音量的统一。下面详细介绍同时匹配多个音频的音量的操作方法。

素材保存路径：配套素材\第 5 章
素材文件名称：鼓声.wav、破碎声.wav 和枪声.wav

第1步 启动 Audition CC 软件，打开素材文件"鼓声.wav、破碎声.wav 和枪声.wav"，如图 5-71 所示。

第2步 在菜单栏中选择【效果】→【匹配响度】命令，如图 5-72 所示。

图 5-71

图 5-72

第3步 Audition CC 软件将自动打开【匹配响度】面板。单击【匹配响度设置】按钮，如图 5-73 所示。

第4步 展开参数设置框，**1.** 设置匹配到"总计 RMS"，**2.** 设置"目标响度"为"-10" dB，如图 5-74 所示。

图 5-73

图 5-74

第 5 步 将刚刚打开的 3 个音频素材文件拖动到【匹配音量】面板中，单击【运行】按钮，如图 5-75 所示。

第 6 步 在线等待一段时间后，即可完成对素材的音量进行匹配，如图 5-76 所示。

图 5-75　　　　　　　　　　　　　　　图 5-76

智慧锦囊

用户还可以在菜单栏中选择【窗口】→【批处理】命令，在打开的【批处理】面板中，完成对某一单独音频进行多样的音量匹配。

5.7　思考与练习

1. 填空题

(1) 在 Audition CC 工作界面中，运用_____可以对音频文件进行移动操作。

(2) 在 Audition CC 工作界面中，使用_____可以将一段音频文件切割为好几部分，然后分别对各部分的音频进行编辑操作。

(3) 在 Audition CC 工作界面中，使用_____可以移动音频文件中的内容，该操作不会移动音频文件的整体位置。

(4) 使用"_____"命令，可以改变当前选定音频波形的上下位置，在不改变音量、声相的前提下，使选定的音频波形以中心零位线为基准进行上下的反转。

(5) 使用"_____"命令，可以改变音频素材的前后位置，将波形的前后顺序反向，实现反向播放的效果。

(6) 使用"_____"效果器，可以根据定义的降噪级别，实时地降低或移除背景声音

中的隆隆声、风声等噪声。

(7) "_____"效果器，主要是针对"嘶嘶"声进行降噪处理。"嘶嘶"声常见于磁带、老式唱片以及一些质量不高的录音中。

2. 判断题

(1) 在 Audition CC 工作界面中，使用【时间选择工具】可以选择音频文件中需要编辑的部分。（　）

(2) 在 Audition CC 工作界面中，使用【框选工具】可以以套索的方式选择音频中的部分时间。（　）

(3) 在 Audition CC 工作界面中，使用【套索选择工具】可以以框选的方法选择音频中的部分音频。（　）

(4) 在 Audition CC 工作界面中，使用【画笔选择工具】可以选择音频中的杂音部分，然后将杂音部分的音频删除。（　）

(5) 使用"静音"命令，可以将所选择的音频波形的时间区域转换为真正的零信号的静音区，被处理波形文件的时间长度也会发生变化。（　）

(6) 默认状态下，多轨项目时没有任何音频文件的，用户需要手动将导入的音频文件插入到多轨项目中进行编辑。（　）

3. 思考题

(1) 如何使用套索选择工具？
(2) 如何进行降噪？
(3) 如何将音乐插入到多轨合成项目中？

第 6 章

多轨音频的合成与制作

本章要点

- 创建多轨声道
- 管理与设置多条轨道
- 混音为新文件
- 多轨节拍器

本章主要内容

本章主要介绍创建多轨声道、管理与设置多条轨道、混音为新文件方面的知识与技巧,同时还讲解了多轨节拍器的相关知识,在本章的最后还针对实际的工作需求,讲解了为古诗朗诵添加背景音乐、剪辑合成流水鸟鸣和改变音频的播放速度等案例。通过本章的学习,读者可以掌握多轨音频合成与制作方面的知识,为深入学习 Adobe Audition CC 知识奠定基础。

6.1 创建多轨声道

使用 Audition CC 软件进行编辑多轨音频素材之前，首先需要在【编辑器】窗口中创建多轨声道。本节将详细介绍创建多轨声道的相关知识及操作方法。

↑ 扫码看视频

6.1.1 添加单声道轨

使用 Audition CC 软件，用户可以通过【添加单声道音轨】命令添加一条单声道轨。下面详细介绍添加单声道轨的操作方法。

第1步 创建一个多轨项目文件后，在菜单栏中选择【多轨】→【轨道】→【添加单声道音轨】命令，如图 6-1 所示。

第2步 执行操作后，可以看到在【编辑器】窗口中添加了一条单声道轨，如图 6-2 所示。

图 6-1

图 6-2

第3步 1. 单击【默认立体声输入】右侧的下拉按钮，2. 在弹出的下拉列表中选择【单声道】选项，3. 在弹出的子选项中，可以根据需要选择相应的单声道输入设备，即可完成添加单声道轨的操作，如图 6-3 所示。

第 6 章 多轨音频的合成与制作

图 6-3

6.1.2 添加立体声轨

使用 Audition CC 软件，可以通过【添加立体声音轨】命令添加一条立体声轨。下面详细介绍添加立体声轨的操作方法。

第 1 步 创建一个多轨项目文件后，在菜单栏中选择【多轨】→【轨道】→【添加立体声音轨】命令，如图 6-4 所示。

第 2 步 可以看到在【编辑器】窗口中添加了一条立体声轨，这样即可完成添加立体声轨的操作，如图 6-5 所示。

图 6-4 图 6-5

> **智慧锦囊**
>
> 除了使用上述方法添加立体声轨外，还可以按 Alt+A 组合键，快速添加立体声轨。

6.1.3 添加 5.1 声轨

使用 Audition CC 软件，可以通过【添加 5.1 声轨】命令添加一条 5.1 声轨。下面详细介绍添加 5.1 声轨的操作方法。

第1步 创建一个多轨项目文件后，在菜单栏中选择【多轨】→【轨道】→【添加 5.1 音轨】命令，如图 6-6 所示。

第2步 可以看到在【编辑器】窗口中添加了一条 5.1 声轨，这样即可完成添加 5.1 声轨的操作，如图 6-7 所示。

图 6-6　　　　　　　　　　　　　　图 6-7

6.1.4 添加视频轨

如果用户需要将视频导入到 Audition CC 软件中，那么就需要添加视频轨。下面详细介绍添加视频轨的操作方法。

第1步 创建一个多轨项目文件后，在菜单栏中选择【多轨】→【轨道】→【添加视频轨】命令，如图 6-8 所示。

第2步 可以看到在【编辑器】窗口中添加了一条视频轨，这样即可完成添加视频轨的操作，如图 6-9 所示。

第 6 章 多轨音频的合成与制作

图 6-8 图 6-9

6.2 管理与设置多条轨道

当用户在【编辑器】窗口中创建的声音轨道过多时，窗口中的内容就会显得比较杂乱，此时用户可以对各轨道进行管理操作。本节将详细介绍管理与设置多条轨道的相关知识及操作方法。

↑ 扫码看视频

6.2.1 重命名轨道

使用 Audition CC 软件，用户可以重命名各个轨道的名称，以便更好地区别管理各个音频。下面详细介绍重命名轨道的操作方法。

第 1 步 在准备重命名的轨道上，单击轨道名称，如单击"轨道 2"，使其呈可编辑状态，如图 6-10 所示。

第 2 步 输入准备重命名的名称，然后按 Enter 键，即可完成重命名轨道的操作，如图 6-11 所示。

图 6-10　　　　　　　　　　　　　　图 6-11

6.2.2 复制轨道

使用 Audition CC 软件，用户可以根据个人需要对选中的轨道进行复制操作，从而方便用户更高效地编辑音频。下面详细介绍复制轨道的操作方法。

第 1 步 选择准备复制的轨道，然后在菜单栏中选择【多轨】→【轨道】→【复制所选轨道】命令，如图 6-12 所示。

第 2 步 可以看到所选择的轨道已被复制，这样即可完成复制轨道的操作，如图 6-13 所示。

图 6-12　　　　　　　　　　　　　　图 6-13

6.2.3 删除轨道

使用 Audition CC 软件，对于用户不再需要的轨道，可以将其删除，从而有序地管理各个轨道。下面详细介绍删除轨道的操作方法。

第1步 选择准备删除的轨道，然后在菜单栏中选择【多轨】→【轨道】→【删除所选轨道】命令，如图 6-14 所示。

第2步 可以看到选择的轨道已被删除，这样即可完成删除轨道的操作，如图 6-15 所示。

图 6-14

图 6-15

智慧锦囊

除了使用上述方法可以删除所选中的轨道外，还可以按 Ctrl+Alt+Backspace 组合键，快速删除所选中的轨道。

6.2.4 设置轨道输出音量

在【编辑器】窗口中，用户可以很方便地设置轨道的输出音量。具体方法为：选择需要调整的轨道，然后单击并拖动【音量】按钮，调整音量的大小，如图 6-16 所示。也可以在其后面的参数栏中直接输入参数值，输入的范围可从负无穷到+15dB。

图 6-16

6.3 混音为新文件

使用 Audition CC 软件，用户可以将制作的多轨文件混音为新的文件进行保存。本节将详细介绍将多轨音频混音为新文件的相关知识及操作方法。

↑ 扫码看视频

6.3.1 通过时间选区混音为新文件

在多轨音频中，用户可以选中音频中的部分时间选区，然后将这部分的时间混音为新的文件进行保存。下面详细介绍通过时间选区混音为新文件的操作方法。

第1步 使用【时间选区工具】选择需要缩混为新文件的时间选区，如图 6-17 所示。

第2步 在菜单栏中选择【多轨】→【将会话混音为新文件】→【时间选区】命令，如图 6-18 所示。

第3步 在【编辑器】窗口中，可以看到已经将选区内的多轨音频文件混音为一个新的单轨音频文件，如图 6-19 所示。

第 6 章　多轨音频的合成与制作

图 6-17

图 6-18

图 6-19

6.3.2　合并多段音频

使用 Audition CC 软件，用户还可以将多条音频轨道中的音频文件混音为一个新的单轨音频文件。下面详细介绍合并多段音频的操作方法。

第 1 步　在菜单栏中选择【多轨】→【将会话混音为新文件】→【整个会话】命令，如图 6-20 所示。

第 2 步　在【编辑器】窗口中，可以看到已经将多轨中的多段音频文件合并为一个新

139

的音频文件，这样即可完成合并多段音频的操作，如图 6-21 所示。

图 6-20

图 6-21

6.3.3 合并多条声轨中的多段音频

使用 Audition CC 软件，用户可以将已选中的声轨中的所有音频片段混音到新建的声轨中。下面详细介绍合并多条声轨中的多段音频的操作方法。

第1步 打开一个多轨项目文件，选择轨道 1，如图 6-22 所示。

第2步 在菜单栏中选择【多轨】→【回弹到新建音轨】→【所选轨道】命令，如图 6-23 所示。

图 6-22

图 6-23

第3步 可以看到已经将选中的声轨音频合并到新建的声轨中，这样即可完成合并多条声轨中的多段音频的操作，如图 6-24 所示。

第 6 章 多轨音频的合成与制作

图 6-24

6.3.4 合并时间选区中的音频片段

使用 Audition CC 软件，用户可以将时间选区中的音频片段进行内部缩混到新建的声轨中。下面详细介绍其操作方法。

第1步 在【编辑器】窗口中，选中需要进行回弹到新建音轨的时间选区，如图 6-25 所示。

第2步 在菜单栏中选择【多轨】→【回弹到新建音轨】→【时间选区】命令，如图 6-26 所示。

图 6-25

图 6-26

第3步 可以看到已经将选中的时间选区内的音频片段混音到新建的声轨中，如图 6-27 所示。

Adobe Audition CC 音频编辑基础教程(微课版)

图 6-27

6.3.5 合并多段音乐作为铃声

使用 Audition CC 软件，用户可以将时间选区中已选中的素材进行回弹混音，而时间选区内没有选中的素材则不进行回弹混音。下面详细介绍其操作方法。

第1步 在【编辑器】窗口中，在多段声轨中选中需要进行回弹混音的时间选区，如图 6-28 所示。

第2步 在菜单栏中选择【多轨】→【回弹到新建音轨】→【时间选区内的所选剪辑】命令，如图 6-29 所示。

图 6-28

图 6-29

第3步 可以看到已经将选中的时间选区内的多段音频片段混音到新建的声轨中，如

图 6-30 所示。

图 6-30

智慧锦囊

用户还可以在【多轨】菜单下，依次按 B、S 键，快速将时间选区内的多段音频进行混音。

6.4 多轨节拍器

使用 Audition CC 软件进行多轨音频制作时，用户还可以设置音频的节拍器，从而更丰富制作的音频效果。本节将详细介绍启用与设置多轨节拍器的相关知识及操作方法。

↑ 扫码看视频

6.4.1 启用节拍器

使用 Audition CC 软件制作多轨音频时，如果用户对音频的节奏感不强，在编辑多轨音频时可以开启节拍器来帮助用户对准音频的节奏。下面详细介绍启用节拍器的方法。

第 1 步 在菜单栏中选择【多轨】→【节拍器】→【启用节拍器】命令，如图 6-31 所示。

第 2 步 在【编辑器】窗口中，可以看到显示出一条节拍器轨道，这样即可完成启用

节拍器的操作，如图 6-32 所示。

图 6-31

图 6-32

6.4.2 设置节拍器声音

在 Audition CC 的工作界面中，提供了多种节拍器的声音供用户选择。如果用户对当前节拍器的声音不满意，可以对节拍器的声音进行设置。

设置节拍器声音的方法很简单，只需在菜单栏中，选择【多轨】→【节拍器】→【更改声音类型】命令，然后在弹出的子菜单中，根据个人需要选择相应的节拍器声音即可，如图 6-33 所示。

图 6-33

第 6 章 多轨音频的合成与制作

6.5 实践案例与上机指导

通过对本章内容的学习，读者基本可以掌握多轨音频合成与制作的基本知识以及一些常见的操作方法。下面通过练习一些案例操作，以达到巩固学习、拓展提高的目的。

↑扫码看视频

6.5.1 为古诗朗诵添加背景音乐

在日常生活中进行诗歌朗诵时，为了让表演更出彩，一般都会配上诗朗诵背景音乐。如果不是在现场直播的朗诵，可以先将诗歌朗诵录制下来，后期再配上背景音乐，这样可以随意更换音乐。下面详细介绍为古诗朗诵添加背景音乐的操作方法。

 素材保存路径：配套素材\第 6 章
素材文件名称：背景音乐.mp3、古诗朗诵.wav

第1步 在【编辑器】窗口中，导入配套素材文件"背景音乐.mp3、古诗朗诵.wav"，单击【多轨】按钮，如图 6-34 所示。

第2步 弹出【新建多轨会话】对话框，设置新建项目的文件名称和文件夹位置，单击【确定】按钮，如图 6-35 所示。

图 6-34

图 6-35

第3步 在【文件】面板中将"背景音乐"拖曳到"轨道 1"中，将"古诗朗诵"拖

曳到"轨道2"中，如图6-36所示。

第4步 将鼠标指针移动到"轨道1"中，当鼠标指针变为形状时，拖曳"背景音乐"音频段，使其与"古诗朗诵"音频片段对齐，如图6-37所示。

图 6-36　　　　　　　　　　　　　图 6-37

第5步 向右拖动左上角的【淡入】按钮，制作音频的淡入效果，如图6-38所示。

第6步 向左拖动右上角的【淡出】按钮，制作音频的淡出效果，如图6-39所示。

图 6-38　　　　　　　　　　　　　图 6-39

第7步 在菜单栏中选择【多轨】→【将会话混音为新文件】→【整个会话】命令，如图6-40所示。

第8步 可以看到已经将这两个音频文件混音为一个文件，如图6-41所示。

第 6 章 多轨音频的合成与制作

图 6-40

图 6-41

第 9 步 在菜单栏中选择【文件】→【另存为】命令，如图 6-42 所示。

第 10 步 弹出【另存为】对话框，设置文件名、保存位置以及格式，单击【确定】按钮，即可完成为古诗朗诵添加背景音乐的操作，如图 6-43 所示。

图 6-42

图 6-43

6.5.2 剪辑合成流水鸟鸣

在单轨模式下编辑音频时，除了操作不方便外，还经常会破坏原来的音频文件，所以在很多情况下，会在多轨模式下编辑音频。下面详细介绍在多轨模式下剪辑合成流水鸟鸣的操作方法。

素材保存路径： 配套素材\第 6 章
素材文件名称： 流水.mp3、鸟鸣.mp3

第 1 步　启动 Audition CC 软件，单击【多轨】按钮，如图 6-44 所示。

第 2 步　弹出【新建多轨会话】对话框，设置新建项目的文件名称和文件夹位置，单击【确定】按钮，如图 6-45 所示。

图 6-44

图 6-45

第 3 步　导入"流水.mp3"，在【文件】面板中，1. 单击【插入到多轨混音中】按钮，2. 在弹出的下拉列表框中选择【剪辑合成流水鸟鸣】选项，如图 6-46 所示。

第 4 步　在菜单栏中选择【多轨】→【插入文件】命令，如图 6-47 所示。

图 6-46

图 6-47

第 5 步　弹出【导入文件】对话框，1. 选择"鸟鸣.mp3"素材，2. 单击【打开】按钮，如图 6-48 所示。

第 6 章 多轨音频的合成与制作

第 6 步 使用【移动工具】，调整"鸟鸣.mp3"素材的位置，并按 Enter 键进行试听，如图 6-49 所示。

图 6-48　　　　　　　　　　　　　　图 6-49

第 7 步 选中"轨道 2"，在其面板上，**1.** 设置音量为"+10"，**2.** 设置"立体声平衡"为 R20，如图 6-50 所示。

第 8 步 使用【时间选择工具】，选择准备创建选区的片段，如图 6-51 所示。

图 6-50　　　　　　　　　　　　　　图 6-51

第 9 步 在菜单栏中选择【文件】→【导出】→【多轨混音】→【时间选区】命令，如图 6-52 所示。

第 10 步 弹出【导出多轨混音】对话框，设置文件名以及保存位置，单击【确定】按钮，即可完成剪辑合成流水鸟鸣的操作，如图 6-53 所示。

图 6-52　　　　　　　　　　　　图 6-53

6.5.3　改变音频的播放速度

提起改变音频的播放速度，首先我们就会想起生活中常常听到的舞曲了。很多舞曲都是通过更改当前最流行的音乐节奏，再配上节奏感十足的鼓点音乐混合而成的。用户可以使用 Audition CC 软件轻松地完成修改音频速度的操作。

　素材保存路径：配套素材\第 6 章
　　素材文件名称：正常速度.wav、音频加速.wav

第 1 步　启动 Audition CC 软件，打开素材文件"正常速度.wav"，在菜单栏中选择【效果】→【时间与变调】→【伸缩与变调(处理)】命令，如图 6-54 所示。

第 2 步　弹出【效果-伸缩与变调】对话框，**1.** 设置"初始变调"为"0 半音阶"，**2.** 设置"最终变调"为"12.95 半音阶"，**3.** 单击【应用】按钮，如图 6-55 所示。

图 6-54　　　　　　　　　　　　图 6-55

第 6 章 多轨音频的合成与制作

第3步 即可得到音频的变速效果。在【编辑器】窗口中，可以观察音频波形的变化，如图 6-56 所示。

第4步 在菜单栏中选择【文件】→【另存为】命令，如图 6-57 所示。

图 6-56　　　　　　　　　　　　　　图 6-57

第5步 弹出【另存为】对话框，设置文件名、保存位置以及格式，单击【确定】按钮，即可完成改变音频的播放速度的操作，如图 6-58 所示。

图 6-58

6.6　思考与练习

1. 填空题

（1）使用 Audition CC 软件，用户可以通过"_____"命令添加一条单声轨道。

（2）使用 Audition CC 软件制作多轨音频时，如果用户对音频的节奏感不强，此时在编辑多轨音频时可以开启_____来帮助用户对准音频的节奏。

2. 判断题

(1) 在多轨音频中,用户可以选中音频中的部分时间选区,然后将这部分的时间混音为新的文件进行保存。

(2) 使用 Audition CC 软件,用户可以将时间选区中已选中的素材进行回弹混音,而时间选区内选中的素材则不进行回弹混音。

3. 思考题

(1) 如何添加视频轨?

(2) 如何启用节拍器?

第 7 章

多轨音频的编辑与修饰

本章要点

- 编辑多轨音乐
- 删除素材与选区
- 编组多轨素材
- 时间伸缩
- 淡入与淡出

本章主要内容

本章主要介绍编辑多轨音乐、删除素材与选区、编组多轨素材、时间伸缩方面的知识与技巧,同时还讲解了淡入与淡出的相关操作方法,在本章的最后还针对实际的工作需求,讲解了修剪音乐中的高潮部分作为铃声、在多轨编辑器中向左微移音乐、将音频素材调至底层位置和剪辑合成音频氛围的方法。通过本章的学习,读者可以掌握多轨音频编辑与修饰方面的知识,为深入学习 Adobe Audition CC 知识奠定基础。

7.1 编辑多轨音乐

在多轨编辑器中，对音频进行简单的编辑操作，可以使制作的音频更加符合用户的需求，本节将详细介绍编辑多轨音频的相关知识及操作方法。

↑ 扫码看视频

7.1.1 设置轨道静音或单独播放

在多轨项目文件中，如果用户对某个轨道中的音频不满意，可以将其设置为静音；如果只想听到该轨道中的音频，还可以将其设置为单独播放。下面详细介绍其操作方法。

第1步 打开一个多轨项目文件，选择准备设置轨道静音的"轨道1"，然后单击【静音】按钮，如图7-1所示。

第2步 可以看到"轨道1"中的音频颜色变为灰色，这样即可将"轨道1"设置为静音，如图7-2所示。

图 7-1

图 7-2

第3步 如果准备将"轨道1"设置为单独播放，可以单击"轨道1"中的【独奏】按钮，如图7-3所示。

第4步 可以看到其他轨道中的音频颜色变为灰色，这样即可完成设置"轨道"为单独播放，如图7-4所示。

第 7 章　多轨音频的编辑与修饰

图 7-3

图 7-4

7.1.2　拆分音乐素材

使用 Audition CC 软件，运用"拆分"命令可以对多轨音频进行快速拆分操作。下面详细介绍其操作方法。

第 1 步　在【编辑器】窗口中，定位时间线的位置，确定需要进行拆分的位置，如图 7-5 所示。

第 2 步　在菜单栏中选择【剪辑】→【拆分】命令，如图 7-6 所示。

图 7-5

图 7-6

第 3 步　可以看到已经将该音频拆分为两部分，这样即可完成拆分音乐素材的操作，如图 7-7 所示。

图 7-7

7.1.3 将多轨音乐进行备份

使用 Audition CC 软件，可以将现有声轨中的音频转换为拷贝文件，作为备份的文件进行存储，从而方便再次编辑。下面详细介绍将多轨音频进行备份的操作方法。

第1步 在菜单栏中选择【剪辑】→【变换为唯一拷贝】命令，如图 7-8 所示。

第2步 这样即可将多轨音频转换为拷贝文件，在【文件】面板中将显示一个转换为备份后的音频文件，如图 7-9 所示。

图 7-8

图 7-9

7.1.4 匹配素材音量

使用 Audition CC 软件，可以对多轨中的音频素材进行匹配音量的操作。下面详细介绍其操作方法。

第 7 章　多轨音频的编辑与修饰

第1步 在菜单栏中选择【剪辑】→【匹配剪辑响度】命令，如图 7-10 所示。
第2步 弹出【匹配剪辑响度】对话框，**1.** 在【匹配到】下拉列表框中选择【峰值幅度】选项，**2.** 单击【确定】按钮，如图 7-11 所示。

图 7-10

图 7-11

第3步 这样即可匹配素材音量，在轨道 1 的左下角，将显示匹配音量的参数值，如图 7-12 所示。

图 7-12

智慧锦囊

还可以在【剪辑】菜单下，按 V 键，即可快速执行【匹配素材音量】命令。

7.1.5 自动语音对齐

使用 Audition CC 软件，可以设置多条轨道中的音频进行自动语音对齐。下面详细介绍

自动语音对齐的操作方法。

第1步 选择多条轨道中的音频,在菜单栏中选择【剪辑】→【自动语音对齐】命令,如图 7-13 所示。

第2步 弹出【自动语音对齐】对话框,**1.** 分别选择参考剪辑和参考声道,**2.** 单击【确定】按钮,如图 7-14 所示。

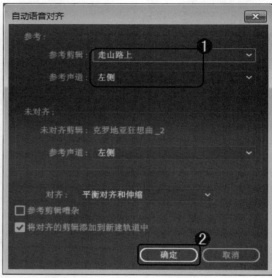

图 7-13　　　　　　　　　　　　　　　　图 7-14

第3步 进入【正在校准语音】界面,用户需要在线等待一段时间,如图 7-15 所示。

第4步 可以看到已经将选择的语音素材自动对齐,这样即可完成自动语音对齐的操作,如图 7-16 所示。

图 7-15　　　　　　　　　　　　　　　　图 7-16

7.1.6 重命名多轨素材

使用 Audition CC 软件，可以根据实际情况重命名多轨音频素材的名称。下面详细介绍重命名多轨素材的操作方法。

第1步 打开一个多轨项目文件，在【编辑器】窗口中选择需要重命名的多轨音频素材，如图 7-17 所示。

第2步 在菜单栏中选择【剪辑】→【重命名】命令，如图 7-18 所示。

图 7-17

图 7-18

第3步 系统会打开【属性】面板，在其中选择的多轨音频的名称呈可编辑状态，如图 7-19 所示。

第4步 输入新的名称为"主题音乐"，然后按 Enter 键确认，如图 7-20 所示。

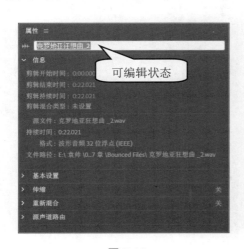

图 7-19

图 7-20

第5步 此时在【编辑器】窗口的轨道1上方可以看到音频的名称已重命名为"主题音乐",如图7-21所示。

图 7-21

还可以在【剪辑】菜单下,按R键,快速执行【重命名】命令。

7.1.7 设置剪辑增益

使用 Audition CC 软件,可以通过【剪辑增益】命令设置素材的增益属性。下面详细介绍设置剪辑增益的操作方法。

第1步 打开一个多轨项目文件,选择一个准备进行增益的音频,如图7-22所示。

第2步 在菜单栏中选择【剪辑】→【剪辑增益】命令,如图7-23所示。

图 7-22

图 7-23

第 7 章 多轨音频的编辑与修饰

第 3 步 系统会打开【属性】面板,在【基本设置】选项组中,设置【剪辑增益】为 15,如图 7-24 所示。

第 4 步 这样即可设置音频剪辑的增益属性,在轨道 1 的左下方,显示了刚刚设置的增益参数 15dB,如图 7-25 所示。

图 7-24

图 7-25

7.1.8 锁定时间

使用 Audition CC 软件,可以通过"锁定时间"功能将音频素材锁定在音频轨道上,锁定后的音频素材不能进行移动操作。下面详细介绍锁定时间的操作方法。

第 1 步 选择一个准备进行锁定时间的音频,在菜单栏中选择【剪辑】→【锁定时间】命令,如图 7-26 所示。

第 2 步 这样即可锁定音频时间,此时轨道 1 左下角将显示一个锁定标记 🔒,如图 7-27 所示。

图 7-26

图 7-27

7.2 删除素材与选区

Audition CC 软件提供了波纹删除音频素材的方法，包括删除已选中素材、删除已选中素材内的时间选区、删除所有轨道内的时间选区和删除已选中声轨内的时间选区等，这些音频删除的操作可以方便用户对音频素材进行更精确的剪辑操作。

↑ 扫码看视频

7.2.1 删除已选中素材

使用 Audition CC 软件，如果用户觉得某个音频片段不再需要了，可以删除选中的素材，被删除素材之后的后一段音频素材会贴紧前一段音频素材，中间不会有缝隙。下面详细介绍删除已选中素材的操作方法。

第1步 打开一个多轨项目文件，在"轨道1"中，选择中间第二段需要删除的音频素材，如图7-28所示。

第2步 在菜单栏中选择【编辑】→【波纹删除】→【所选剪辑】命令，如图7-29所示。

图 7-28

图 7-29

第3步 这样即可删除所选择的第二段音频素材，此时第三段音频素材会贴紧第一段音频素材，中间不会有任何缝隙，如图7-30所示。

第 7 章　多轨音频的编辑与修饰

图 7-30

除了通过菜单命令外，还可以按 Alt+Backspace 组合键，快速删除素材内的时间选区。

7.2.2　删除已选中素材内的时间选区

使用 Audition CC 软件，还可以一次性地删除所有轨道中的时间选区。下面详细介绍删除所有轨道内的时间选区的操作方法。

第 1 步　打开一个多轨项目文件，在"轨道 1"中，选择需要删除的音频片段，如图 7-31 所示。

第 2 步　在菜单栏中选择【编辑】→【波纹删除】→【所选剪辑内的时间选区】命令，如图 7-32 所示。

图 7-31　　　　　　　　　　　　　　图 7-32

第3步 这样即可删除已选中素材内的时间选区，此时后段音频会贴紧前段音频素材，如图7-33所示。

图 7-33

7.2.3 删除所有轨道内的时间选区

使用 Audition CC 软件，还可以一次性地删除所有轨道中的时间选区。下面详细介绍删除所有轨道内的时间选区的操作方法。

第1步 打开一个多轨项目文件，在【编辑器】窗口中选择需要删除的多条轨道中的音频片段，如图7-34所示。

第2步 在菜单栏中选择【编辑】→【波纹删除】→【所有轨道内的时间选区】命令，如图7-35所示。

图 7-34　　　　　　　　　　图 7-35

第3步 这样即可删除所有轨道内的时间选区，删除的后段音频会贴紧前段音频素材，如图7-36所示。

第 7 章 多轨音频的编辑与修饰

图 7-36

7.2.4 删除已选中声轨内的时间选区

使用 Audition CC 软件，还可以只删除已选中声轨内的时间选区。下面详细介绍删除已选中声轨内的时间选区的操作方法。

第1步 打开一个多轨项目文件，在【编辑器】窗口的"轨道 2"中，选择需要删除的音频片段，如图 7-37 所示。

第2步 在菜单栏中选择【编辑】→【波纹删除】→【所选轨道内的时间选区】命令，如图 7-38 所示。

图 7-37

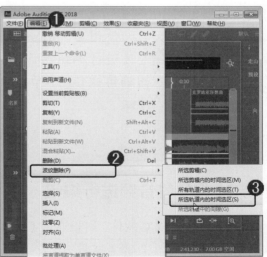

图 7-38

第3步 这样即可删除已选中声轨内的时间选区，删除的后段音频会贴紧前段音频素材，如图 7-39 所示。

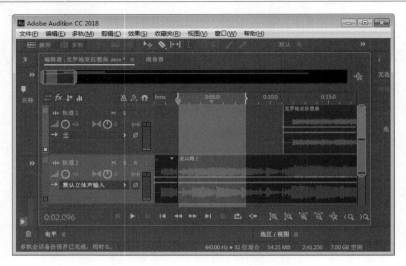

图 7-39

智慧锦囊

还可以在【编辑】菜单下，依次按 P、S 键，快速删除已选中声轨内的时间选区。

7.3 编组多轨素材

使用 Audition CC 软件，可以对多轨编辑器中的多个音频片段进行编组操作，这样可以方便一次性对多段音频进行相应的编辑操作。本节将详细介绍编组多轨素材的相关知识及操作方法。

↑ 扫码看视频

7.3.1 将多段音频进行编组

使用 Audition CC 软件，可以通过【编组素材】命令对多轨编辑器中的多段音频进行编组操作。下面详细介绍将多段音乐进行编组的操作方法。

第1步 打开一个多轨项目文件，在【编辑器】窗口中，选择需要进行编组的音频片段，如图 7-40 所示。

第2步 在菜单栏中选择【剪辑】→【分组】→【将剪辑分组】命令，如图 7-41 所示。

第 7 章　多轨音频的编辑与修饰

图 7-40　　　　　　　　　　　　　　图 7-41

第3步　这样即可对多段音频进行编组处理，被编组后的音频素材音波呈洋红色显示，并在音频的左下角会显示一个编组标记，如图 7-42 所示。

图 7-42

智慧锦囊

除了通过菜单命令外，还可以按 Ctrl+G 组合键，快速对音频素材进行编组处理。

7.3.2　重新调整编组音频位置

使用 Audition CC 软件，对已经编组的音频素材可以进行挂起编组的操作，对挂起编组的音频可以进行单独的移动操作。下面详细介绍重新调整编组音乐位置的操作方法。

第1步　打开一个多轨项目文件，在【编辑器】窗口中，选择编组后的音频素材，如

图 7-43 所示。

第 2 步 在菜单栏中选择【剪辑】→【分组】→【挂起组】命令，如图 7-44 所示。

图 7-43

图 7-44

第 3 步 这样即可对已编组的音频素材进行挂起编组操作，然后单独选择中间第二段音频素材，如图 7-45 所示。

第 4 步 单击鼠标左键并向下拖动至轨道 2 中的合适位置，即可移动挂起编组内的音频片段，如图 7-46 所示。

图 7-45

图 7-46

7.3.3 移除编组中的音频片段

使用 Audition CC 软件，可以根据需要从已经编组的音频片段中，移除所选择的单个音频片段。下面详细介绍移除编组中的音频片段的操作方法。

第 1 步 打开一个多轨项目文件，在【编辑器】窗口的"轨道 1"中，选择第一段音频素材，如图 7-47 所示。

第 7 章　多轨音频的编辑与修饰

第 2 步　在菜单栏中选择【剪辑】→【分组】→【从组中移除焦点剪辑】命令，如图 7-48 所示。

图 7-47　　　　　　　　　　　　　　图 7-48

第 3 步　这样即可从编组中移除"轨道 1"中所选择的音频片段，此时该音频片段呈绿色显示，表示已经脱离了编组状态，如图 7-49 所示。

第 4 步　按 Delete 键删除所选择的音频片段，然后选择"轨道 2"中的音频片段，此时剩下的已编组的音频片段会被全部选中，如图 7-50 所示。

图 7-49　　　　　　　　　　　　　　图 7-50

7.3.4　将音频片段从编组中解散

使用 Audition CC 软件，可以根据需要对已编组的音频片段进行解组操作。下面详细介绍将音频片段从编组中解散的操作方法。

第1步 打开一个多轨项目文件，选择轨道中已经编组的音频素材，如图 7-51 所示。

第2步 在菜单栏中选择【剪辑】→【分组】→【取消分组所选剪辑】命令，如图 7-52 所示。

图 7-51

图 7-52

第3步 这样即可解组选中的音频素材，此时音频素材呈绿色显示，运用移动工具可以将轨道 2 中的音频片段向后进行移动操作，如图 7-53 所示。

图 7-53

知识精讲

如果用户对音频素材不再需要进行相同的操作了，就可以对音频素材进行解组操作。

7.4 时间伸缩

在使用 Audition CC 软件的过程中，如果轨道中的音频片段长短不太符合用户的需求，可以对音频素材进行伸缩处理。本节将详细介绍时间伸缩的相关知识及操作方法。

↑ 扫码看视频

7.4.1 启用全局剪辑伸缩

使用 Audition CC 软件，如果需要对素材进行伸缩处理，就需要启用全局剪辑伸缩功能。启用全局剪辑伸缩功能的方法很简单，在菜单栏中选择【剪辑】→【伸缩】→【启用全局剪辑伸缩】命令，即可启用全局剪辑伸缩功能，如图 7-54 所示。

图 7-54

7.4.2 伸缩处理素材

使用 Audition CC 软件，可以随心所欲地将音频的时间调长或调短，只需要通过鼠标拖动的方式即可完成操作。下面详细介绍伸缩处理素材的操作方法。

第1步 打开一个多轨项目文件，单击【切换全局剪辑伸缩】按钮，如图 7-55 所示。

第2步 在"轨道 1"中，将鼠标指针移动至音频片段右上方的实心三角形处，此时鼠标指针呈双向箭头状，提示"伸缩"字样，如图 7-56 所示。

图 7-55　　　　　　　　　　　　　图 7-56

第 3 步　按下鼠标左键并向右拖动，至合适位置后，释放鼠标左键，即可完成对音频素材进行伸缩处理，如图 7-57 所示。

图 7-57

7.4.3　渲染全部伸缩素材

使用 Audition CC 软件，可以对已伸缩处理的素材进行渲染处理。下面详细介绍渲染全部伸缩素材的操作方法。

第 1 步　打开一个多轨项目文件，通过鼠标拖动的方式，对"轨道 1"中的音频片段进行伸缩处理，如图 7-58 所示。

第 2 步　在菜单栏中选择【剪辑】→【伸缩】→【呈现所有伸缩的剪辑】命令，如图 7-59 所示。

第 7 章　多轨音频的编辑与修饰

图 7-58

图 7-59

第3步　这样即可开始渲染已伸缩的音频，并显示渲染进度，用户需要在线等待一段时间，如图 7-60 所示。

第4步　通过以上步骤即可完成渲染全部伸缩素材的操作，如图 7-61 所示。

图 7-60　　　　　　　　　　　　　　　图 7-61

7.4.4　设置素材伸缩模式

在 Audition CC 的工作界面中，素材的伸缩模式包括 3 种：关闭模式、实时模式和渲染模式。选择素材伸缩模式的方法很简单：在菜单栏中选择【剪辑】→【伸缩】→【伸缩模式】命令，在弹出的子菜单中，有 3 种素材伸缩模式供用户自行进行选择，如图 7-62 所示。

173

图 7-62

7.5 淡入与淡出

在多轨编辑器的轨道中，还可以根据需要为轨道中的音频素材设置淡入与淡出效果，使编辑后的音频播放起来更加协调和融洽。本节将详细介绍淡入与淡出的相关知识及操作方法。

↑ 扫码看视频

7.5.1 设置音频淡入效果

使用 Audition CC 软件进行编辑音频时，淡入效果是音频中最简单、也是最常用的效果。下面详细介绍设置音频淡入效果的操作方法。

第1步 打开一个多轨项目文件，选择"轨道1"中的音频片段，如图 7-63 所示。
第2步 在菜单栏中选择【剪辑】→【淡入】→【淡入】命令，如图 7-64 所示。
第3步 这样即可完成为"轨道1"中的音频文件添加淡入效果，如图 7-65 所示。

第 7 章　多轨音频的编辑与修饰

图 7-63　　　　　　　　　　　　　　图 7-64

图 7-65

7.5.2　设置音频淡出效果

使用 Audition CC 软件，不仅可以设置音频的淡入效果，还可以设置音频的淡出效果。下面详细介绍设置音频淡出效果的操作方法。

第 1 步　打开一个多轨项目文件，选择"轨道 1"中的音频片段，然后在菜单栏中选择【剪辑】→【淡出】→【淡出】命令，如图 7-66 所示。

第 2 步　这样即可为"轨道 1"中的音频文件添加淡出效果，如图 7-67 所示。

图 7-66　　　　　　　　　　　　　　图 7-67

175

7.5.3 启用自动交叉淡化功能

使用 Audition CC 软件编辑音频文件时，还可以为音频启用自动交叉淡化功能，使音频播放起来更加流畅。启用自动交叉淡化功能的方法很简单，只需在菜单栏中选择【剪辑】→【启用自动交叉淡化】命令，即可启用自动交叉淡化功能，如图 7-68 所示。

图 7-68

7.6 实践案例与上机指导

通过对本章内容的学习，读者基本可以掌握多轨音频编辑与修饰的基本知识以及一些常见的操作方法，下面通过练习一些案例操作，以达到巩固学习、拓展提高的目的。

↑扫码看视频

7.6.1 修剪音乐中的高潮部分作为铃声

使用 Audition CC 软件，用户对于音频中喜欢的部分可以进行修剪操作，将修剪下来的音频作为手机铃声或者手机闹钟的声音。下面详细介绍修剪音乐中的高潮部分作为铃声的操作方法。

素材保存路径：配套素材\第 7 章
素材文件名：修剪铃声.sesx、高潮部分铃声.mp3

第 1 步 打开素材多轨项目文件"修剪铃声.sesx"，在【编辑器】窗口的"轨道 1"

中，选择准备作为高潮部分的音频片段，如图 7-69 所示。

第 2 步 在菜单栏中选择【剪辑】→【修剪到时间选区】命令，如图 7-70 所示。

图 7-69　　　　　　　　　　　　　　　图 7-70

第 3 步 这样即可修剪到音频中的时间选区部分，如图 7-71 所示。

第 4 步 在菜单栏中选择【文件】→【导出】→【多轨混音】→【时间选区】命令，如图 7-72 所示。

图 7-71　　　　　　　　　　　　　　　图 7-72

第 5 步 弹出【导出多轨混音】对话框，设置文件名、保存位置以及格式，单击【确定】按钮，即可完成修剪音乐中的高潮部分作为铃声的操作，如图 7-73 所示。

Adobe Audition CC 音频编辑基础教程(微课版)

图 7-73

智慧锦囊

还可以按 Alt+T 组合键，快速修剪音频中的时间选区部分。

7.6.2 在多轨编辑器中向左微移音乐

使用 Audition CC 软件，可以向左微移多轨编辑器中的音频素材。下面详细介绍在多轨编辑器中向左微移音频的操作方法。

素材保存路径：配套素材\第 7 章
素材文件名称：情人节.sesx、向左微移.sesx

 打开素材多轨项目文件"情人节.sesx"，选择"轨道 1"中的音频波形，如图 7-74 所示。

 在菜单栏中选择【剪辑】→【向左微移】命令，如图 7-75 所示。

图 7-74

图 7-75

第 7 章 多轨音频的编辑与修饰

第3步 可以看到"轨道1"中的音频波形已经向左微移一段距离，如图7-76所示。

第4步 在菜单栏中选择【文件】→【另存为】命令，弹出【另存为】对话框，设置文件名、保存位置以及格式，单击【确定】按钮，即可完成在多轨编辑器中向左微移音频的操作，如图7-77所示。

图 7-76

图 7-77

7.6.3 将音频素材调至底层位置

在多轨编辑器中编辑音频素材时，还可以根据需要调整音频素材的顺序，将部分音频片段设置为底层。下面详细介绍将音频素材调至底层位置的操作方法。

 素材保存路径： 配套素材\第7章
素材文件名称： 轻音乐.sesx、调至底层位置.sesx

第1步 打开素材多轨项目文件"轻音乐.sesx"，选择"轨道1"中的第一段音频素材，如图7-78所示。

第2步 在菜单栏中选择【剪辑】→【将剪辑置于底层】命令，如图7-79所示。

图 7-78

图 7-79

第3步 这样即可将所选择的音频片段置为底层，这时就可以移动"轨道1"中的第二段音频素材到第一段音频素材上面，如图7-80所示。

第4步 在菜单栏中选择【文件】→【另存为】命令，弹出【另存为】对话框，设置文件名、保存位置以及格式，单击【确定】按钮，即可完成将音频素材调至底层位置的操作，如图7-81所示。

图7-80

图7-81

7.6.4 剪辑合成音频氛围

如果录制的音频文件内只有人声，没有背景音乐和音效的话，听起来就会显得非常乏味，不能给人带来太多兴趣。所以现实生活里的广播中，一般都会为音频配上丰富的背景音乐和音效，这样既丰富了整个音频，又增加了音频的趣味性，同时也更加能够吸引人们的兴趣。下面详细介绍剪辑合成音频氛围的操作方法。

 素材保存路径：配套素材\第7章
素材文件名称：剪辑合成音频氛围.sesx、背景氛围.wav、幽默故事.wav、大笑.wav

第1步 打开素材多轨项目文件"剪辑合成音频氛围.sesx"，如图7-82所示。

第2步 将素材文件"背景氛围.wav"导入到【文件】面板中，如图7-83所示。

图7-82　　　　　　　　　　　图7-83

第 7 章 多轨音频的编辑与修饰

第 3 步 右击"背景氛围.wav",在弹出的快捷菜单中选择【插入到多轨混音中】→【剪辑合成音频氛围】命令,如图 7-84 所示。

第 4 步 单击【放大(时间)(=)】按钮,将音频的波形放大,如图 7-85 所示。

图 7-84

图 7-85

第 5 步 在菜单栏中选择【剪辑】→【淡出】→【淡出】命令,如图 7-86 所示。

第 6 步 完成后,在音频块的结尾处即可得到音频的淡出效果,如图 7-87 所示。

图 7-86

图 7-87

第 7 步 在菜单栏中选择【文件】→【导入】命令,将"幽默故事.wav"素材文件导入到【文件】面板中,如图 7-88 所示。

第 8 步 将"幽默故事.wav"素材文件,移动到"轨道 2"中,如图 7-89 所示。

第 9 步 使用【移动工具】调整剪辑位置,使其对齐"轨道 1"剪辑,如图 7-90 所示。

第 10 步 拖动"轨道 2"上音频的右下角位置,将音频尾部的静音部分删除,如图 7-91 所示。

图 7-88

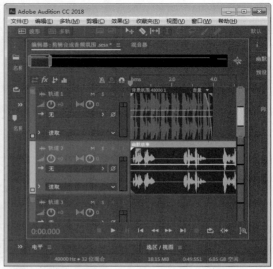

图 7-89

图 7-90

图 7-91

第 11 步 将素材文件"大笑.wav"文件导入，并移动到"轨道 3"中，如图 7-92 所示。

第 12 步 使用【移动工具】调整剪辑的位置，使其对齐"轨道 2"中的剪辑尾部位置，如图 7-93 所示。

第 13 步 在菜单栏中选择【文件】→【导出】→【多轨混音】→【整个会话】命令，如图 7-94 所示。

第 14 步 弹出【导出多轨混音】对话框，设置文件名、保存位置以及格式，单击【确定】按钮，即可完成剪辑合成音频氛围的操作，如图 7-95 所示。

第 7 章 多轨音频的编辑与修饰

图 7-92

图 7-93

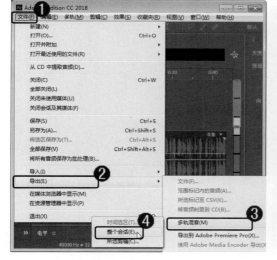

图 7-94

图 7-95

7.7 思考与练习

1. 填空题

(1) 使用 Audition CC 软件，可以通过"_____"功能将音频素材锁定在音频轨道上，锁定后的音频素材不能进行移动操作。

(2) 使用 Audition CC 软件，如果用户需要对素材进行_____处理，就需要启用全局剪辑伸缩功能。

(3) 使用 Audition CC 软件编辑音频文件时，还可以为音频启用_____功能，使音频

播放起来更加流畅。

2．判断题

(1) 使用 Audition CC 软件，可以随心所欲地将音频的时间调长或调短，只需要通过鼠标拖动配合键盘敲击的方式即可完成操作。

(2) 使用 Audition CC 软件，如果用户觉得某个音频片段不再需要了，可以删除所选中的素材，被删除后的后一段音频素材会贴紧前一段音频素材，中间不会有缝隙。

3．思考题

(1) 如何拆分音乐素材？
(2) 如何伸缩处理素材？

第 8 章

录音与环绕声

本章要点

- 录音流程
- 录音前的硬件准备
- 在单轨编辑器中录音
- 在多轨编辑器中录音
- 创建环绕音效

本章主要内容

本章主要介绍录音流程、录音前的硬件准备、在单轨编辑器中录音和在多轨编辑器中录音方面的知识与技巧,同时还讲解了如何创建环绕音效,在本章的最后还针对实际的工作需求,讲解了录制当前系统中播放的声音、录制卡拉OK歌曲和使用多种方式播放录制的声音文件的方法。通过本章的学习,读者可以掌握录音与环绕声方面的知识,为深入学习 Adobe Audition CC 知识奠定基础。

8.1 录音流程

使用 Audition CC 软件录音有着一套基本的流程，该流程同样也适用于其他的专业音频编辑素材。详细的录音流程如图 8-1 所示。

↑ 扫码看视频

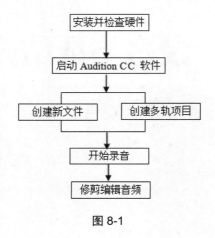

图 8-1

8.2 录音前的硬件准备

在日常生活中，录音的方法有很多，常见的有 3 种：话筒录音、线性录音和使用计算机自带的 CD/DVD 光驱录音。本节将详细介绍录音前的硬件准备的相关知识。

↑ 扫码看视频

8.2.1 录制来自麦克风的声音

使用计算机录制声音比较简单，如果用户对声音的音质要求不是很高的话，例如录制手机铃声，只需要一台具有声卡、麦克风和扬声器的普通计算机就可以完成。

如果用户对声音音质要求较高,例如录制个人的演唱单曲,则需要购买一块价格比较昂贵的专业声卡、一个专业的电容话筒和话筒防喷罩、一个调音台、一对监听音箱或者监听耳机,并保证这些设备正确连接。而且,还需要在一个比较安静,回声较小的录音环境中完成。

 知识精讲

专业的麦克风大多并不是可以插入计算机的 3.5mm 插头,它们的标准是 6.3mm 或 XLR(农卡)链接插头,所以如果想要将这类专业的麦克风应用到计算机上,就需要准备一个 6.3mm 转 3.5mm 的音频转换插头。

8.2.2 录制来自外接设备的声音

如果要录制来自电视机、CD/DVD 机、电子琴等设备发出的音频时,还需要准备一条声源输入线,又称为音频线,如图 8-2 所示。此音频线由电缆连接,一端是 3.5mm 插头的双声道线,该插头是用来与声卡的线性输入接口连接的,如图 8-3 所示。另一端的插头样式需要根据外部设备的输出插口决定。

图 8-2　　　　　　　　　　　　　图 8-3

8.2.3 录音环境的选择

为了提高录音效率,保证录音质量,同时也为了能够录制出杂音较小,混响效果理想的声音素材,在录音前,要尽量考虑到所有可能发生噪声的因素。例如:最好关闭可能会产生噪声的空调或电扇等电器;尽量不使用带有风扇的笔记本计算机;如果使用台式计算机,为了防止风扇发出声音,可以将主机转移到隔壁的房间或者放置在隔音的空间中。

8.2.4 外录和内录

外录和内录在专业录音工作中非常常见,在实际的工作中也有很多种。区分内录和外录的标准就是音频信号的传输途径。

1. 外录

外录是指从声源发出声音开始,到声音被录制的过程中,声音首先通过物理介质进行

传播,然后被麦克风捕捉,再通过音频线传输到计算机中录制下来。例如,用麦克风录制电子琴,声音从电子琴中发出,经过空气传播后,被话筒拾取,之后通过音频线路和模拟电路进入计算机,这就是外录。

2. 内录

内录是指声音从发出到进入录音设备的整个过程中,声音始终没有经过物理介质传播,单纯依靠电子线路或是光纤等传播的录音方式。例如,用音频线将电视机的音频输出接口与计算机的音频输入插口连接起来,在电视机播放节目的同时,在计算机中同步录音,整个录音过程中,声音始终是在音频线内传播的。这种录音方式就是所谓的内录。

内录和外录在录音工作中都非常重要,并且应用也相当的广泛。例如,个人作品、网络作品等很多都是通过内录完成的。

知识精讲

内录可以在录制过程中避免很多的噪声,因为内录接收的音频信号并不是来自外部空间,所以如果在用户的录音条件有限的情况下,可以采用这种录音方式提高录制音频的质量。

8.3 在单轨编辑器中录音

在 Audition CC 单轨编辑器中,可以对单个音频文件进行单独的录音操作。本节将详细介绍在单轨编辑器中录音的相关知识及操作方法。

↑扫码看视频

8.3.1 用麦克风录制高品质歌声

在单轨【编辑器】窗口中,可以使用麦克风录制高品质的清唱歌曲,这也是录制歌曲的一种初级、简单的方法。下面详细介绍用麦克风录制高品质歌声的操作方法。

第1步 在 Audition CC 中,按 Ctrl+Shift+N 组合键,弹出【新建音频文件】对话框,1.设置【采样率】为 48000Hz,2.单击【确定】按钮,如图 8-4 所示。

第2步 将麦克风连接至电脑主机的输入接口中,在【编辑器】窗口的下方,单击【录制】按钮,如图 8-5 所示。

第3步 此时,用户就可以对着麦克风清唱歌曲了。在录制的过程中,【编辑器】窗口中将会显示录制的音频音波,待歌曲清唱完成后,单击【停止】按钮,即可停止音频

的录制操作，如图 8-6 所示。

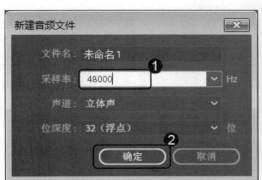

图 8-4

图 8-5

图 8-6

智慧锦囊

在 Audition CC 的【编辑器】窗口中，还可以按 Shift+空格组合键，快速对音频文件进行录制操作。

8.3.2 将中间唱错的几句歌词重新录音

当用户将一首歌全部录制完成后，突然发现中间有几句歌词唱错了，可以将中间唱错的歌词部分重新录制。下面介绍将中间唱错的几句歌词重新录音的方法。

第1步 使用【时间选区工具】，在【编辑器】窗口中，选择需要重新录制的音频部分，如图 8-7 所示。

第2步 在【调节振幅】按钮上，单击鼠标左键并向下拖动，使该部分成为静音，

如图 8-8 所示。

图 8-7

图 8-8

第3步 在【编辑器】窗口的下方，单击【录制】按钮 ，如图 8-9 所示。

第4步 即可开始录音，用户只需将唱错的歌曲部分，再重新唱一遍，歌曲录制完成后，单击【停止】按钮 ，停止录制，在【编辑器】窗口中显示了重新录制的音频音波，如图 8-10 所示。

图 8-9

图 8-10

8.3.3 录制 QQ 聊天中对方播的音乐

在使用 QQ 聊天的过程中，有时会发现对方播放的音乐特别好听，此时就可以将对方播放的音乐录制下来。下面详细介绍录制 QQ 聊天中对方播的音乐的操作方法。

第 8 章 录音与环绕声

第 1 步 打开腾讯 QQ 聊天窗口，并播放好友分享的歌曲，如图 8-11 所示。

第 2 步 按 Ctrl+Shift+N 组合键，新建一个音频文件，将麦克风对准音响的输出位置，然后单击【录制】按钮，如图 8-12 所示。

图 8-11

图 8-12

第 3 步 这样即可开始录制 QQ 音乐，并显示录制的音波进度，在【电平】面板中显示了音乐的电平信息，如图 8-13 所示。

第 4 步 待 QQ 音乐录制完成后，单击【停止】按钮，即可完成 QQ 音乐的录制操作，在【编辑器】窗口中可以查看录制的音乐音波效果，如图 8-14 所示。

图 8-13

图 8-14

8.3.4 混合录制麦克风声音与背景音乐

用户可以一边播放背景音乐，一边用麦克风录制唱的歌曲声音。即在清唱歌曲的同时，用音乐播放软件将背景音乐播放出来，就可以同时进行录音的操作了。

另外，麦克风音量还可以进一步增强，这样混合录制的声音就会越大。因为是混合录音，所以要注意各种声音的音量平衡。首先，在 Windows 系统的任务栏中，右击【音量】图标，在弹出的快捷菜单中选择【录音设备】选项，如图 8-15 所示。弹出【声音】对话框，选择【麦克风】选项，单击右下角的【属性】按钮，如图 8-16 所示。

图 8-15

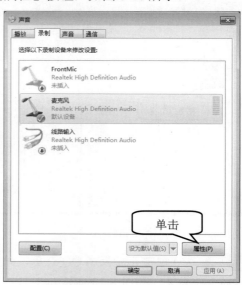

图 8-16

弹出【麦克风属性】对话框，如图 8-17 所示。选择【级别】选项卡，将【麦克风加强】下方的滑块向右拖动至+30.0dB 的位置即可，如图 8-18 所示。

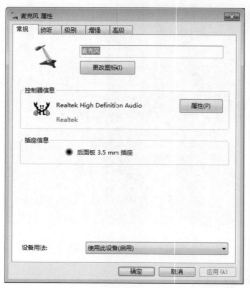

图 8-17

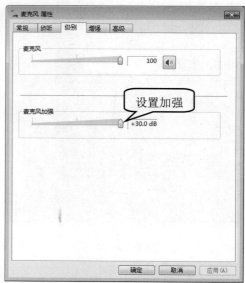

图 8-18

8.4 在多轨编辑器中录音

使用 Audition CC 软件,不仅可以在单轨编辑器中录音,还可以在多轨编辑器中进行录音。本节将详细介绍在多轨编辑器中录音的相关知识及操作方法。

↑扫码看视频

8.4.1 播放伴奏录制独唱歌声

在 Audition CC 工作界面的多轨编辑器中,可以在轨道 1 中插入伴奏,在轨道 2 中进行录音。在单击【录制】按钮 时,轨道 1 的音频会开始播放,与此同时,轨道 2 也会精确地同步开始录音。最后用户在合成的时候,将两个轨道中的音频混缩成一个新的音频文件即可。下面详细介绍播放伴奏录制独唱歌声的操作方法。

第 1 步 在轨道 1 中的音频为音乐伴奏,单击轨道 2 中的【录制准备】按钮 ,如图 8-19 所示。

第 2 步 此时【录制准备】按钮 呈红色显示,然后单击【编辑器】窗口下方的【录制】按钮 ,如图 8-20 所示。

图 8-19

图 8-20

第 3 步 此时轨道 1 中的音乐会开始播放,与此同时,轨道 2 也会精确地同步开始录音,用户根据音乐伴奏清唱歌曲即可。录制完成后单击【停止】按钮 ,即可在轨道 2 中

显示录制的音乐音波，如图 8-21 所示。

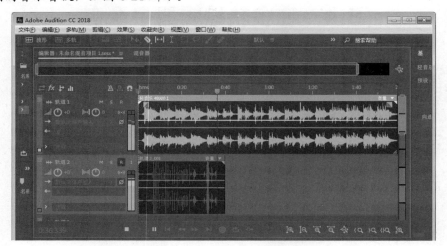

图 8-21

8.4.2 播放伴奏录制男女对唱歌声

在 Audition CC 工作界面的多轨编辑器中，不仅可以录制独唱歌声，还可以录制男女对唱歌声。本例在讲解的过程中，轨道 1 为歌曲伴奏，轨道 2 为女声唱段，轨道 3 为男声唱段。下面详细介绍播放伴奏录制男女对唱歌声的操作方法。

第 1 步 在轨道 2 中，单击【录制准备】按钮 R ，使其呈红色显示，如图 8-22 所示。

第 2 步 单击【编辑器】下方的【录制】按钮 ，轨道 1 中开始播放伴奏，轨道 2 中开始同步录制女声唱段，等待女声唱段录制完成后，单击【停止】按钮 ，即可显示录制的女声唱段音波文件，如图 8-23 所示。

图 8-22

图 8-23

第 3 步 在轨道 2 中再次单击【录制准备】按钮 R ，取消女歌声的录制状态，然后在轨道 3 中单击【录制准备】按钮 R ，该轨道录制男声唱段，此时该按钮呈红色显示，如

图 8-24 所示。

第4步 单击【编辑器】下方的【录制】按钮，轨道 3 中开始录制男声唱段，待男声唱段录制完成后，单击【停止】按钮，即可查看录制的男声唱段音波文件，这样即可完成播放伴奏录制男女对唱歌声的操作，如图 8-25 所示。

图 8-24　　　　　　　　　　　　　图 8-25

8.4.3 用穿插录音修复唱错的多轨音乐

使用 Audition CC 软件，不仅可以在单轨编辑器中使用穿插录音功能，还可以在多轨音频中使用穿插录音功能。下面详细介绍其操作方法。

第1步 使用【时间选区工具】，在轨道 2 中选择需要穿插录音的部分，如图 8-26 所示。

第2步 单击轨道 2 中的【录制准备】按钮，使其呈红色显示，然后单击【录制】按钮，开始重新录制音乐，修复唱错的音乐部分，如图 8-27 所示。

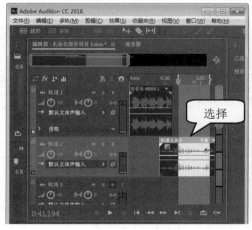

图 8-26　　　　　　　　　　　　　图 8-27

第3步 待歌曲录制完成后,单击【停止】按钮,停止录音,在轨道2中的时间选区中,可以查看重录的歌曲音波效果,如图8-28所示。

图 8-28

知识精讲

用户在录完多段歌曲文件后,在听的过程中会发现某几句唱得不好,希望重新录得更好,但如果从头开始重新录制就比较麻烦,此时可以使用穿插录音功能对中间录错的几句歌词进行重新录制。该功能可以提高用户的音乐制作效率。

8.5 创建环绕音效

Adobe Audition CC 支持 5.1 环绕声场。5.1 环绕声场的音响由前左、前右、前中置、向左、向右和一个低音单元构成,要进行 5.1 环绕声场的设置,必须先拥有这 6 个发声单元。本节将详细介绍创建环绕音效的相关知识及操作方法。

↑扫码看视频

8.5.1 声道环绕声

在 Adobe Audition CC 工作界面中,选择【窗口】→【音轨声像器】命令,如图 8-29 所示。系统会打开【音轨声像器】面板,如图 8-30 所示。

第 8 章 录音与环绕声

图 8-29

图 8-30

选择任意轨道上的音频，单击【输出】选项，选择【5.1】下的【默认】命令，如图 8-31 所示。可以观察【音轨声像器】面板的变化，如图 8-32 所示。

图 8-31

图 8-32

知识精讲

如果用户的计算机声卡安装的是 2.1 的声卡，则在更改设置中只能设置左右声道。

8.5.2 设置环绕声场

在【音轨声像器】面板中可以进行以下操作来设置环绕声场。

- 单击：在【音轨声像器】面板中单击 L、C、R、Rs 和 Ls 按钮，可以选择不同的环绕位置，如图 8-33 所示。
- 左右拖动：在面板中按下鼠标左键并左右拖动，可以改变声场的角度、音量的大小等参数，如图 8-34 所示。
- 上下拖动：通过按下鼠标按键上下拖动，可以实现对范围的设置，如图 8-35 所示。

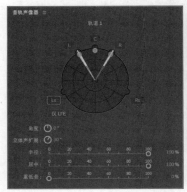
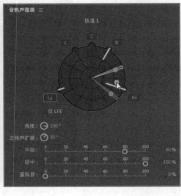

图 8-33　　　　　　　　　　图 8-34　　　　　　　　　　图 8-35

- 角度：控制环绕声音的来源角度。-90°来自左边，90°来自右边。
- 立体声扩展：确定立体声扩展的范围。0°和-180°为最小的范围；-90°为最大的范围。
- 半径：控制声音环绕的范围。
- 中置：控制声音环绕到前面的领域。决定中心音频与左右音频的比例。
- 重低音：控制将水平的音频发送到低音炮。

在一个轨道中添加了"音轨声场"后，当前的【轨道属性】面板中会显示【环绕编码】图标，如图 8-36 所示。

图 8-36

第 8 章　录音与环绕声

8.6　实践案例与上机指导

通过对本章内容的学习，读者基本可以掌握录音与环绕声的基本知识以及一些常见的操作方法，下面通过练习一些案例操作，以达到巩固学习、拓展提高的目的。

↑扫码看视频

8.6.1　录制当前系统中播放的声音

使用 Audition CC 软件，除了录制外部设备输入的声音外，还可以录制系统中的声音，如当前播放歌曲的声音、电影中的声音等。录制系统中的声音没有噪声的干扰，录制的品质也比较高，在生活中，也经常采用这种方法录制电影中的插曲或者对白。下面详细介绍录制当前系统中播放的声音的操作方法。

　素材保存路径：配套素材\第 8 章
　　素材文件名称：What Are Words.mp3

[第 1 步] 打开 Windows 系统中的【声音】对话框，选择【录制】选项卡，如图 8-37 所示。

[第 2 步] 在空白位置处，*1.* 单击鼠标右键，*2.* 在弹出的快捷菜单中选择【显示禁用的设备】命令，如图 8-38 所示。

图 8-37　　　　　　　　　　　图 8-38

第3步　1. 在【立体声混音】设备上右击，2. 在弹出的快捷菜单中选择【启用】命令，如图 8-39 所示。

第4步　可以看到【立体声混音】设备已经显示"准备就绪"，单击【确定】按钮，如图 8-40 所示。

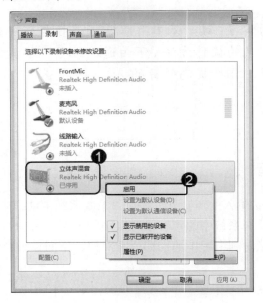

图 8-39

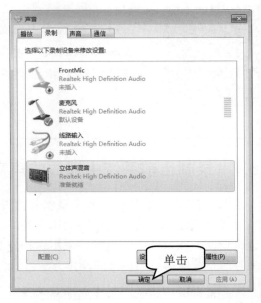

图 8-40

第5步　在菜单栏中选择【编辑】→【首选项】→【音频硬件】命令，弹出【首选项】对话框，将"默认输入"更改为"立体声混音(Realtek High Definition Audio)"，如图 8-41 所示。

第6步　单击轨道 1 中的【录制准备】按钮，使其呈红色显示，如图 8-42 所示。

图 8-41

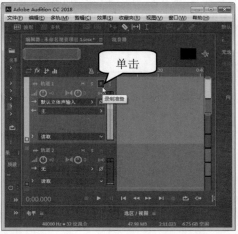

图 8-42

第7步　使用播放软件播放素材文件"What Are Words.mp3"，然后在 Audition CC 软件中的【编辑器】窗口中，单击【录制】按钮，即可开始进行录制，如图 8-43 所示。

第 8 章　录音与环绕声

第 8 步　录制完成后，单击【停止】按钮，即可完成录制该歌曲的操作，如图 8-44 所示。

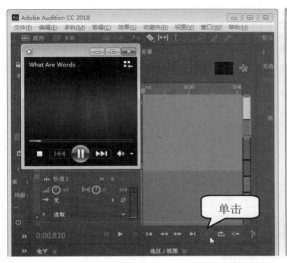

图 8-43

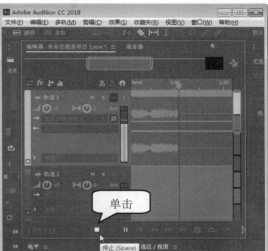

图 8-44

第 9 步　在菜单栏中选择【文件】→【导出】→【多轨混音】→【整个会话】命令，如图 8-45 所示。

第 10 步　弹出【导出多轨混音】对话框，设置文件名、保存位置以及格式，单击【确定】按钮，即可完成录制当前系统中播放的声音的操作，如图 8-46 所示。

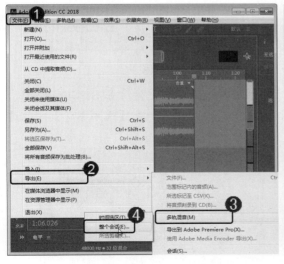

图 8-45

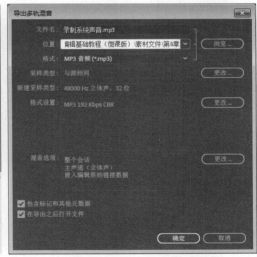

图 8-46

知识精讲

在录制当前系统中播放的声音的过程中，可以根据电平峰值来调整音乐的播放音量高低，以便获得更好的音频录制效果。

8.6.2 录制卡拉 OK 歌曲

在 Audition CC 工作界面中，还可以在播放卡拉 OK 视频的同时，录制歌曲文件，从而给生活带来更多的乐趣。下面详细介绍播放卡拉 OK 视频，录制歌声的操作方法。

素材保存路径：配套素材\第 8 章
素材文件名称：背景-圣诞版 02.mov、录制卡拉 OK.mp3

第 1 步 按 Ctrl+N 组合键，新建一个多轨项目文件，在【文件】面板中单击【导入文件】按钮，如图 8-47 所示。

第 2 步 弹出【导入文件】对话框，1. 选择需要导入的卡拉 OK 视频，2. 单击【打开】按钮，如图 8-48 所示。

图 8-47

图 8-48

第 3 步 将视频导入到【文件】面板中，选择导入的视频文件，如图 8-49 所示。

第 4 步 单击鼠标左键并拖动至多轨编辑器中，此时显示一条【视频参考】的轨道，如图 8-50 所示。

图 8-49

图 8-50

第 8 章　录音与环绕声

第 5 步　在菜单栏中选择【窗口】→【视频】命令，如图 8-51 所示。

第 6 步　打开【视频】面板，在其中可以预览卡拉 OK 的视频画面，如图 8-52 所示。

图 8-51　　　　　　　　　　　　　　　图 8-52

第 7 步　在【编辑器】窗口的轨道 1 中，单击【录制准备】按钮 ，启用轨道录制功能，如图 8-53 所示。

第 8 步　此时【录制准备】按钮 呈红色显示，然后单击【录制】按钮 ，如图 8-54 所示。

图 8-53　　　　　　　　　　　　　　　图 8-54

第 9 步　在录制的过程中，用户可以观看【视频】面板中的卡拉 OK 视频画面，然后唱出对应的歌曲即可。待歌曲录制完成后，单击【停止】按钮 ，在轨道 1 中可以查看刚录制的声音音波效果，如图 8-55 所示。

第 10 步　在菜单栏中选择【文件】→【导出】→【多轨混音】→【整个会话】命令，

203

如图 8-56 所示。

图 8-55

图 8-56

第11步 弹出【导出多轨混音】对话框，设置文件名、保存位置以及格式，单击【确定】按钮，即可完成播放卡拉 OK 视频，录制歌声的操作，如图 8-57 所示。

图 8-57

知识精讲

在录制当前系统中播放的声音的过程中，用户可以根据电平峰值来调整音乐的播放音量的高低，以便获得更好的音频录制效果。

8.6.3 使用多种方式播放录制的声音文件

使用 Audition CC 软件，当用户录制完音频文件后，可以对录制的歌曲信息进行播放操作，试听录制的歌曲效果。下面详细介绍使用多种方式播放录制的声音文件的操作方法。

素材保存路径：配套素材\第 8 章
素材文件名称：多种方式播放声音文件.sesx

第 1 步 在 Audition CC 工作界面中，单击【编辑器】窗口下方的【播放】按钮，即可开始播放录制的声音文件，如图 8-58 所示。

第 2 步 有时用户还需要循环地听同一首歌，此时就可以单击【循环播放】按钮，使其呈绿色显示，即可开启软件的循环播放功能，如图 8-59 所示。

图 8-58

图 8-59

第 3 步 使用【时间选区工具】，在音频轨道中选择准备跳过播放的音频区域，如图 8-60 所示。

第 4 步 单击【跳过选区】按钮，然后单击【播放】按钮，即可跳过选区播放音频文件，如图 8-61 所示。

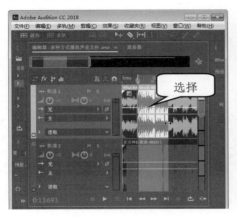

图 8-60

图 8-61

8.7　思考与练习

1. 填空题

(1) 如果要录制来自电视机、CD/DVD 机、电子琴等设备发出的音频时，还需要准备一条声源输入线，又称为_____。

(2) _____是指从声源发出声音开始，到声音被录制的过程中，声音首先通过物理介质进行传播，然后被麦克风捕捉，再通过音频线传输到计算机中录制下来。

(3) _____是指声音从发出到进入录音设备的整个过程中，声音始终没有经过物理介质传播，单纯依靠电子线路或是光纤等传播的录音方式。

(4) 使用计算机录制声音比较简单，如果用户对声音的音质要求不是很高的话，例如录制手机铃声，只需要一台具有____、麦克风和扬声器的普通计算机就可以完成。

2. 判断题

(1) 为了提高录音效率，保证录音质量，同时也为了能够录制出杂音较小，混响效果理想的声音素材，在录音前，要尽量考虑到所有可能发生噪声的因素。　　　　　　(　　)

(2) 当用户将一首歌全部录制完成后，突然发现中间有几句歌词唱错了，此时可以将中间唱错的歌词部分重新录制。　　　　　　　　　　　　　　　　　　　　　(　　)

(3) 用户可以一边播放背景音乐，一边用麦克风录制唱的歌曲声音。即在清唱歌曲的同时，用音乐播放软件将背景音乐播放出来，就可以不同时进行录音的操作了。　(　　)

(4) 使用 Audition CC 软件，不仅可以在单轨编辑器中使用穿插录音功能，还可以在多轨音频中使用穿插录音功能。　　　　　　　　　　　　　　　　　　　　　(　　)

3. 思考题

(1) 如何用麦克风录制高品质歌声？

(2) 如何录制 QQ 聊天中对方播的音乐？

第 9 章

效果器

本章要点

- 效果组的基本操作
- 效果组面板
- 振幅与压限效果器
- 调制效果器
- 特殊类效果器

本章主要内容

本章主要介绍效果组的基本操作、效果组面板、振幅与压限效果器、调制效果器、降噪效果器和修复效果器方面的知识与技巧，同时还讲解了特殊效果器的相关知识，在本章的最后还针对实际的工作需求，讲解了移除人声制作伴奏带、增大演讲者的声音和将单独的声音制作成合唱的方法。通过本章的学习，读者可以掌握效果器方面的知识，为深入学习 Adobe Audition CC 知识奠定基础。

9.1 效果组的基本操作

使用 Audition CC 软件，用户需要掌握好效果组的基本操作，才能更好地运用效果组中的音频特效，从而应用效果器处理音频，制作出丰富的音频效果。本节将详细介绍效果组的基本操作。

↑ 扫码看视频

9.1.1 显示效果组

在 Audition CC 工作界面中，如果【效果组】面板是隐藏起来的，此时用户可以对【效果组】面板进行显示操作。下面详细介绍显示效果组的操作方法。

第1步 在菜单栏中选择【效果】→【显示效果组】命令，如图 9-1 所示。

第2步 可以看到【效果组】面板已经显示出来了，这样即可完成显示效果组的操作，如图 9-2 所示。

图 9-1

图 9-2

9.1.2 运用效果组处理音频

使用 Audition CC 软件的【效果组】面板，可以为同一个音频片段添加多个音频特效。下面详细介绍运用效果组处理音频的操作方法。

第9章 效果器

第1步 在【效果组】面板中，1.单击【预设】右侧的下拉按钮，2.在弹出的下拉列表中，选择准备应用的效果选项，如图9-3所示。

第2步 返回到【编辑器】窗口中，可以看到在音波左下角有一个标志，这样即可完成运用效果组处理音频的操作，如图9-4所示。

图 9-3

图 9-4

9.1.3 编辑效果组内的声轨效果

在 Audition CC 工作界面中，还可以编辑效果组的声轨效果，使制作出的多轨音乐更加符合用户的需求。下面详细介绍编辑效果夹内的声轨效果的操作方法。

第1步 在【效果组】面板中，1.在【移相器】效果器上，单击鼠标右键，2.在弹出的快捷菜单中选择【移除所选效果】命令，如图9-5所示。

第2步 可以看到【效果组】面板中的【移相器】效果器已被移除，更改声道效果，这样即可完成编辑效果组内的声轨效果的操作，如图9-6所示。

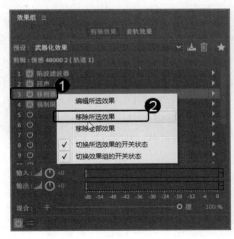

图 9-5

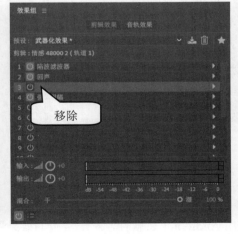

图 9-6

9.2 效果组面板

使用 Audition CC 软件的【效果组】面板，可以对其中的相应效果器进行管理操作，如启用、关闭、收藏以及保存等。本节将详细介绍管理【效果组】面板的相关知识及操作方法。

↑ 扫码看视频

9.2.1 启用与关闭效果器

使用 Audition CC 软件，可以对添加的音频效果器进行启用与关闭操作，使制作的音频声音更加流畅。下面详细介绍启用与关闭效果器的操作方法。

第1步 在【效果组】面板中，单击相应效果器前面的【切换开关状态】按钮⏻，此时该按钮呈灰色显示⏻，表示已关闭相应效果器，如图 9-7 所示。

第2步 再次在灰色的【切换开关状态】按钮⏻上单击，即可开启相应的效果器，此时该按钮呈绿色显示，如图 9-8 所示。

图 9-7

图 9-8

9.2.2 收藏当前效果组

使用 Audition CC 软件，对于常用的效果器预设模式，用户可以进行收藏，这样在下一次使用时会更加方便。下面详细介绍收藏当前效果组的操作方法。

第 9 章 效果器

第1步 在【效果组】面板中，单击面板右侧的【将当前效果组保存为一项收藏】按钮★，如图 9-9 所示。

第2步 弹出【保存收藏】对话框，**1.** 在文本框中输入准备收藏的名称，如"前奏音频特效"，**2.** 单击【确定】按钮，如图 9-10 所示。

图 9-9　　　　　　　　　　　图 9-10

第3步 这样即可收藏当前效果组，在【收藏夹】菜单下，可以查看收藏的当前效果组，如图 9-11 所示。

图 9-11

智慧锦囊

在 Audition CC 工作界面的【效果组】面板中，单击面板左下方的【切换所有效果的开关状态】按钮，即可对【效果组】面板中的所有效果器进行统一开关操作。

211

9.2.3 保存效果组为预设

使用 Audition CC 软件,可以将当前使用的效果组保存为预设效果组,从而方便以后进行调用。下面详细介绍保存效果组为预设效果组的操作方法。

第1步 在【效果组】面板中,单击面板右侧的【将效果组保存为一个预设】按钮,如图 9-12 所示。

第2步 弹出【保存效果预设】对话框,**1.** 在文本框中输入准备作为预设的名称,如"增幅与混合",**2.** 单击【确定】按钮,如图 9-13 所示。

图 9-12

图 9-13

第3步 在【效果组】面板上方的【预设】列表框右侧,将显示刚保存的预设名称,如图 9-14 所示。

第4步 单击【预设】列表框中的下拉按钮,在弹出的下拉列表中,可以查看刚保存的预设效果组(图 9-15),以后直接选中保存的预设效果组选项,即可应用其中的预设声音特效。

图 9-14　　　　　　　　　　　　　　　图 9-15

9.2.4 删除当前效果组

在【效果组】面板中，如果用户对当前使用的效果组不满意，可以对效果组进行删除操作。下面详细介绍删除当前效果组的操作方法。

第1步 在【效果组】面板中，单击面板右侧的【删除预设】按钮 🗑，如图 9-16 所示。

第2步 弹出 Audition 对话框，提示用户是否确定删除操作，单击【是】按钮，如图 9-17 所示。

图 9-16

图 9-17

第3步 这样即可删除预设效果组，此时【预设】列表框右侧将显示"自定义"，表示当前效果组已被删除，如图 9-18 所示。

图 9-18

智慧锦囊

在 Audition CC 工作界面的【效果组】面板中，在【声道混合】效果器上，单击鼠标右键，在弹出的快捷菜单中选择【移除全部效果】命令，即可删除所有声道效果。

9.3 振幅与压限效果器

在 Audition CC 工作界面中，在振幅与压限效果器中，大致上有增幅、声道混合、去除齿音、动态处理、强制限幅、多段压缩、标准化、单段压缩和语音音量级别等效果器，仅用于单轨波形编辑器中。本节将详细介绍振幅与压限效果器的相关知识及操作方法。

↑ 扫码看视频

9.3.1 增幅效果器

在 Audition CC 软件中，增幅效果器常用于提升或衰减音频素材的信号。下面详细介绍使用增幅效果器的操作方法。

第1步 打开一段音频素材，在菜单栏中选择【效果】→【振幅与压限】→【增幅】命令，如图 9-19 所示。

第2步 弹出【效果-增幅】对话框，**1.** 单击【预设】下拉列表框右侧的下拉按钮，**2.** 在弹出的列表框中选择【+10dB 提升】选项，如图 9-20 所示。

图 9-19

图 9-20

第 9 章 效果器

第3步 在【增益】选项组中将显示相应的预设参数，表示将音频的音量提升 10dB，单击【应用】按钮，如图 9-21 所示。

第4步 这样即可提升音频的音量效果，此时【编辑器】窗口中的音频音波将被放大，如图 9-22 所示。

图 9-21

图 9-22

9.3.2 声道混合器

声道混合器可以改变立体声或环绕声声道的平衡，可以明显改变声音位置、纠正不匹配的音量或解决相位问题。下面详细介绍使用声道混合器的操作方法。

第1步 打开一段音频素材，在菜单栏中选择【效果】→【振幅与压限】→【声道混合器】命令，如图 9-23 所示。

第2步 弹出【效果-声道混合器】对话框，单击【预设】下拉列表框中的下拉按钮，如图 9-24 所示。

图 9-23　　　　　　　　图 9-24

第3步　在弹出的下拉列表中选择【互换左右声道】选项，如图9-25所示。

第4步　单击【应用】按钮后即可交换音频的左右声道，在【编辑器】窗口中可以查看音频的音波效果，如图9-26所示。

图 9-25　　　　　　　　　　　　　图 9-26

9.3.3　消除齿音效果器

使用消除齿音效果器可以删除在语音与演奏上可能听到的扭曲高频的齿音。下面详细介绍使用消除齿音效果器处理音频的操作方法。

第1步　打开一段音频素材，在菜单栏中选择【效果】→【振幅与压限】→【消除齿音】命令，如图9-27所示。

第2步　弹出【效果-消除齿音】对话框，1.单击【预设】下拉列表框中的下拉按钮，2.在弹出的下拉列表中选择【男声齿音消除】选项，如图9-28所示。

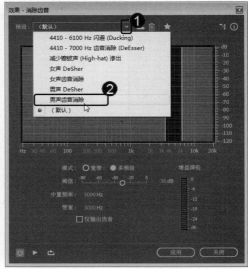

图 9-27　　　　　　　　　　　　　图 9-28

第 9 章 效果器

第 3 步 1. 向左拖动【阈值】选项右侧的滑块，直至参数显示为-40dB，2. 单击【应用】按钮，如图 9-29 所示。

第 4 步 这样即可消除音频中的齿音，在【编辑器】窗口中可以看到音频的音波有所变化，如图 9-30 所示。

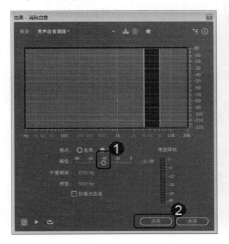

图 9-29

图 9-30

9.3.4 动态处理效果器

动态处理效果器可以用做一种压缩器、限制器或扩展器。下面详细介绍使用动态处理效果器处理音频的操作方法。

第 1 步 打开一段音频素材，在菜单栏中选择【效果】→【振幅与压限】→【动态处理】命令，如图 9-31 所示。

第 2 步 弹出【效果-动态处理】对话框，1. 拖动【动态】窗口中的关键帧，调整其位置，2. 单击【应用】按钮，如图 9-32 所示。

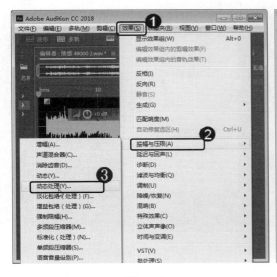

图 9-31

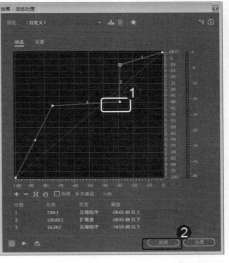

图 9-32

第3步 这样即可调整音频的音波属性，在【编辑器】窗口中可以查看音频的音波效果，如图9-33所示。

图9-33

9.3.5 强制限幅效果器

使用强制限幅效果器可以放大衰减在指定门限以上增强的音频，通常情况下它与输入提升一起应用限制，是增加整体音量而避免失真的一种技术。下面介绍使用强制限幅效果器处理音频素材的操作方法。

第1步 打开一段音频素材，在菜单栏中选择【效果】→【振幅与压限】→【强制限幅】命令，如图9-34所示。

第2步 弹出【效果-强制限幅】对话框，**1.** 单击【预设】下拉列表框中的下拉按钮，**2.** 在弹出的下拉列表中选择【限幅-.1dB】选项，如图9-35所示。

图9-34

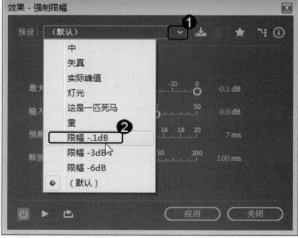

图9-35

第3步 在对话框下方将显示"限幅-.1dB"预设的相关参数，单击【应用】按钮，如

第 9 章 效果器

图 9-36 所示。

第 4 步 这样即可使用强制限幅效果器处理音频素材,在【编辑器】窗口中可以查看处理后的音频音波效果,如图 9-37 所示。

图 9-36 图 9-37

9.3.6 多频段压缩效果器

使用多频段压缩效果器可以独立压缩 4 个不同的频段,每个频段通常包含独特的动态内容。多频段压缩效果器是音频处理特别强大的工具,下面详细介绍使用多频段压缩器的方法。

第 1 步 打开一段音频素材,在菜单栏中选择【效果】→【振幅与压限】→【多频段压缩器】命令,如图 9-38 所示。

第 2 步 系统即可弹出【效果-多频段压缩器】对话框,在下方拖动左边第一个滑块的位置,调整第一个声音频段的参数,如图 9-39 所示。

图 9-38 图 9-39

第 3 步 运用上面同样的方法,向下拖动其他 3 个滑块的位置,调整各声音频段的参

数，然后单击【应用】按钮，如图 9-40 所示。

第4步 这样即可对不同的声音频段进行压缩处理，在【编辑器】窗口中可以查看处理后的音频音波效果，如图 9-41 所示。

图 9-40

图 9-41

9.3.7 单频段压缩效果器

使用单频段压缩效果器可以降低动态范围，产生一致的音量水平，增加感知响度。单频段压缩画外音特别有效，因为它有助于在配乐和背景音乐中突出语音。下面介绍使用单频段压缩效果器的操作方法。

第1步 打开一段音频素材，在菜单栏中选择【效果】→【振幅与压限】→【单频段压缩器】命令，如图 9-42 所示。

第2步 系统即可弹出【效果-单频段压缩器】对话框，1. 单击【预设】下拉列表框中的下拉按钮，2. 在弹出的下拉列表中选择【吉他吸引器】选项，如图 9-43 所示。

图 9-42

图 9-43

第 9 章　效果器

第3步 在对话框下方将显示"吉他吸引器"预设的相关参数,单击【应用】按钮,如图 9-44 所示。

第4步 这样即可单段压缩处理音频的波形,在【编辑器】窗口中可以查看处理后的音频音波效果,如图 9-45 所示。

图 9-44

图 9-45

9.3.8　标准化效果器

使用标准化效果器可以设置一个文件或选择部分的峰值音量,当标准化音频为 100% 时,达到数字化音频允许的最大振幅为 0dBFS。下面详细介绍使用标准化效果器的操作方法。

第1步 打开一段音频素材,在菜单栏中选择【效果】→【振幅与压限】→【标准化(处理)】命令,如图 9-46 所示。

第2步 弹出【标准化】对话框,**1.** 分别选中【标准化为:100.0】复选框和【平均标准化全部声道】复选框,**2.** 单击【应用】按钮,如图 9-47 所示。

图 9-46

图 9-47

第3步 这样即可标准化处理音频的波形，在【编辑器】窗口中可以查看音频的音波效果，如图9-48所示。

图9-48

智慧锦囊

在Audition CC的工作界面中，还可以依次按Alt键、S键、A键、N键，快速执行"标准化"命令。

9.3.9 语音音量级别效果器

在Audition CC软件中，语音音量级别效果器是用来优化对话、平均音量与消除背景噪音的一种压缩器。下面详细介绍使用语音音量级别效果器的操作方法。

第1步 打开一段音频素材，在菜单栏中选择【效果】→【振幅与压限】→【语音音量级别】命令，如图9-49所示。

第2步 弹出【效果-语音音量级别】对话框，1. 单击【预设】下拉列表框中的下拉按钮，2. 在弹出的下拉列表中选择【强烈】选项，如图9-50所示。

第3步 在对话框下方将显示"强烈"预设的相关参数，单击【应用】按钮，如图9-51所示。

第4步 这样即可运用语音音量级别效果器处理音频的波形，在【编辑器】窗口中可以查看处理后的音频音波效果，如图9-52所示。

第 9 章　效果器

图 9-49

图 9-50

图 9-51

图 9-52

9.4　调制效果器

在 Audition CC 的工作界面中，调制类效果器主要包括和声、和声/镶边、镶边以及移相效果器等，本节将详细介绍调制效果器的相关知识及操作方法。

↑ 扫码看视频

9.4.1　和声效果器

和声效果器通过增加多个有少量回馈的短小延时模拟多种人声或乐器同时回放，产生

丰富的声音特效。下面详细介绍使用和声效果器的操作方法。

第1步 打开一段音频素材，在菜单栏中选择【效果】→【调制】→【和声】命令，如图9-53所示。

第2步 即可弹出【效果-和声】对话框，1.单击【预设】下拉列表框中的下拉按钮，2.在弹出的下拉列表中选择【10个声音】选项，如图9-54所示。

图 9-53

图 9-54

第3步 在对话框下方将显示"10个声音"预设的相关参数，单击【应用】按钮，如图9-55所示。

第4步 这样即可使用和声效果器处理音频，在【编辑器】窗口中可以查看处理后的音频音波效果，如图9-56所示。

图 9-55

图 9-56

9.4.2 和声/镶边效果器

和声/镶边效果器结合了和声与镶边两种流行的基于延迟的效果器，下面详细介绍使用

和声/镶边效果器的操作方法。

第1步 打开一段音频素材,在菜单栏中选择【效果】→【调制】→【和声/镶边】命令,如图9-57所示。

第2步 即可弹出【效果-和声/镶边】对话框, **1.** 单击【预设】下拉列表框中的下拉按钮 , **2.** 在弹出的下拉列表中选择【厚重和声】选项,如图9-58所示。

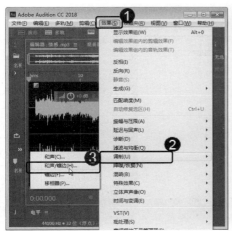
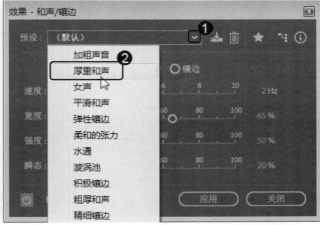

图 9-57　　　　　　　　　　　　　　　图 9-58

第3步 在对话框下方将显示"厚重和声"预设的相关参数,单击【应用】按钮,如图 9-59 所示。

第4步 这样即可使用和声/镶边效果器处理音频,在【编辑器】窗口中可以查看处理后的音频音波效果,如图 9-60 所示。

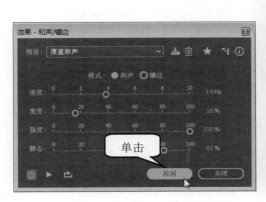

图 9-59　　　　　　　　　　　　　　　图 9-60

9.4.3 镶边效果器

镶边是一种音频效果,通过混合不同的、大致与原始信号相等的比例产生短暂的延迟。

下面详细介绍使用镶边效果器的操作方法。

第1步 打开一段音频素材,在菜单栏中选择【效果】→【调制】→【镶边】命令,如图 9-61 所示。

第2步 即可弹出【效果-镶边】对话框,1. 单击【预设】下拉列表框中的下拉按钮,2. 在弹出的下拉列表中选择【信息传输】选项,如图 9-62 所示。

图 9-61　　　　　　　　　　　　　图 9-62

第3步 在对话框下方将显示"信息传输"预设的相关参数,单击【应用】按钮,如图 9-63 所示。

第4步 这样即可使用镶边效果器处理音频,在【编辑器】窗口中可以查看处理后的音频音波效果,如图 9-64 所示。

图 9-63　　　　　　　　　　　　　图 9-64

9.4.4　移相效果器

移相效果器类似于镶边效果器,用来移动音频信号的相位,并重新与原始信号结合,

第 9 章 效果器

创建迷幻的声音效果。使用移相效果器可以显著地改变立体影像，创建超凡脱俗的声音。下面详细介绍使用移相效果器的操作方法。

第1步 打开一段音频素材，在菜单栏中选择【效果】→【调制】→【移相器】命令，如图 9-65 所示。

第2步 即可弹出【效果-移相器】对话框，1. 单击【预设】下拉列表框中的下拉按钮，2. 在弹出的下拉列表中选择【一杯水】选项，如图 9-66 所示。

图 9-65

图 9-66

第3步 在对话框下方将显示"一杯水"预设的相关参数，单击【应用】按钮，如图 9-67 所示。

第4步 这样即可使用移相效果器处理音频，在【编辑器】窗口中可以查看处理后的音频音波效果，如图 9-68 所示。

图 9-67

图 9-68

知识精讲

为了实现单声道文件的最佳结果，在应用和声效果器之前，将其转换为立体声。Audition CC 使用直接模拟的方法来达到合唱的效果，通过稍微改变时间、语调与颤音，使得每一个声音与原来的声音不同。

9.5 特殊类效果器

在 Audition CC 的工作界面中，特殊类效果器主要包括扭曲、多普勒换挡器、吉他套件以及人声增强等效果器。本节将详细介绍特殊类效果器的相关知识及操作方法。

↑ 扫码看视频

9.5.1 扭曲效果器

使用扭曲效果器可以模拟汽车喇叭、低沉的麦克风，或过载放大器的效果。下面详细介绍使用扭曲效果器的操作方法。

第 1 步 打开一段音频素材，在菜单栏中选择【效果】→【特殊效果】→【扭曲】命令，如图 9-69 所示。

第 2 步 即可弹出【效果-扭曲】对话框，在左侧窗格中，添加一个关键帧，并调整关键帧的位置，如图 9-70 所示。

图 9-69 图 9-70

第 9 章 效果器

第3步 使用相同的方法，添加第二个关键帧，并调整其位置，单击【应用】按钮，如图 9-71 所示。

第4步 这样即可使用扭曲效果器处理音频，在【编辑器】窗口中可以查看处理后的音频音波效果，如图 9-72 所示。

图 9-71

图 9-72

9.5.2 多普勒换挡器效果器

使用多普勒换挡器效果器可以模拟火车呼啸声、高度失真声，以及由于电池电量不足导致音量低沉的声音。下面详细介绍使用多普勒换挡器效果器的操作方法。

第1步 打开一段音频素材，在菜单栏中选择【效果】→【特殊效果】→【多普勒换挡器(处理)】命令，如图 9-73 所示。

第2步 即可弹出【效果-多普勒换挡器】对话框，1. 单击【预设】下拉列表框中的下拉按钮，2. 在弹出的下拉列表中选择【喷气机】选项，如图 9-74 所示。

图 9-73

图 9-74

229

第3步 在对话框下方将显示"喷气机"预设的相关参数,单击【应用】按钮,如图 9-75 所示。

第4步 这样即可使用多普勒换挡器效果器处理音频,在【编辑器】窗口中可以查看处理后的音频音波效果,如图 9-76 所示。

图 9-75

图 9-76

9.5.3 吉他套件效果器

使用吉他套件效果器可以应用一系列的处理优化与改变吉他的声音,模拟吉他手用于创建艺术表现的效果。下面详细介绍使用吉他套件效果器的操作方法。

第1步 打开一段音频素材,在菜单栏中选择【效果】→【特殊效果】→【吉他套件】命令,如图 9-77 所示。

第2步 即可弹出【效果-吉他套件】对话框,**1.** 单击【预设】下拉列表框中的下拉按钮,**2.** 在弹出的下拉列表中选择【大而且哑】选项,如图 9-78 所示。

图 9-77　　　　　　　图 9-78

第 9 章 效果器

第 3 步 在对话框下方将显示"大而且哑"预设的相关参数,单击【应用】按钮,如图 9-79 所示。

第 4 步 这样即可使用吉他套件效果器处理音频,在【编辑器】窗口中可以查看处理后的音频音波效果,如图 9-80 所示。

图 9-79

图 9-80

9.5.4 人声增强效果器

使用人声增强效果器可以迅速提升语音录音的质量,自动降低嘶嘶声和爆破音,以及麦克风噪音,如低隆隆声等。下面详细介绍使用人声增强效果器的操作方法。

第 1 步 打开一段音频素材,在菜单栏中选择【效果】→【特殊效果】→【人声增强】命令,如图 9-81 所示。

第 2 步 即可弹出【效果-人声增强】对话框,1. 选择【音乐】单选按钮,2. 单击【应用】按钮,如图 9-82 所示。

图 9-81　　　　　　　　　　　图 9-82

第3步 这样即可使用人声增强效果器处理音频的波形,在【编辑器】窗口中可以查看音频的音波效果,如图 9-83 所示。

图 9-83

【男性】单选按钮:选中该选项,可以优化男声音频。【女性】单选按钮:选中该选项,可以优化女声音频。【音乐】单选按钮:选中该选项,可以应用压缩与均衡乐曲或背景音频。

9.6 实践案例与上机指导

通过对本章内容的学习,读者基本可以掌握效果器的基本知识以及一些常见的操作方法,下面通过练习一些案例操作,以达到巩固学习、拓展提高的目的。

↑扫码看视频

9.6.1 移除人声制作伴奏带

使用 Audition CC 软件,可以使用"人声移除"的方法来制作伴奏音乐。在现实生活中,这种方法既快捷又实用。下面详细介绍移除人声制作伴奏带的操作方法。

 素材保存路径:配套素材\第 2 章
素材文件名称:原唱.mp3、移除人声制作伴奏带

第9章 效果器

第1步 打开素材文件"原唱.mp3",在音频的波形上双击鼠标左键,将波形全部选中,如图9-84所示。

第2步 在菜单栏中选择【效果】→【立体声声像】→【中置声道提取器】命令,如图9-85所示。

图 9-84

图 9-85

第3步 弹出【效果-中置声道提取】对话框,**1.** 单击【预设】下拉列表框中的下拉按钮,**2.** 在弹出的下拉列表中选择【人声移除】选项,如图9-86所示。

第4步 按键盘上的空格键进行测试音频,降低"中置频率"的数值,提高"宽度"的数值,然后单击【应用】按钮,如图9-87所示。

图 9-86

图 9-87

第5步 返回到【编辑器】窗口中,可以看到正在应用"中置声道提取",用户需要

在线等待一段时间，如图9-88所示。

第6步 在菜单栏中选择【文件】→【另存为】命令，如图9-89所示。

图9-88　　　　　　　　　　　　　　　图9-89

第7步 弹出【另存为】对话框，设置文件名、保存位置以及格式，单击【确定】按钮，即可完成移除人声制作伴奏带的操作，如图9-90所示。

图9-90

9.6.2　增大演讲者的声音

　　生活中，经常会因为各种需要录制演讲者的声音，但由于录音环境的限制，录制的声音音量往往不大，再加上环境一般比较嘈杂，导致最后录制的声音中演讲者的声音很小，使用本章介绍的效果器可以非常方便地增大演讲者的声音，同时还可以降低环境噪音。下面详细介绍增大演讲者声音的操作方法。

第 9 章 效果器

 素材保存路径：配套素材\第 2 章
素材文件名称：演讲.wav、增大演讲声音.wav

第 1 步 打开素材文件"演讲.wav"，按空格键播放音频，使用【时间选择工具】，将音量较低的波形选中，如图 9-91 所示。

第 2 步 在菜单栏中选择【效果】→【振幅与压限】→【标准化(处理)】命令，如图 9-92 所示。

图 9-91 图 9-92

第 3 步 弹出【标准化】对话框，1.选中【标准化为】复选框，并设置参数为 100%，2.单击【应用】按钮，如图 9-93 所示。

第 4 步 运用相同的方法，对音频中音量较小的位置设置"标准化"，如图 9-94 所示。

图 9-93 图 9-94

第 5 步 在【编辑器】面板中双击波形，选中所有音频，如图 9-95 所示。

第6步 在菜单栏中选择【效果】→【振幅与压限】→【语音音量级别】命令,如图 9-96 所示。

图 9-95　　　　　　　　　　　　　图 9-96

第7步 弹出【效果-语音音量级别】对话框,设置【目标音量级别】和【电平值】为最大值,并按键盘上的空格键试听,如图 9-97 所示。

第8步 单击【高级】选项组,1. 设置【压限器】和【噪声门】选项组参数,2. 单击【应用】按钮,如图 9-98 所示。

图 9-97　　　　　　　　　　　　　图 9-98

第9步 这样即可增大语音的音量,观察波形的变化。通过以上步骤即可完成增大演讲者的声音,如图 9-99 所示。

第 9 章 效果器

图 9-99

9.6.3 将单独的声音制作成合唱

有些时候为了增加声音的厚度，常常会希望声音的层次多一些，使用 Adobe Audition CC 提供的"和声"效果器就可以非常容易地对人声进行润色，还可以将一个单独的声音处理成好像很多人在一起合唱的效果。下面详细介绍将单独的声音制作成合唱的操作方法。

素材保存路径：配套素材\第 2 章
素材文件名称：清唱.mp3、制作成合唱.mp3

第 1 步 打开素材文件"清唱.mp3"，按空格键播放音频，使用【时间选择工具】将音频的后半段波形选中，如图 9-100 所示。

第 2 步 在菜单栏中选择【效果】→【调制】→【和声】命令，如图 9-101 所示。

图 9-100

图 9-101

第 3 步 弹出【效果-和声】对话框，设置【延迟时间】参数，并测试声音效果，如

图 9-102 所示。

第 4 步 继续设置【延迟率】和【反馈】参数，测试声音效果，如图 9-103 所示。

 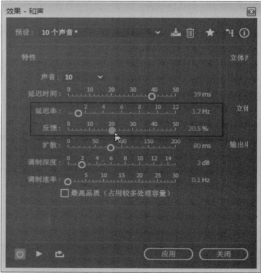

图 9-102　　　　　　　　　　图 9-103

第 5 步 根据需求设置其他参数，并设置【声音】数量为 5 个，如图 9-104 所示。

第 6 步 *1.* 选中【立体声宽度】选项组中的【平均左右声道输入】复选框，*2.* 单击【应用】按钮，如图 9-105 所示。

图 9-104　　　　　　　　　　图 9-105

第 7 步 可以看到音频正在被处理的计算过程，用户需要在线等待一段时间，如图 9-106 所示。

第 8 步 在菜单栏中选择【文件】→【另存为】命令，如图 9-107 所示。

第 9 步 弹出【另存为】对话框，设置文件名、保存位置以及格式，单击【确定】按钮，即可完成将单独的声音制作成合唱的操作，如图 9-108 所示。

第 9 章 效果器

图 9-106

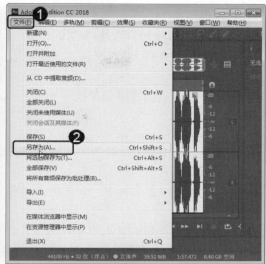
图 9-107

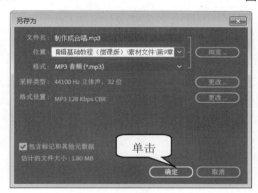
图 9-108

9.7 思考与练习

1. 填空题

（1）使用 Audition CC 软件，对于常用的效果器预设模式，用户可以进行_____，这样在下一次使用时会更加方便。

（2）在 Audition CC 软件中，_____常用于提升或衰减音频素材的信号。

（3）使用_____可以改变立体声或环绕声声道的平衡，可以明显改变声音位置、纠正不匹配的音量或解决相位问题。

（4）使用_____可以删除在语音与演奏上可能听到的扭曲高频的齿音。

（5）_____可以用做一种压缩器、限制器或扩展器。

（6）使用_____可以放大衰减在指定门限以上增强的音频，通常情况下它与输入提升一起应用限制，是增加整体音量而避免失真的一种技术。

(7) 使用_____可以设置一个文件或选择部分的峰值音量，当标准化音频为100%时，达到数字化音频允许的最大振幅为0dBFS。

(8) 在 Audition CC 软件中，_____是优化对话、平均音量与消除背景噪音的一种压缩器。

(9) 使用_____可以模拟汽车喇叭、低沉的麦克风，或过载放大器的效果。

2. 判断题

(1) 使用 Audition CC 软件，用户可以将当前使用的效果组保存为预设效果组，从而方便以后进行调用。（ ）

(2) 在【效果组】面板中，如果用户对当前使用的效果组不满意，可以对效果组进行删除操作。（ ）

(3) 使用单频段压缩效果器可以独立压缩4个不同的频段，每个频段通常包含独特的动态内容。多频段压缩效果器是音频处理特别强大的工具。（ ）

(4) 使用多频段压缩效果器可以降低动态范围，产生一致的音量水平，增加感知响度。使用单频段效果器压缩画外音特别有效，因为它有助于在配乐和背景音乐中突出语音。
（ ）

(5) 使用和声效果器通过增加多个有少量回馈的短小延时模拟多种人声或乐器同时回放，产生丰富的声音特效。（ ）

(6) 镶边效果器结合了和声与镶边两种流行的基于延迟的效果器。（ ）

(7) 和声/镶边是一种音频效果，通过混合不同的、大致与原始信号相等的比例产生短暂的延迟。（ ）

(8) 移相效果器类似于镶边效果器，用来移动音频信号的相位，并重新与原始信号结合，创建迷幻的声音效果。使用移相效果器可以显著地改变立体影像，创建超凡脱俗的声音。
（ ）

3. 思考题

(1) 如何收藏当前效果组？

(2) 如何保存效果组为预设效果组？

第 10 章

混音效果

本章要点

- 混音的概念
- 声音的平衡
- 混缩的操作步骤
- 滤波与均衡效果器
- 动态处理与混响
- 延迟与回声效果
- 音频特效插件

本章主要内容

本章主要介绍混音的概念、声音的平衡、混缩的操作步骤、滤波与均衡效果器、动态处理与混响、延迟与回声效果方面的知识与技巧,同时还讲解了音频特效插件的相关知识,在本章的最后还针对实际的工作需求,讲解了制作对讲机声音效果、制作山谷回声效果和制作大厅演讲声音效果的方法。通过本章的学习,读者可以掌握混音效果方面的知识,为深入学习 Adobe Audition CC 知识奠定基础。

10.1 混音的概念

混音不仅是一项艺术,而且还是将轨道组装成最终音频的一个关键步骤。一段优秀的混音可以将音频中的精彩之处展现在人们面前,有了混音的参与,用户才可以创作出精良的音频效果。本节将详细介绍有关混音的基本概念。

↑扫码看视频

混音(MIX)也就是混缩,通常是指对音频中的各个声部、各个乐器或人声进行调整、加工、修饰,最终导出一个完整的音频文件。混音操作可以使得音频的整体效果更好,听起来更舒服,更符合编曲作者所要表达的感觉。

混音工作是所有前期录音都已经完成后的步骤。混音师必须将每一个音轨中录好的声音进行最恰当的分配,包括声音的位置、音质、效果、大小声,有时候还有表情。混音的好与坏对于音频品质有很重要的影响,因为它既可以表现音频的起伏,也可以带动听众的情绪,因此,好的混音能让每一个声音都清清楚楚地表现。不过有时候,为了让歌曲表现出另一种效果,也会故意让某些声音产生浑浊、突兀、变调等。

10.2 声音的平衡

在混音中,对于听众来说最直接的影响是对音量的反应。所以音量的大小、噪声的大小和音频中各元素的音量大小比例是用户在开始缩混操作前首先要考虑的问题。本节将详细介绍有关声音的平衡的相关知识。

↑扫码看视频

一般情况下,进行数字音频混音有两种最基本的方法:第一种是先将音频做简单的预混缩,然后在它的基础之上再进行下一步操作;第二种是用制作好的初期预混缩作为参照对象,对原有的轨道进行重新混缩。

无论使用哪一种方法进行混缩,在混合过程中都需要时刻对各音轨的音量进行调整,突出主要的声音,如人声等,将音量过大的音轨进行衰减,将音量过小的音轨进行增益等操作。

不同的人制作出来的混缩效果也不一样,但是在基本的音量和声像平衡方面不能有太

第 10 章 混音效果

大的差异，都需要清楚地听到每一个声音元素，同时使这些元素听起来必须是融合在一起的，此时的音频听起来才清晰、有层次。

启动 Audition CC 软件，确定处于"多轨合成"编辑状态，在菜单栏中选择【窗口】→【混音器】命令，如图 10-1 所示，即可打开【混音器】面板，如图 10-2 所示。

图 10-1

图 10-2

各音轨的电平表在【混音器】面板的最下端，从左到右依次排开，最右边的是总线电平表，如图 10-3 所示。每个电平表都标有刻度，能够快速准确地指示当前音轨的声压级，如图 10-4 所示。电平线所显示的声压级越大，也就表示该音轨的音量越大。

图 10-3

图 10-4

10.2.1 判断音量大小

在调节音轨音量之前，首先需要知道判断音频音量大小的方法。音量的大小是由声音的振幅决定的。声波在空气中的传播，实际上是振动物体能量的转移。物体某一点在振动

过程中，偏离平衡位置的值被称为振幅。声音的振幅表示了物体振动的强度。

判断音频音量的大小，可通过听和看两种方法判断。在【传输】面板中单击【循环播放】按钮，反复播放多轨项目，仔细分辨哪一个音轨的音量过高，哪一个音轨的音量过低。根据判断调整相应的音轨的音量，从而达到调整整体音量的效果；第二种方法就是查看【混音器】面板中的每一个音轨的电平表，以了解各音轨的实际音量情况，如图10-5所示。在 Audition CC 中的电平表带有峰值保持功能，可以显示该音轨曾经达到过的最大电平。

图 10-5

10.2.2 调整音量大小

了解了判断音量大小的方法，接下来就可以在制作音频的过程中结合这两种方法来判断各音轨的音量情况，并且对需要调整的音轨进行相应的调整。调整音量的方法也有两种：一种是在【轨道属性】面板中进行调整，另一种则是在【混音器】面板中进行调整。

1. 在【轨道属性】面板中调整

在【编辑器】窗口中，选择需要调整的音轨，然后单击并拖动【音量】按钮，调整音量的大小，如图10-6所示。也可以在其后面的参数栏中直接输入参数值，输入的范围可以从负无穷到+15dB，如图10-7所示。

图 10-6　　　　　　　图 10-7

第 10 章 混音效果

> **智慧锦囊**
>
> 如果想要将音量恢复到默认状态,在按 Alt 键的同时单击【音量】按钮 即可。

2. 在【混音器】面板中调整

在【混音器】面板中,单击并上下拖动【音量】滑块,可以很好地完成音轨的音量调整。【音量】滑块位于每一个音轨的电平表的左侧,如图 10-8 所示。

图 10-8

10.2.3 轨道间的平衡

一般来讲,混缩是整个音频制作的倒数第二个步骤,最后一个步骤是制作母带。

在双声道立体声混缩中,混缩就是将所包含的各个分轨最终合成两轨,用这些合并起来的音轨更好地表现音频所要表达的内容。

在日常生活中,人们可以听到来自四面八方的各种各样的声音,例如,商贩的叫卖声、超市的嘈杂声等,不管这些声音是远还是近,是大还是小,都是在自然声学环境中听到的声音的一部分。在完成音频混缩时,通过调整音量、相位等属性,可以获得效果更为丰富的音频效果。

10.3 混缩的操作步骤

一般的混缩操作都有一定的步骤，按照这些步骤操作，可以轻松地完成混音的操作。这些操作步骤只是作为参考，在实际操作中，可以根据音频的实际情况适当调整。本节将详细介绍混缩的操作步骤的相关知识。

↑扫码看视频

一般情况下，混缩的操作步骤如下。

步骤1：首先将多个音频素材插入到不同的音轨中，使用"剪切"、"粘贴"、"合并"等命令处理音轨。

步骤2：设置音频的起始音量和相位。

步骤3：设置音频均衡，加入如压缩、限幅等动态处理器。

步骤4：加入如混响、延迟或合唱等影响距离感和特殊效果的处理器。

步骤5：设置最终的音量大小，为音轨加入参数自动化。

步骤6：混音输出，并将文件保存为.sesx文件。

步骤7：在汽车音响等不同的扬声器上播放，测试混音效果。

步骤8：根据测试结果修改音频中的错误，勤测试勤修改，直至达到满意的效果。

10.3.1 调整立体声平衡

在多轨编辑模式下的波形显示区中，自上而下列出了每一个音轨，找到准备进行相位调整的【轨道属性】面板，如图10-9所示。在【混音器】面板上也有一个【相位调整】按钮，如图10-10所示。该按钮在【音量】滑块上方，同样在右侧也有相位参数的显示，方便查看。

图 10-9

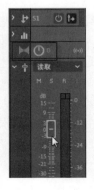

图 10-10

在【相位调整】按钮 上单击并拖动,即可完成对音频的立体声平衡调整,右侧的数值显示了当前轨道的立体声平衡参数。通过拖动调整按钮,该数值也会发生变化。

10.3.2 插入效果器

为音频添加效果器是进行多轨混音工作中非常重要的操作之一。在"单轨波形编辑"模式下使用效果器对音频进行处理后,新的音频将会替换原音频。插入效果器就能做到在不破坏原轨道的前提下,将各种效果加入到音频中。如果感觉添加的效果不合适,只需要单击就可以随时修改。

选择需要添加效果器的轨道,打开【效果组】面板,为音频插入效果器,如图 10-11 所示。如果需要修改效果器参数,只需双击该效果,在弹出的【组合效果】对话框中进行修改即可,如图 10-12 所示。

图 10-11

图 10-12

10.3.3 在"多轨合成"模式下插入效果器

使用 Audition CC 软件,可以在"多轨合成"模式下插入效果器,从而方便多轨合成效果。下面详细介绍其操作方法。

第 1 步 在"多轨合成"模式下,单击【效果】按钮 fx,如图 10-13 所示。

第 2 步 此时【轨道属性】面板变为【插入效果器】面板,如图 10-14 所示。

图 10-13

图 10-14

第3步　单击右侧的【向右三角】按钮，可以打开【效果器】列表，在弹出的菜单中选择需要添加的效果，如图10-15所示。

第4步　效果器会自动把选中的效果添加到【效果器】列表栏中，这样即可完成在"多轨合成"模式下插入效果器的操作，如图10-16所示。

图 10-15

图 10-16

10.3.4　使用"混音器"插入效果器

使用 Audition CC 软件，用户还可以使用"混音器"插入效果器，下面详细介绍其操作方法。

第1步　在菜单栏中选择【窗口】→【混音器】命令，如图10-17所示。

第2步　打开【混音器】面板，单击【效果】按钮，如图10-18所示。

图 10-17

图 10-18

第 10 章　混音效果

第3步 展开【效果器】列表栏，单击【效果器】列表右侧的【向右三角】按钮▶，可以选择需要添加的效果，如图 10-19 所示。

第4步 在弹出的快捷菜单中选择需要添加的效果后即可完成使用"混音器"插入效果器的操作，如图 10-20 所示。

图 10-19

图 10-20

10.4　滤波与均衡效果器

　　在滤波与均衡效果器中，包括 FFT 滤波、图形均衡器、陷波滤波器以及参数均衡效果器等。本节将详细介绍滤波与均衡效果器的相关知识及操作方法。

↑扫码看视频

10.4.1　FFT 滤波效果器

　　使用 FFT 滤波效果器可以产生宽的高通或低通滤波器(保持高频或低频)、窄的带通滤波器(模拟一个电话的声音)或陷波滤波器(消除小的、精确的频段)。下面详细介绍使用 FFT 滤波效果器的操作方法。

第1步 打开一段音频素材，在菜单栏中选择【效果】→【滤波与均衡】→【FFT 滤波器】命令，如图 10-21 所示。

第2步 弹出【效果-FFT 滤波器】对话框，*1.* 在中间的图形区域，添加两个关键帧，并调整关键帧的位置，绘制凹凸线型，*2.* 单击【应用】按钮，如图 10-22 所示。

图 10-21　　　　　　　　　　　　　　　图 10-22

第 3 步　这样即可使用 FFT 滤波效果器处理音频，在【编辑器】窗口中可以查看处理后的音频的音波效果，如图 10-23 所示。

图 10-23

知识精讲

　　EQ 均衡器是输入滤波器的一种，其主要作用是过滤掉不需要的声音，从而使听到的声音更加清晰。使用 QQ、酷狗等音乐播放软件中的 EQ 均衡器，可以将音乐调整得更加悦耳动听，更有利于人们欣赏。

第 10 章 混音效果

10.4.2 EQ 均衡处理——提升音频中 10 段之间的音频频段

使用图形均衡器(10 段)效果器可以提升或削减音频中 10 段之间的音频频段。下面详细介绍提升音频中 10 段之间的音频频段的操作方法。

第1步 打开一段音频素材，在菜单栏中选择【效果】→【滤波与均衡】→【图形均衡器(10 段)】命令，如图 10-24 所示。

第2步 即可弹出【效果-图形均衡器(10 段)】对话框，**1.** 单击【预设】下拉列表框中的下拉按钮，**2.** 在弹出的下拉列表中选择【1965-第 2 部分】选项，如图 10-25 所示。

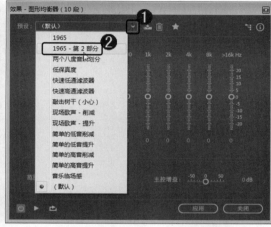

图 10-24　　　　　　　　　　　　　　图 10-25

第3步 在对话框下方将显示"1965-第 2 部分"预设的相关参数，单击【应用】按钮，如图 10-26 所示。

第4步 这样即可使用图形均衡器(10 段)效果器处理音频，在【编辑器】窗口中可以查看处理后的音频音波效果，如图 10-27 所示。

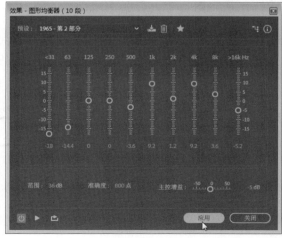

图 10-26　　　　　　　　　　　　　　图 10-27

10.4.3 EQ 均衡处理——削减音频中 20 段之间的音频频段

使用图形均衡器(20 段)效果器可以提升或削减音频中 20 段之间的音频频段。下面详细介绍削减音频中 20 段之间的音频频段的操作方法。

第1步 打开一段音频素材，在菜单栏中选择【效果】→【滤波与均衡】→【图形均衡器(20 段)】命令，如图 10-28 所示。

第2步 即可弹出【效果-图形均衡器(20 段)】对话框，*1.* 单击【预设】下拉列表框中的下拉按钮，*2.* 在弹出的下拉列表中选择【适度的低音】选项，如图 10-29 所示。

图 10-28

图 10-29

第3步 在对话框下方将显示"适度的低音"预设的相关参数，单击【应用】按钮，如图 10-30 所示。

第4步 这样即可使用图形均衡器(20 段)效果器处理音频，在【编辑器】窗口中可以查看处理后的音频音波效果，如图 10-31 所示。

图 10-30

图 10-31

10.4.4 参数均衡器

参数均衡效果器提供最大程度的音调均衡控制，与图形均衡器不同，它提供了一个固定的频率和带宽，参数均衡器可以对频率、Q 值和增益提供全部的控制。下面详细介绍使用参数均衡器的操作方法。

第1步 打开一段音频素材，在菜单栏中选择【效果】→【滤波与均衡】→【参数均衡器】命令，如图 10-32 所示。

第2步 弹出【效果-参数均衡器】对话框，1. 单击【预设】下拉列表框中的下拉按钮，2. 在弹出的列表框中选择【雄壮小军鼓】选项，如图 10-33 所示。

图 10-32　　　　　　　　　　　　图 10-33

第3步 在对话框下方将显示"雄壮小军鼓"预设的相关参数，单击【应用】按钮，如图 10-34 所示。

第4步 这样即可使用参数均衡器处理音频，在【编辑器】窗口中可以查看处理后的音频音波效果，如图 10-35 所示。

图 10-34　　　　　　　　　　　　图 10-35

10.5 动态处理与混响

在使用 Audition CC 软件的过程中，使用动态处理器是混音中不可缺少的必要步骤之一。混响效果是在音频处理过程中非常重要的效果，如果能合理利用混响效果的话，就能为自己的作品增色很多。本节将详细介绍动态处理与混响的相关知识及操作方法。

↑扫码看视频

10.5.1 动态处理器

只是单纯地通过音量的高低来体现音乐中不同层次的乐器的区别是不够的。也就是说，要处理轨道之间音量平衡的问题，必须要借助一些工具。动态范围就是处于最低电平点和最高电平点之间的数字音频工作站所能达到的最安静点和失真点之间的声音范围。

动态处理器大致分为压缩器、限制器、扩展器等，用于解决素材信号本身动态范围过大的问题。例如，在语音素材中，绝大多数都会形成一个峰值，加上音节本身的物理特点及对自己嗓音音量的控制问题，这些峰值经常会出现明显的大小不一，如图 10-36 所示。

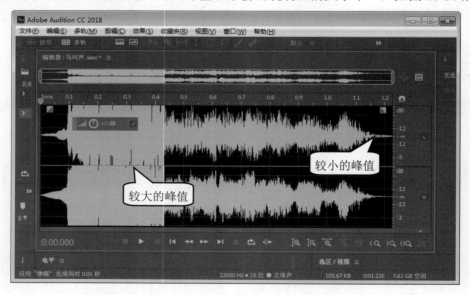

图 10-36

在处理音频时，要尽量让每个峰值的音量保持一致，这样不仅可以更清晰地展现每个细节，同时还能为多轨项目提供方便。

第 10 章　混音效果

10.5.2　卷积混响

使用卷积混响效果器后的效果，就好像在一个封闭的空间内演奏，能给人立体感和空间感。使用卷积混响效果器可以轻松实现日常生活中难以得到的特殊的卷积混响效果。下面详细介绍使用卷积混响效果器处理音频的操作方法。

第1步　打开一段音频素材，在菜单栏中选择【效果】→【混响】→【卷积混响】命令，如图 10-37 所示。

第2步　弹出【效果-卷积混响】对话框，1. 单击【预设】下拉列表框中的下拉按钮，2. 在弹出的下拉列表中选择【公共开放电视】选项，如图 10-38 所示。

图 10-37

图 10-38

第3步　在对话框下方将显示"公共开放电视"预设的相关参数，单击【应用】按钮，如图 10-39 所示。

第4步　这样即可使用卷积混响效果器处理音频，在【编辑器】窗口中可以查看处理后的音频音波效果，如图 10-40 所示。

图 10-39

图 10-40

10.5.3 完全混响

完全混响效果器是以卷积为基础，避免铃声、金属声与其他人为声音痕迹的效果。下面详细介绍使用完全混响效果器处理音频的操作方法。

第1步 打开一段音频素材，在菜单栏中选择【效果】→【混响】→【完全混响】命令，如图10-41所示。

第2步 弹出【效果-完全混响】对话框，1.单击【预设】下拉列表框中的下拉按钮，2.在弹出的下拉列表中选择【中型音乐厅(热烈)】选项，如图10-42所示。

图 10-41

图 10-42

第3步 在对话框下方将显示"中型音乐厅(热烈)"预设的相关参数，单击【应用】按钮，如图10-43所示。

第4步 这样即可使用完全混响效果器处理音频，在【编辑器】窗口中，可以单击【播放】按钮，试听音乐效果，如图10-44所示。

图 10-43

图 10-44

10.5.4 室内混响

使用室内混响效果器可以像使用其他混响效果器一样，模拟声学空间。然而，它比其他混响效果器更快、更少消耗处理器。下面详细介绍使用室内混响效果器处理音乐的操作方法。

第1步 打开一段音频素材，在菜单栏中选择【效果】→【混响】→【室内混响】命令，如图 10-45 所示。

第2步 弹出【效果-室内混响】对话框，1. 单击【预设】下拉列表框中的下拉按钮，2. 在弹出的下拉列表中选择【人声混响(大)】选项，如图 10-46 所示。

图 10-45　　　　　　　　　　　图 10-46

第3步 在对话框下方将显示"人声混响(大)"预设的相关参数，单击【应用】按钮，如图 10-47 所示。

第4步 这样即可使用室内混响效果器处理音频，在【编辑器】窗口中，可以单击【播放】按钮，试听音乐效果，如图 10-48 所示。

图 10-47　　　　　　　　　　　图 10-48

10.5.5 环绕声混响

在 Audition CC 软件中,环绕声混响效果器主要用于 5.1 声道,但它也可以提供单声道或立体声环境氛围。下面详细介绍使用环绕声混响效果器处理音频的操作方法。

第1步 打开一段音频素材,在菜单栏中选择【效果】→【混响】→【环绕声混响】命令,如图 10-49 所示。

图 10-49

第2步 弹出【效果-环绕声混响】对话框,**1.** 单击【预设】下拉列表框中的下拉按钮,**2.** 在弹出的下拉列表中选择【鼓室】选项,如图 10-50 所示。

图 10-50

第3步 在对话框下方将显示"鼓室"预设的相关参数,单击【应用】按钮,如图 10-51 所示。

第 10 章 混音效果

图 10-51

第4步 这样即可使用环绕声混响效果器处理音频,在【编辑器】窗口中,可以单击【播放】按钮,试听音乐效果,如图 10-52 所示。

图 10-52

10.6 延迟与回声效果

在 Audition CC 软件中,延迟是原始信号的复制,以毫秒间隔再次出现。回声与原始音频的间隔比较长,因此可以清楚地分辨出原始信号与回声信号。在音频中加入延迟与回声是增加环境气氛的一种方法,本节将详细介绍延迟与回声效果的相关知识及方法。

↑ 扫码看视频

10.6.1 模拟延迟

在 Audition CC 软件中，使用模拟延迟效果器可以模拟老式的硬件延迟效果器的声音，其独特的选项适用于特性失真和调整立体声扩展。下面详细介绍使用模拟延迟效果器的方法。

第1步 打开一段音频素材，在菜单栏中选择【效果】→【延迟与回声】→【模拟延迟】命令，如图 10-53 所示。

第2步 弹出【效果-模拟延迟】对话框，*1.* 单击【预设】下拉列表框中的下拉按钮，*2.* 在弹出的下拉列表中选择【峡谷回声】选项，如图 10-54 所示。

图 10-53

图 10-54

第3步 在对话框下方将显示"峡谷回声"预设的相关参数，单击【应用】按钮，如图 10-55 所示。

第4步 这样即可使用模拟延迟效果器处理音频，在【编辑器】窗口中，可以单击【播放】按钮，试听音乐效果，如图 10-56 所示。

图 10-55

图 10-56

10.6.2 延迟效果

延迟效果器可以对各类乐器,尤其是对人声、吉他等可以起到润色和丰富的作用。延迟效果器是通过对原始声音的重复播放,产生回声感或声场感。下面详细介绍使用延迟效果器处理音频的操作方法。

第1步 打开一段音频素材,在菜单栏中选择【效果】→【延迟与回声】→【延迟】命令,如图 10-57 所示。

第2步 弹出【效果-延迟】对话框,1. 单击【预设】下拉列表框中的下拉按钮 ,
2. 在弹出的下拉列表中选择【广泛最大延迟】选项,如图 10-58 所示。

图 10-57　　　　　　　　　图 10-58

第3步 在对话框下方将显示"广泛最大延迟"预设的相关参数,单击【应用】按钮,如图 10-59 所示。

第4步 这样即可使用延迟效果器处理音频,在【编辑器】窗口中,可以单击【播放】按钮 ,试听音乐效果,如图 10-60 所示。

图 10-59　　　　　　　　　图 10-60

10.6.3 回声效果

使用回声效果器可以添加一系列重复的、衰减的回声到声音中。下面详细介绍使用回声效果器处理音频的操作方法。

第1步 打开一段音频素材，在菜单栏中选择【效果】→【延迟与回声】→【回声】命令，如图 10-61 所示。

第2步 弹出【效果-回声】对话框，1. 单击【预设】下拉列表框中的下拉按钮，2. 在弹出的下拉列表中选择【左侧回声加强】选项，如图 10-62 所示。

图 10-61　　　　　　　　　　　图 10-62

第3步 在对话框下方将显示"左侧回声加强"预设的相关参数，单击【应用】按钮，如图 10-63 所示。

第4步 这样即可使用回声效果器处理音频，在【编辑器】窗口中，可以单击【播放】按钮，试听音乐效果，如图 10-64 所示。

图 10-63　　　　　　　　　　　图 10-64

第 10 章 混音效果

10.7 音频特效插件

音频插件大多用在数字音频工作站之类的软件中，并且有一些插件是只能够在主软件中被调用，而且还有一些插件不仅能被其他软件调用，还可以自己独立运行。本节将详细介绍音频特效插件的相关知识及操作方法。

↑扫码看视频

10.7.1 安装混响插件

Audition CC 支持 VST 标准的插件，VST 是 Virtual Studio Technology 的缩写，是基于 Steinberg 软件效果器技术。在 Audition CC 软件中使用混响插件前，首先需要将混响插件安装到电脑中。下面详细介绍安装混响插件的操作方法。

第1步 在【计算机】窗口中，打开插件所在的文件夹，双击准备安装的插件安装文件图标，如图 10-65 所示。

第2步 弹出一个信息提示框，单击【是】按钮，如图 10-66 所示。

图 10-65

图 10-66

第3步 弹出一个对话框，单击【下一步】按钮，如图 10-67 所示。

第4步 进入下一个界面，1. 在其中输入用户名和序列号，2. 单击【下一步】按钮，如图 10-68 所示。

图 10-67　　　　　　　　　　　图 10-68

第 5 步　进入下一个界面，单击 Add 按钮，如图 10-69 所示。

第 6 步　弹出相应对话框，**1.** 在其中指定插件的安装位置，**2.** 单击 OK 按钮，如图 10-70 所示。

图 10-69　　　　　　　　　　　图 10-70

第 7 步　返回上一个界面，其中显示了刚设置的插件安装位置，单击【下一步】按钮，如图 10-71 所示。

第 8 步　开始安装插件，稍等会提示插件已安装完成，单击【完成】按钮，即可完成安装混响插件，如图 10-72 所示。

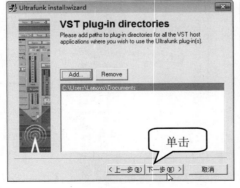

图 10-71　　　　　　　　　　　图 10-72

10.7.2 扫描混响插件

将混响插件安装至计算机中后,接下来需要在 Audition CC 软件中扫描安装的混响插件,这样 Audition CC 软件才能使用安装的混响插件。下面详细介绍扫描混响插件的方法。

第1步 将混响插件安装至计算机中后,在菜单栏中选择【效果】→【音频增效工具管理器】命令,如图 10-73 所示。

第2步 弹出【音频增效工具管理器】对话框,单击【添加】按钮,如图 10-74 所示。

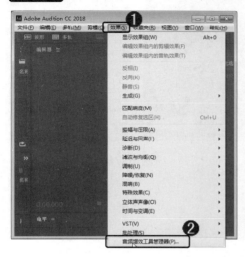

图 10-73

图 10-74

第3步 弹出【选择增效工具文件夹】对话框,1.在其中指定插件位置,2.单击【选择文件夹】按钮,如图 10-75 所示。

第4步 返回【音频增效工具管理器】对话框,在【VST 增效工具文件夹】选项组中显示了刚刚指定的插件文件夹,单击【扫描增效工具】按钮,如图 10-76 所示。

图 10-75

图 10-76

第5步 稍等后,即可扫描到安装的混响插件,单击【确定】按钮,如图 10-77 所示。

第6步 这样即可扫描混响插件，在菜单栏中选择【效果】→VST 命令(见图 10-78)，即可查看安装的混响插件列表。

图 10-77

图 10-78

10.7.3 使用混响音效插件

本例介绍的混响音效插件是 iZotope，它是与著名电子音乐人 BT(Brian Transeau)联合开发的新奇效果插件。它可以为现场演出的音乐家提供各种适合现场使用的效果；可以帮助在舞台上使用笔记本的音乐家们丰富自己的音乐；它可以将声音实时切成小碎片，然后通过重新排列组合，改变小碎片的形成各种节奏效果。下面详细介绍使用混响音效插件的操作方法。

第1步 打开一段音频素材，在菜单栏中选择【效果】→VST→【效果】→iZotope, Inc.→iZotope Stutter Edit 命令，如图 10-79 所示。

图 10-79

第 10 章　混音效果

第 2 步　弹出【效果-iZotope Stutter Edit】对话框，在其中可以设置各种参数，设置完毕后单击【应用】按钮，即可完成使用混响音效插件的操作，如图 10-80 所示。

图 10-80

10.8　实践案例与上机指导

通过对本章内容的学习，读者基本可以掌握混音效果的基本知识以及一些常见的操作方法。下面通过练习一些案例操作，以达到巩固学习、拓展提高的目的。

↑扫码看视频

10.8.1　制作对讲机声音效果

除了使用均衡器自带的"预设"选项外，还可以通过对均衡器参数进行设定，得到效果丰富的声音效果。下面详细介绍制作对讲机声音效果的操作方法。

素材保存路径：配套素材\第 10 章
素材文件名称：清唱.wav、对讲机声音效果.wav

第 1 步　在"波形编辑"模式下，打开素材文件"清唱.wav"，在【编辑器】窗口中双击波形，将整个波形全部选中，如图 10-81 所示。

第 2 步　在菜单栏中选择【效果】→【滤波与均衡】→【参数均衡器】命令，如图 10-82

所示。

图 10-81

图 10-82

第3步 弹出【效果-参数均衡器】对话框，将下方的控制点关闭，只保留1和2，如图 10-83 所示。

第4步 设置1号控制点的【频率】为336Hz，【增益】为-22dB，【Q/宽度】为2，如图 10-84 所示。

图 10-83

图 10-84

第5步 设置2号控制点的【频率】为2400Hz，【增益】为-44dB，【Q/宽度】为4，如图 10-85 所示。

第6步 拖动对话框左侧的【主控增益】滑块，调整主增益值为-15dB，单击【应用】按钮，如图 10-86 所示。

第 10 章 混音效果

图 10-85

图 10-86

第7步 稍等，在【编辑器】窗口中可以查看处理后的波形，如图 10-87 所示。

第8步 在菜单栏中选择【文件】→【另存为】命令，如图 10-88 所示。

图 10-87

图 10-88

第9步 弹出【另存为】对话框，设置文件名、保存位置以及格式，单击【确定】按钮，即可完成制作对讲机声音效果的操作，如图 10-89 所示。

图 10-89

10.8.2 制作大厅演讲声音效果

在 Audition CC 中可以直接在音频"波形模式"下使用效果器,也可以在"多轨混音"模式下将效果器直接指定在相应的轨道中。本例将在"多轨混音"模式下,为音轨添加完整混响效果器,以实现大厅演讲声音效果。

素材保存路径:配套素材\第 10 章
素材文件名称:演讲.mp3、大厅演讲声音效果.mp3

第 1 步 启动 Audition CC 软件,单击【多轨】按钮 ,如图 10-90 所示。

第 2 步 弹出【新建多轨会话】对话框,**1.** 设置"会话名称"和"文件夹位置",**2.** 单击【确定】按钮,如图 10-91 所示。

图 10-90

图 10-91

第 3 步 在菜单栏中选择【文件】→【打开】命令,如图 10-92 所示。

第 4 步 弹出【打开文件】对话框,**1.** 选择准备打开的素材,**2.** 单击【打开】按钮,如图 10-93 所示。

图 10-92

图 10-93

第 10 章 混音效果

第 5 步 切换到"多轨混音"模式下,将刚刚打开的素材文件拖曳到"轨道 1"中,如图 10-94 所示。

第 6 步 在"轨道 1"属性面板中单击【效果】按钮 fx,如图 10-95 所示。

图 10-94

图 10-95

第 7 步 单击"效果 1"右侧的倒三角形按钮 ▶,选择【混响】→【完全混响】命令,如图 10-96 所示。

第 8 步 弹出提示框,提示选中效果需要 CPU 密集型计算机等信息,单击【确定】按钮,如图 10-97 所示。

图 10-96

图 10-97

第 9 步 在弹出的【组合效果-完全混响】对话框中,选择【着色】选项卡,如图 10-98

所示。

第10步 1. 单击【预设】下拉列表框中的下拉按钮，2. 在弹出的下拉列表中选择【大会堂】选项，如图10-99所示。

图10-98　　　　　　　　　　　　　图10-99

第11步 在对话框中间的窗口中，降低低频的声音，使人声效果更加突出，如图10-100所示。

第12步 提高人声的高频声音，突出人声效果，如图10-101所示。

图10-100　　　　　　　　　　　　　图10-101

第13步 按键盘上的空格键，试听音频效果，用户可以根据情况进行多次调整，确认调整完毕后，单击【关闭】按钮，如图10-102所示。

第14步 返回到【编辑器】窗口中，可以看到已经为"轨道1"中的音频素材添加的效果，如图10-103所示。

第 10 章　混音效果

图 10-102

图 10-103

第 15 步　在菜单栏中选择【文件】→【导出】→【多轨混音】→【整个会话】命令，如图 10-104 所示。

第 16 步　弹出【导出多轨混音】对话框，设置文件名、保存位置以及格式，单击【确定】按钮，即可完成制作大厅演讲声音效果的操作，如图 10-105 所示。

图 10-104

图 10-105

10.8.3　制作山谷回声效果

本例将使用延迟效果器制作人声的山谷回声效果，以增加声音的立体感，同时还使用了完全混响效果器制作出山谷空旷的感觉。

　素材保存路径：配套素材\第 10 章
　素材文件名称：嬉笑声.wav、山谷回声效果.wav

273

第1步 在"波形编辑"模式下,打开素材文件"嬉笑声.wav",在【编辑器】窗口的波形中双击鼠标左键,将整个波形全部选中,如图 10-106 所示。

第2步 在菜单栏中选择【效果】→【延迟与回声】→【延迟】命令,如图 10-107 所示。

图 10-106　　　　　　　　　　　　　图 10-107

第3步 弹出【效果-延迟】对话框,设置左声道的"延迟时间"和"混合"参数,如图 10-108 所示。

第4步 使用相同的方法设置右声道的"延迟时间"和"混合"参数,并单击【应用】按钮完成音频素材延迟效果的添加,如图 10-109 所示。

图 10-108　　　　　　　　　　　　　图 10-109

第5步 在菜单栏中选择【效果】→【混响】→【完全混响】命令,如图 10-110 所示。

第6步 弹出【效果-完全混响】对话框,设置【混响】选项组中的参数,如图 10-111 所示。

第7步 使用相同的方法,设置【早反射】选项组中的参数,如图 10-112 所示。

第 10 章 混音效果

图 10-110

图 10-111

第8步 使用相同的方法,设置【输出电平】选项组中的参数,并单击【应用】按钮完成音频素材混响效果的添加,如图 10-113 所示。

图 10-112

图 10-113

第9步 稍等,在【编辑器】窗口中可以查看处理后的波形,如图 10-114 所示。

第10步 在菜单栏中选择【文件】→【另存为】命令,如图 10-115 所示。

图 10-114

图 10-115

275

第 11 步 弹出【另存为】对话框，设置文件名、保存位置以及格式，单击【确定】按钮，即可完成制作山谷回声效果的操作，如图 10-116 所示。

图 10-116

10.9　思考与练习

1. 填空题

（1）_____可以产生宽的高通或低通滤波器(保持高频或低频)、窄的带通滤波器(模拟一个电话的声音)或陷波滤波器(消除小的、精确的频段)。

（2）_____是以卷积为基础，避免铃声、金属声与其他人为声音痕迹的效果。

（3）使用_____可以像使用其他混响效果器一样，模拟声学空间。然而，它比其他混响效果器更快、更少消耗处理器。

2. 判断题

（1）参数均衡效果器能提供最大程度的音调均衡控制，与图形均衡器相同，它提供了一个固定的频率和带宽。参数均衡效果器可以对频率、Q 值和增益提供全部的控制。（　　）

（2）使用卷积混响效果器后的效果，就好像在一个封闭的空间内演奏，能给人立体感和空间感，使用该效果器可以轻松实现日常生活中难以得到的特殊的卷积混响效果。（　　）

（3）在 Audition CC 软件中，环绕声混响效果器主要用于 5.1 声道，但它也可以提供单声道或立体声环境氛围。（　　）

3. 思考题

（1）如何在"多轨合成"模式下插入效果器？

（2）如何使用"混音器"插入效果器？

第 11 章

输出音频

本章要点

- 输出音频文件
- 输出多轨缩混文件
- 输出项目文件或模板
- 光盘刻录

本章主要内容

本章主要介绍输出音频文件、输出多轨缩混文件和输出项目文件方面的知识与技巧，同时还讲解了光盘刻录的相关操作方法，在本章的最后还针对实际的工作需求，讲解了制作 LOOP 素材音频、改变增益调整两段音频的效果和批量处理多个音频文件为淡入效果的方法。通过本章的学习，读者可以掌握输出音频基础方面的知识，为深入学习 Adobe Audition CC 知识奠定基础。

11.1 输出音频文件

经过一系列的录制与编辑后，用户便可将编辑完成的单轨或多轨音频输出成音频文件了。通过 Audition CC 提供的输出功能，用户可以将编辑完成的音频输出成各种格式的音频文件。本节将详细介绍输出音频文件的相关知识及操作方法。

↑ 扫码看视频

11.1.1 输出 MP3 音频

MP3 格式的音频在网络中是常用的格式，MP3 能够以高音质、低采样对数字音频文件进行压缩。下面详细介绍输出 MP3 音频的操作方法。

第 1 步 打开一段音频素材，在菜单栏中选择【文件】→【导出】→【文件】命令，如图 11-1 所示。

第 2 步 弹出【导出文件】对话框，单击【位置】右侧的【浏览】按钮，如图 11-2 所示。

图 11-1

图 11-2

第 3 步 弹出【另存为】对话框，1. 设置文件的导出文件名和导出位置，2. 单击【保存】按钮，如图 11-3 所示。

第 4 步 返回到【导出文件】对话框，在【位置】右侧的文本框中显示了刚刚设置的文件保存位置，1. 单击【格式】右侧的下三角形按钮，2. 在弹出的列表框中选择【MP3 音频】选项，如图 11-4 所示。

第 11 章 输出音频

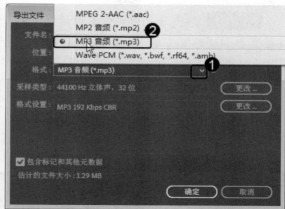

图 11-3　　　　　　　　　　　　　　　图 11-4

第 5 步　此时显示音频的格式为 MP3 格式，单击【确定】按钮，即可将音频文件输出为 MP3 格式，如图 11-5 所示。

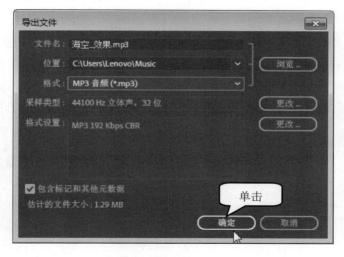

图 11-5

智慧锦囊

使用 Audition CC 软件，用户还可以按 Ctrl+Shift+E 组合键，快速弹出【导出文件】对话框。

11.1.2　输出 WAV 音频

WAV 的音质与 CD 相差无几，但 WAV 格式对存储空间需求比较大，因为 WAV 文件本身容量比较大。下面详细介绍输出 WAV 音频的操作方法。

第 1 步　打开一段音频素材，在菜单栏中选择【文件】→【导出】→【文件】命令，

如图 11-6 所示。

第 2 步 弹出【导出文件】对话框，*1.* 设置音频文件的文件名和输出位置，*2.* 单击【格式】右侧的下三角形按钮，如图 11-7 所示。

图 11-6　　　　　　　　　　　　　　图 11-7

第 3 步 在弹出的下拉列表中选择 Wave PCM 选项，如图 11-8 所示。

第 4 步 单击【确定】按钮，即可将音频文件输出为 WAV 格式，如图 11-9 所示。

图 11-8　　　　　　　　　　　　　　图 11-9

11.1.3　输出 AIFF 音频

AIFF 是音频交换文件格式(Audio Interchange File Format)的英文缩写，是 Apple 公司开发的一种声音文件格式。AIFF 应用于个人计算机及其他电子音响设备以存储音频数据。下面详细介绍输出 AIFF 音频的操作方法。

第 1 步 打开一段音频素材，在菜单栏中选择【文件】→【导出】→【文件】命令，如图 11-10 所示。

第 2 步 弹出【导出文件】对话框，*1.* 设置音频文件的文件名和输出位置，*2.* 单击

第 11 章 输出音频

【格式】右侧的下三角形按钮，如图 11-11 所示。

图 11-10　　　　　　　　　　　　　　图 11-11

第 3 步　在弹出的下拉列表中选择 AIFF 选项，如图 11-12 所示。
第 4 步　单击【确定】按钮，即可将音频文件输出为 AIFF 格式，如图 11-13 所示。

图 11-12　　　　　　　　　　　　　　图 11-13

11.1.4 重设音频输出采样类型

使用 Audition CC 软件输出音频文件时，用户还可以转换音频文件的采样类型，使制作的音频更加符合用户的需求。下面详细介绍重设音频输出采样类型的操作方法。

第 1 步　在菜单栏中选择【文件】→【导出】→【文件】命令，弹出【导出文件】对话框，单击【采样类型】右侧的【更改】按钮，如图 11-14 所示。

第 2 步　弹出【变换采样类型】对话框，**1.** 单击【采样率】下拉列表框中的下三角形按钮，**2.** 在弹出的下拉列表中选择 48000 选项，如图 11-15 所示。

第 3 步　单击【确定】按钮后，返回到【导出文件】对话框，其中显示了刚刚设置的音频采样类型，如图 11-16 所示。

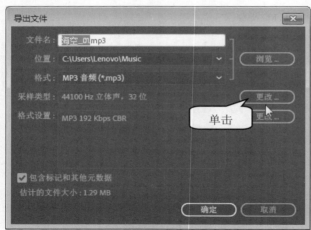

图 11-14

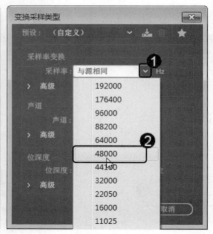

图 11-15

第 4 步 设置音频导出的格式为 MP3 格式，单击【确定】按钮即可开始转换音频的采样类型，并导出音频文件，如图 11-17 所示。

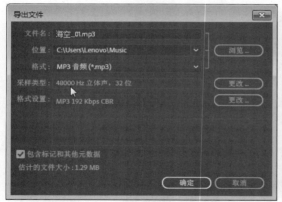

图 11-16

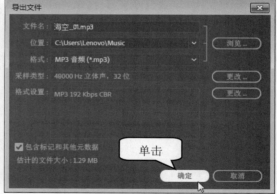

图 11-17

11.1.5 重设音频输出的格式

使用 Audition CC 软件，如果音频输出的现有格式无法满足需求，可以针对音频的输出格式进行修改。下面详细介绍重设音频输出的格式的操作方法。

第 1 步 打开一段音频素材，在菜单栏中选择【文件】→【导出】→【文件】命令，如图 11-18 所示。

第 2 步 弹出【导出文件】对话框，单击【格式设置】右侧的【更改】按钮，如图 11-19 所示。

第 3 步 弹出【MP3 设置】对话框，**1.** 单击【比特率】下拉列表框中的下三角形按钮 ，**2.** 在弹出的下拉列表中选择【320 Kbps(44100 Hz)】选项，如图 11-20 所示。

第 11 章 输出音频

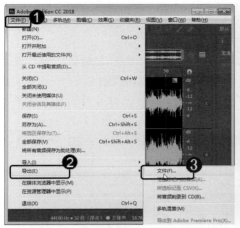

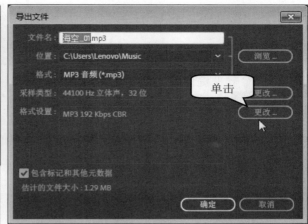

图 11-18

图 11-19

第 4 步 单击【确定】按钮后返回到【导出文件】对话框，其中显示了刚刚设置的音频格式，单击【确定】按钮即可开始转换并导出音频文件，如图 11-21 所示。

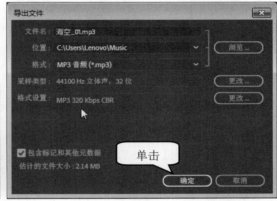

图 11-20

图 11-21

11.2 输出多轨缩混文件

使用 Audition CC 软件进行音频输出时，用户还可以输出多轨编辑器中的音频缩混文件。本节将详细介绍输出多轨缩混文件的相关知识及操作方法。

↑扫码看视频

11.2.1 输出时间选区音频

在多轨编辑器中，如果用户对某一小段音频比较喜欢，希望单独输出的话，可以使用 Audition CC 软件提供的"输出时间选区音频"功能，来输出多轨缩混文件。

第1步 打开一个多轨项目文件，在多轨编辑器中选择准备输出的音频选区，在菜单栏中选择【文件】→【导出】→【多轨混音】→【时间选区】命令，如图 11-22 所示。

第2步 弹出【导出多轨混音】对话框，单击【位置】右侧的【浏览】按钮，如图 11-23 所示。

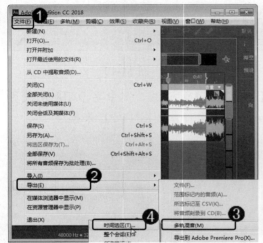
图 11-22

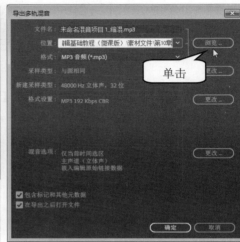
图 11-23

第3步 弹出【导出多轨混音】对话框文件设置界面，1. 设置文件的名称和导出位置，2. 单击【保存】按钮，如图 11-24 所示。

第4步 返回到【导出多轨混音】对话框，单击【确定】按钮即可开始导出时间选区内的多轨混音文件，如图 11-25 所示。

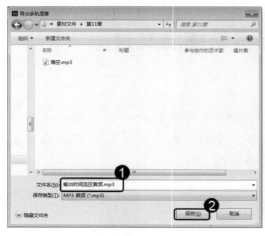
图 11-24

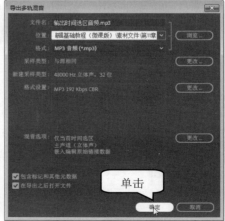
图 11-25

11.2.2 输出整个项目文件

使用 Audition CC 软件，还可以输出多轨编辑器中的整个项目文件。下面详细介绍输出整个项目文件的操作方法。

第1步 打开一个多轨项目文件，在菜单栏中选择【文件】→【导出】→【多轨混音】→【整个会话】命令，如图 11-26 所示。

第2步 弹出【导出多轨混音】对话框，1. 在其中设置文件的名称与导出位置，2. 单击【确定】按钮，即可导出整个项目文件中的音频片段，如图 11-27 所示。

图 11-26

图 11-27

11.3 输出项目文件或模板

使用 Audition CC 软件进行音频输出时，还可以将音频文件作为项目进行输出。本节将详细介绍输出项目文件的相关知识及操作方法。

↑扫码看视频

11.3.1 输出项目文件

使用 Audition CC 软件，还可以将音乐文件输出为 .sesx 格式的项目文件。下面详细介绍输出项目文件的操作方法。

第1步 打开一个多轨项目文件,在菜单栏中选择【文件】→【导出】→【会话】命令,如图 11-28 所示。

第2步 弹出【导出混音项目】对话框,*1.* 在其中设置文件的名称与导出位置,*2.* 单击【确定】按钮,即可导出为 .sesx 格式的项目文件,如图 11-29 所示。

图 11-28

图 11-29

11.3.2 输出项目为模板

使用 Audition CC 软件,可以将项目文件作为模板进行输出操作。下面详细介绍输出项目为模板的操作方法。

第1步 打开一个项目文件,在菜单栏中选择【文件】→【导出】→【会话作为模板】命令,如图 11-30 所示。

第2步 弹出【将会话导出为模板】对话框,*1.* 在其中设置模板名称和项目文件的导出位置,*2.* 单击【确定】按钮,即可将项目作为模板输出,如图 11-31 所示。

图 11-30

图 11-31

11.4 光盘刻录

使用 Audition CC 软件,还可以制作自己喜欢的 CD 音乐,将喜欢的歌曲刻录进 CD 光盘中。本节将详细介绍光盘刻录的相关知识及操作方法。

↑扫码看视频

11.4.1 插入 CD 轨道

在 Audition CC 软件中,用户可以将自己喜欢的多首音乐插入到 CD 布局中,从而制作出自己喜欢的 CD 音乐光盘。下面详细介绍插入音频到 CD 布局的操作方法。

第 1 步 在菜单栏中选择【文件】→【新建】→【CD 布局】命令,如图 11-32 所示。

第 2 步 这样即可创建一个 CD 布局,在空白位置上单击,在弹出的快捷菜单中选择【插入】→【文件】命令,如图 11-33 所示。

图 11-32

图 11-33

第 3 步 弹出【导入文件】对话框,*1.* 选择需要插入的音频文件,*2.* 单击【打开】按钮,如图 11-34 所示。

第 4 步 这样即可将选择的音频文件插入到 CD 布局中,其中显示了音频文件的时间长度和音频名称等信息,如图 11-35 所示。

Adobe Audition CC 音频编辑基础教程(微课版)

图 11-34

图 11-35

11.4.2 删除 CD 轨道

当用户需要将插入的 CD 轨道删除时，可以右击该轨道，然后在弹出的快捷菜单中选择【移除选定的 CD 音轨】命令，如图 11-36 所示。这样即可将其删除，如图 11-37 所示。

图 11-36

图 11-37

 智慧锦囊

在【编辑器】窗口中的任意空白位置右击，然后在弹出的快捷菜单中选择【移除所有 CD 音轨】命令，即可将所有的 CD 轨道删除。

11.4.3 调整 CD 轨道

在刻录 CD 之前，为了达到更好的效果，可以对 CD 轨道的顺序和 CD 轨道间隔等进行调整。单击并上下拖动需要进行调整的 CD 轨道，移动到相应的位置，释放鼠标按键即可将 CD 轨道调整到新的位置，如图 11-38 所示。单击【暂停】选项栏下的 CD 轨道间隔参数，可以进行修改调整，如图 11-39 所示。

图 11-38　　　　　　　　　　　　　图 11-39

11.4.4 设置 CD 布局属性

在 Audition CC 软件中，可以在【属性】面板中为 CD 添加标题、艺术家和编曲作者等信息。在菜单栏中选择【窗口】→【属性】命令，如图 11-40 所示，打开【属性】面板，如图 11-41 所示，即可为 CD 添加信息。

图 11-40　　　　　　　　　　　　　图 11-41

下面详细介绍【属性】面板中的一些参数选项。

> MCN：在该文本框中可以输入 CD 的 MCN。MCN 的全称是 Media Catalog Number，意思是媒体编目码，它必须是 13 位阿拉伯数字。
> 标题：在该文本框中可以输入 CD 的标题。
> 艺术家：在该文本框中可以输入演唱整个 CD 中音频的艺术家的名字。
> 歌曲作者：在该文本框中可以输入 CD 中音频的词曲作者的名字。
> 作曲：在该文本框中可以输入 CD 中音频的作曲家的名字。
> 编曲：在该文本框中可以输入 CD 中音频的编曲家的名字。
> 信息：在该文本框中可以输入一些关于 CD 的信息简介。
> 流派：在该文本框中可以输入 CD 中音频的流派。
> 流派代码：单击该选项的数字，可以修改 CD 音频的流派数字代码。

11.4.5 刻录 CD

在刻录 CD 之前，首先需要确认计算机具有 CD 刻录光驱和一张可以写入的 CD 空白光盘，在 CD 刻录光驱中插入可写入的 CD 光盘。下面详细介绍刻录 CD 的操作方法。

第1步 打开一段音频素材，在菜单栏中选择【文件】→【导出】→【将音频刻录到 CD】命令，如图 11-42 所示。

第2步 弹出【刻录音频】对话框，单击【速度】下拉列表框中的下三角形按钮，如图 11-43 所示。

图 11-42

图 11-43

第3步 在弹出的下拉列表中选择【16×(2822 kbps)】选项，如图 11-44 所示。

第4步 单击【确定】按钮即可开始刻录 CD 光盘，如图 11-45 所示。

第 11 章 输出音频

图 11-44

图 11-45

11.5 实践案例与上机指导

通过对本章内容的学习，读者基本可以掌握输出音频的基本知识以及一些常见的操作方法。下面通过练习一些案例操作，以达到巩固学习、拓展提高的目的。

↑扫码看视频

11.5.1 制作 LOOP 素材音频

LOOP 是指很短的音乐片段，一般为 1~2 字节长。制作 LOOP 的时候为了让它们可以不断重复使用而又衔接自然，每一个小的 LOOP 都被制作为一个相对完整的节奏型。下面详细介绍制作 LOOP 素材音频的操作方法。

素材保存路径：配套素材\第 11 章
素材文件名称：循环素材.wav、制作 LOOP 素材音频.wav

第 1 步　单击【多轨】按钮 多轨，新建一个多轨合成项目，如图 11-46 所示。
第 2 步　将素材文件"循环素材.wav"导入到【文件】面板中，如图 11-47 所示。
第 3 步　进入到"多轨编辑"模式下，将"循环素材.wav"拖入到"轨道 1"中，如图 11-48 所示。
第 4 步　1. 在"轨道 1"音频上右击，2. 在弹出的快捷菜单中选择【循环】命令，如图 11-49 所示。

图 11-46

图 11-47

图 11-48

图 11-49

第 5 步 此时，在音频波形的左下角可以看到一个循环的小图标 ，如图 11-50 所示。

第 6 步 将鼠标指针移动到音频右侧，当鼠标指针变为 形状时，拖动音频边界，得到一段重复的音频，用户可以根据编辑的需要，拖动音频的循环数量，得到相应的音频效果，如图 11-51 所示。

第 7 步 在菜单栏中选择【文件】→【导出】→【多轨混音】→【整个会话】命令，如图 11-52 所示。

第 8 步 弹出【导出多轨混音】对话框，设置文件名、保存位置以及格式，单击【确定】按钮，即可完成制作 LOOP 素材音频的操作，如图 11-53 所示。

第 11 章 输出音频

图 11-50

图 11-51

图 11-52

图 11-53

11.5.2 改变增益调整两段音频的效果

有时在处理音频的时候，可能会遇到两段音频素材的振幅不同，导致制作的音频效果也随之降低，此时可以通过调整两段音频的增益进行音频振幅的平均化，使其达到一致的效果。下面详细介绍其操作方法。

 素材保存路径：配套素材\第 11 章
素材文件名称：增益效果 1.wav、增益效果 2.wav

第1步 单击【多轨】按钮 ，设置项目名称为"改变增益调整两段音频的效

果",如图11-54所示。

第2步 单击【确定】按钮,即可新建一个空白的多轨合成项目,如图11-55所示。

图 11-54　　　　　　　　　　　　　图 11-55

第3步 按 Ctrl+O 组合键,打开【打开文件】对话框,**1.** 选择素材文件"增益效果1.wav 和增益效果2.wav", **2.** 单击【打开】按钮,如图11-56所示。

第4步 将两段音频插入到多轨合成项目的"轨道1"中,可以明显地看出两段音频的振幅不同,如图11-57所示。

图 11-56　　　　　　　　　　　　　图 11-57

第5步 单击"轨道1"中的"增益效果1"音频,打开【属性】面板,将面板中的【基本设置】选项下的【剪辑增益】调整为"-6",如图11-58所示。

第6步 选中"轨道1"中的"增益效果2",在【属性】面板中调整其【剪辑增益】为"+3",如图11-59所示。

第7步 完成设置后,在音频的左下角将会显示刚刚设置的增益数值,单击【播放】按钮▶进行试听,可以明显听出两段音频的效果已经一致了,如图11-60所示。

第 11 章 输出音频

图 11-58

图 11-59

第 8 步 在菜单栏中选择【文件】→【保存】命令(见图 11-61)，将编辑完成的多轨合成项目进行保存，即可完成改变增益调整两段音频的效果的操作。

图 11-60

图 11-61

11.5.3 批量处理多个音频文件为淡入效果

在日常的工作中，常常需要对大批量的音频进行相同的处理，如果一个一个地处理就会浪费大量的时间，使用 Audition CC 软件提供的"批处理"功能，可以很方便地对多个音频文件进行相同的操作。下面详细介绍批量处理多个音频文件为淡入效果的操作方法。

 素材保存路径：配套素材\第 11 章
素材文件名称：音频文件夹

第 1 步 在菜单栏中选择【窗口】→【批处理】命令，如图 11-62 所示。

第2步 打开【批处理】面板，单击【添加文件】按钮，如图 11-63 所示。

图 11-62

图 11-63

第3步 弹出【导入文件】对话框，1. 选择准备进行批量处理的多个素材文件，2. 单击【打开】按钮如图 11-64 所示。

第4步 返回到【批处理】面板，可以看到所选择的多个素材文件已被导入到面板中，如图 11-65 所示。

图 11-64

图 11-65

第5步 1. 单击【收藏】下拉列表框中的下拉按钮，2. 在弹出的下拉列表中选择【淡入】选项，如图 11-66 所示。

第6步 在【批处理】面板下方，单击【导出设置】按钮，如图 11-67 所示。

第 11 章 输出音频

图 11-66　　　　　　　　　　　　　图 11-67

第 7 步　弹出【导出设置】对话框，**1.** 设置文件名的前缀和后缀，以及文件的保存位置，**2.** 单击【确定】按钮，如图 11-68 所示。

第 8 步　返回到【批处理】面板，单击面板右下角的【运行】按钮，如图 11-69 所示。

图 11-68　　　　　　　　　　　　　图 11-69

第 9 步　此时在【批处理】面板中可以看到文件批处理的过程，结束后会显示"完成"信息，这样即可完成批量处理多个音频文件为淡入效果的操作，如图 11-70 所示。

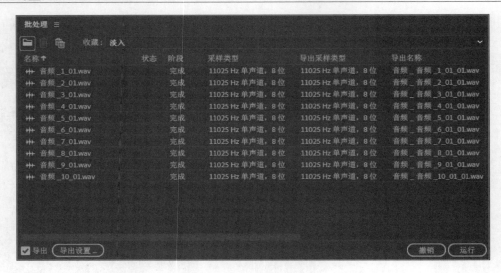

图 11-70

11.6 思考与练习

1. 填空题

(1) MP3 格式的音频在网络中是常用的格式，MP3 能够以_____、_____对数字音频文件进行压缩。

(2) 使用 Audition CC 软件，还可以将音乐文件输出为_____格式的项目文件。

2. 判断题

(1) WAV 的音质与 CD 相差无几，但 WAV 格式对存储空间需求比较大，因为 WAV 文件本身容量比较小。（ ）

(2) AIFF 是音频交换文件格式(Audio Interchange File Format)的英文缩写，是 Apple 公司开发的一种声音文件格式。AIFF 应用于个人电脑及其他电子音响设备以存储音频数据。
（ ）

3. 思考题

(1) 如何输出 WAV 音频？
(2) 如何输出项目文件？

附录 A Audition CC 快捷键速查

项目名称	快 捷 键
新建多轨合成项目	Ctrl + N
新建音频文件	Ctrl + Shift + N
打开文件	Ctrl + O
关闭文件	Ctrl + W
保存文件	Ctrl + S
另存为文件	Ctrl + Shift + S
保存选中为	Ctrl + Alt + S
全部保存	Ctrl + Shift + Alt + S
导入文件	Ctrl + I
导出文件	Ctrl + Shift + E
刻录音频到 CD	Ctrl + B
退出	Ctrl + Q
移动工具	V
切割工具	R
滑动工具	Y
时间选区工具	T
合并选择工具	E
套索选择工具	D
污点修复刷工具	B
撤销	Ctrl + Z
重做	Ctrl + Shift + Z
重复执行上次的操作	Ctrl + R
启用所有声道	Ctrl + Shift + B
启用左声道	Ctrl + Shift + L
启用右声道	Ctrl + Shift + R
剪切	Ctrl + X
复制	Ctrl + C
复制为新文件	Ctrl + Alt + C
粘贴	Ctrl + V

续表

项目名称	快 捷 键
粘贴为新文件	Ctrl + Alt + V
混合式粘贴	Ctrl + Shift + V
删除	Delete
波纹删除已选中素材	Shift + Backspace
波纹删除已选中素材内的时间选区	Alt + Backspace
波纹删除所有轨道内的时间选区	Ctrl + Shift + Backspace
裁剪	Ctrl + T
全选	Ctrl + A
选择已选中声轨至结束的素材	Ctrl + Alt + A
选择已选中声轨内下一个素材	Alt + Right Arrow
取消全选	Ctrl + Shift + A
清除时间选区	G
转换采样类型	Shift + T
添加 Cue 标记	M
添加 CD 轨道标记	Shift + M
删除选中标记	Ctrl + 0
删除所有标记	Ctrl + Alt + 0
移动指示器到下一处	Ctrl + Right Arrow
移动指示器到前一处	Ctrl + 左箭头
编辑原始资源	Ctrl + E
键盘快捷键	Alt + K
选区向内调节	Shift + I
选区向外调节	Shift + O
从左侧向左调节	Shift + H
从左侧向右调节	Shift + J
从右侧向左调节	Shift + K
从右侧向右调节	Shift + L
启用吸附	S
添加立体声轨	Alt + A
添加立体声总线声轨	Alt + B
删除选中轨道	Ctrl + Alt + Backspace
拆分	Ctrl + K
素材增益	Shift + G

附录 A　Audition CC 快捷键速查

续表

项目名称	快 捷 键
编组素材	Ctrl + G
挂起编组	Ctrl + Shift + G
修剪到时间选区	Alt + T
向左微移	Alt + ,
向右微移	Alt + .
自动修复选区	Ctrl + U
采集噪声样本	Shift + P
降噪	Ctrl + Shift + P
进入多轨编辑器	0
进入波形编辑器	9
进入 CD 编辑器	8
频谱频率显示	Shift + D
放大(时间)	=
缩小(时间)	—
重置缩放(时间)	\
全部缩小(所有坐标)	Ctrl + \
显示 HUD	Shift + U
信号输入表	Alt + I
最小化	Ctrl + M
显示与隐藏编辑器	Alt + 1
显示与隐藏效果夹	Alt + 0
显示与隐藏文件面板	Alt + 9
显示与隐藏频率分析面板	Alt + Z
显示与隐藏电平表面板	Alt + 7
显示与隐藏标记面板	Alt + 8
显示与隐藏匹配音量面板	Alt + 5
显示与隐藏元数据面板	Ctrl + P
显示与隐藏混音器面板	Alt + 1
显示与隐藏相位表面板	Alt + X
显示与隐藏属性面板	Alt + 3
显示与隐藏选区/视图控制	Alt + 6

附录 B 音乐制作论坛网址

论坛名称	论坛网址
电脑音乐论坛	http://www.midibooks.net
作曲网原创音乐社区	http://www.zuoqu.net/forum.php
炫音音乐论坛	http://bbs.musicool.cn
吉他中国论坛	http://bbs.guitarchina.com/forum.php
七线阁	http://www.7xaudio.com
音色库下载网	http://www.yinseku.com/
音频之家	http://www.audiofamily.net
串串烧音乐论坛	http://www.ccsdj.com
键盘中国论坛	http://www.cnkeyboard.com/bbs/forum.php
写歌论坛	http://bbs.xiege.net
中国音响 DIY	http://bbs.hifidiy.net/
磨坊高品质音乐网	http://www.moofeel.com
CD 包音乐网	http://www.cdbao.net
杂碎音乐论坛	http://www.zasv.net
酷乐音乐社区	http://www.coolhc.cn

附录 C 思考与练习答案

第 1 章

1. 填空题

(1) 规则音频　不规则声音

(2) 频率　相位

(3) 噪声

(4) 静音

(5) 声卡

2. 判断题

(1) 对

(2) 错

(3) 对

(4) 错

(5) 对

3. 思考题

(1) 在 Windows 7 操作系统桌面上，选择【开始】→【所有程序】→Adobe Audition CC 菜单项。

执行菜单命令后，即可启动 Audition CC 应用程序，显示 Audition CC 程序启动信息。

稍等，即可进入 Audition CC 工作界面，这样即可完成启动 Audition CC 的操作。

(2) 启动 Audition CC 软件，将需要编辑的 CD 放入计算机中的"CD-ROM"或者"DVD-ROM"中。

选择【文件】→【从 CD 中提取音频】命令，然后选择需要提取的音频轨道即可完成提取 CD 中的音乐的操作。

第 2 章

1. 填空题

(1) 波形编辑器

(2) 波形编辑器

(3) 【编辑器】

(4) 录制

2. 判断题

(1) 错

(2) 对

(3) 对

3. 思考题

(1) 新建一个音频文件，在菜单栏中选择【收藏夹】→【开始记录收藏】命令。

弹出 Audition 对话框，单击【确定】按钮开始记录。

对文件进行操作，操作完毕后，在菜单栏中选择【收藏夹】→【停止录制收藏】命令。

弹出【保存收藏】对话框，1. 在【收藏名称】文本框中输入收藏名称，如"收藏效果"，2. 单击【确定】按钮，保存记录的效果。

此时可以打开【收藏夹】菜单，在其中会自动记载刚才保存的效果，这样即可完成录制收藏效果的操作。

(2) 进入到 Audition CC 的工作界面后，在菜单栏中选择【文件】→【新建】→【音

频文件】命令。

弹出【新建音频文件】对话框，*1.* 在【文件名】文本框中输入音频文件的名称，*2.* 单击【确定】按钮。

在【编辑器】窗口中可以查看新建的单轨音频文件，这样即可完成新建空白音频的操作。

第 3 章

1．填空题

(1) 【浮动面板】

(2) 【取消面板组停靠】

(3) 数值框

(4) 最初始

2．判断题

(1) 对

(2) 错

(3) 错

(4) 对

3．思考题

(1) 在工具栏中单击【频谱频率显示】按钮。

可以看到已经打开频谱频率显示状态，在其中可以查看音频文件的频谱频率信息。

(2) 在一组面板右侧，*1.* 单击【面板属性】按钮，*2.* 在弹出的下拉列表中选择【面板组设置】选项，*3.* 选择【最大化面板组】选项。

可以看到已经将整个面板组最大化显示出来，这样即可完成最大化面板组的操作。

第 4 章

1．填空题

(1) 类型

(2) 快捷菜单

(3) 快捷键　组合键

(4) 选择

(5) 【复制到新文件】　未命名

(6) 选区内　选区外

(7) 向内调整选区

(8) 44100Hz

2．判断题

(1) 对

(2) 错

(3) 对

(4) 错

(5) 对

(6) 对

(7) 错

3．思考题

(1) 选择需要删除的音频波形区域，然后在菜单栏中选择【编辑】→【删除】命令。

可以看到所选择的音频波形区域已被删除，并且所删除区域的前后波形会自动连接在一起，这样即可完成删除音频波形的操作。

(2) 打开准备转换音频采样率的音频，在菜单栏中选择【编辑】→【变换采样类型】命令。

弹出【变换采样类型】对话框，*1.* 设置采样率为"48000"，*2.* 单击【确定】按钮。

返回到软件主界面中，可以看到正在显示转换进度。

稍等，即可完成音频采样率的转换操作。

第 5 章

1. 填空题

(1) 【移动工具】
(2) 【切断所选剪辑工具】
(3) 【滑动工具】
(4) 反相
(5) 反向
(6) 自适应降噪
(7) 降低嘶声

2. 判断题

(1) 对
(2) 错
(3) 错
(4) 对
(5) 错
(6) 对

3. 思考题

(1) 在工具栏中单击【显示频谱频率显示器】按钮，切换至频谱频率显示状态。

在工具栏中选择【套索选择工具】。

将鼠标指针移动至音频频谱中合适的位置，按下鼠标左键并拖动，绘制一个封闭图形，然后释放鼠标左键，即可选择音频中的部分音频。

再次单击【显示频谱频率显示器】按钮，退出频谱频率显示状态，此时在【编辑器】窗口中显示了刚刚选择的音频部分。

(2) 选中需要进行降噪的音频波形，然后在菜单栏中选择【效果】→【降噪/恢复】→【降噪(处理)】命令。

弹出【效果-降噪】对话框，1. 拖动【降噪】滑块和【降噪幅度】滑块来对整个音频波形进行降噪处理，2. 单击【应用】按钮。

返回到【编辑器】窗口中，可以看到已经对选中的音频波形进行降噪处理。

(3) 打开一个音频素材，在菜单栏中选择【编辑】→【插入】→【到多轨项目中】→【新建多轨合成】命令。

弹出【新建多轨合成】对话框，1. 在其中设置名称与位置，2. 单击【确定】按钮。

可以看到已经将选择的音频文件插入到多轨合成项目中，这样即可完成将音乐插入到多轨合成项目的操作。

第 6 章

1. 填空题

(1) 添加单声道音轨
(2) 节拍器

2. 判断题

(1) 对
(2) 错

3. 思考题

(1) 创建一个多轨项目文件后，在菜单栏中选择【多轨】→【轨道】→【添加视频轨】命令。

可以看到在【编辑器】窗口中添加了一条视频轨，这样即可完成添加视频轨的操作。

(2) 在菜单栏中选择【多轨】→【节拍器】→【启用节拍器】命令。

在【编辑器】窗口中，可以看到显示出一条节拍器轨道，这样即可完成启用节拍器的操作。

第 7 章

1. 填空题

(1) 锁定时间

(2) 伸缩

(3) 自动交叉淡化

2. 判断题

(1) 错

(2) 对

3. 思考题

(1) 在【编辑器】窗口中,定位时间线的位置,确定需要进行拆分的位置。

在菜单栏中选择【剪辑】→【拆分】命令。

可以看到已经将该音频拆分为两部分,这样即可完成拆分音乐素材的操作。

(2) 打开一个多轨项目文件,单击【切换全局剪辑伸缩】按钮。

在"轨道 1"中,将鼠标指针移动至音频片段右上方的实心三角形处,此时鼠标指针呈双向箭头状,提示"伸缩"字样。

单击鼠标左键并向右拖动,移至合适位置后,释放鼠标左键,即可完成对音频素材进行伸缩处理的操作。

第 8 章

1. 填空题

(1) 音频线

(2) 外录

(3) 内录

(4) 声卡

2. 判断题

(1) 对

(2) 对

(3) 错

(4) 对

3. 思考题

(1) 在 Audition CC 中,按 Ctrl+Shift+N 组合键,弹出【新建音频文件】对话框,设置【采样率】为"48000Hz",单击【确定】按钮。

将麦克风连接至计算机主机的输入接口中,在【编辑器】窗口的下方,单击【录制】按钮。

此时,用户就可以对着麦克风清唱歌曲了。在录制的过程中,【编辑器】窗口中将会显示录制的音频音波,待歌曲清唱完成后,单击【停止】按钮,即可停止音频的录制操作。

(2) 打开腾讯 QQ 聊天窗口,并播放好友分享的歌曲。

按 Ctrl+Shift+N 组合键,新建一个音频文件,将麦克风对准音响的输出位置,然后单击【录制】按钮。

这样即可开始录制 QQ 音乐,并显示录制的音波进度,在【电平】面板中显示了音乐的电平信息。

待 QQ 音乐录制完成后,单击【停止】按钮,即可完成 QQ 音乐的录制操作,在【编辑器】窗口中可以查看录制的音乐音波效果。

第 9 章

1. 填空题

(1) 收藏
(2) 增幅效果器
(3) 声道混合器
(4) 消除齿音效果器
(5) 动态处理效果器
(6) 强制限幅效果器
(7) 标准化效果器
(8) 语音音量级别效果器
(9) 扭曲效果器

2. 判断题

(1) 对
(2) 对
(3) 错
(4) 错
(5) 对
(6) 错
(7) 错
(8) 对

3. 思考题

(1) 在【效果组】面板中,单击面板右侧的【将当前效果组保存为一项收藏】按钮。

弹出【保存收藏】对话框,1. 在文本框中输入准备收藏的名称,如"前奏音频特效",2. 单击【确定】按钮。

这样即可收藏当前效果组。在【收藏夹】菜单下,可以查看收藏的当前效果组。

(2) 在【效果组】面板中,单击面板右侧的【存储效果夹为一个预设】按钮。

弹出【存储效果预设】对话框,1. 在文本框中输入准备作为预设的名称,如"增幅与混合",2. 单击【确定】按钮。

在【效果组】面板上方的【预设】列表框右侧,将显示刚保存的预设名称。

单击【预设】下拉列表框中的下拉按钮,在弹出的下拉列表中,可以查看刚保存的预设效果组,以后直接选中保存的预设效果组选项,即可应用其中的预设声音特效。

第 10 章

1. 填空题

(1) FFT 滤波效果器
(2) 完全混响效果器
(3) 室内混响效果器

2. 判断题

(1) 错
(2) 对
(3) 对

3. 思考题

(1) 在"多轨合成"模式下,单击【效果】按钮 。

此时【轨道属性】面板变为【插入效果器】面板。

单击右侧的【向右三角】按钮,可以打开【效果器】列表,在弹出的菜单中选择需要添加的效果。

效果器会自动把选中的效果添加到【效果器】列表栏中,这样即可完成在"多轨合成"模式下插入效果器的操作。

(2) 在菜单栏中选择【窗口】→【混音器】命令。

打开【混音器】面板,单击【效果】按钮。

展开【效果器】列表栏,单击【效果器】

列表右侧的【向右三角】按钮，可以选择需要添加的效果。

在弹出的快捷菜单中选择需要添加的效果后即可完成使用"混音器"插入效果器的操作。

第 11 章

1. 填空题

(1) 高音质　低采样

(2) .sesx

2. 判断题

(1) 错

(2) 对

3. 思考题

(1) 打开一段音频素材，在菜单栏中选择【文件】→【导出】→【文件】命令。

弹出【导出文件】对话框，*1.* 设置音频文件的文件名和输出位置，*2.* 单击【格式】右侧的下三角形按钮。

在弹出的列表框中选择 Wave PCM 选项。

单击【确定】按钮，即可将音频文件输出为 WAV 格式。

(2) 打开一个多轨项目文件，在菜单栏中选择【文件】→【导出】→【混音】命令。

弹出【导出混音项目】对话框，*1.* 在其中设置文件的名称与导出位置，*2.* 单击【确定】按钮，即可导出为.sesx 格式的项目文件。